Exploring
the Beauty
of Books

Hei Shing

紙本
錬成

ALCHEMIST

一切從一片紙開始，
一片紙有其三次元的物質性，
不但表現時間，也表現空間。
由一片片紙張組合起來的書
就是一個宇宙，盛滿文字，
既能汲取智慧，又能裝入無限智慧。

設計　美學　試鍊

陳曦成

講究不將就

— 呂敬人 —

書籍設計師

與曦成認識是二十年前我任教的清華大學美術學院與香港理工大學在兩地交流之際，我印象中的他是位慢聲細語的安靜的青澀小伙子。之後，我在香港多次擔任編輯學會的評委，在獲獎書中看到過他風格老練穩重，且很有衝擊力的設計作品。再次謀面是在二〇一六年夏季第七期敬人書籍設計研究班上，他是直奔這期執教的外籍老師祖父江慎而來的。記得祖父江先生的workshop課程是「攻拙的喜悅──用積極的喜悅的方式詮釋醜拙的事物」，先生希望將日常生活中不盡人意的世事或嫌惡的事物現象轉化為有趣而不可思議並引發他人共鳴的閱讀體驗。祖父江先生認為書籍設計就是傳遞內容無法傳達的東西，在設計過程中產生意想不到的力量，他說：「我喜歡不經意的喜悅。」

曦成完成的作業書名為《飛在空中的屎》，他對蒼蠅的所有資訊，從種類、生理結構、生存狀態、生活習性到生物鏈等做了詳細的調查、收集、編輯整合後，設計出一本毛骨悚然的蒼蠅之書。全書黑色，封面是可觸摸的放大的伸展著蠅腿鬚毛的局部，開啟後夾在書頁中碩大的蒼蠅蠕蠕欲動，頁面載有大量文字資料和資訊圖表。曦成貌似隨意、自然的手法將蠅類的常識饒有趣味地細細道來。該設計贏得先生的讚賞，令眾人刮目相看。自此他給我留下深刻的印象，之後也更關注他的設計。

前些日子，我津津有味地讀了他發來的尚未完成的書稿，先睹為快。我覺得視覺設計師應

該多練練爬格子的筆頭功夫，文字是組成書籍生命的細胞和靈魂，對於做書籍設計的人來說，

由感性抒發到邏輯思辨，從文本領悟到敘事解構的功力培養尤為重要，有益於從僅為書衣打扮

的裝幀趨向涵蓋編輯設計、編排設計、物化裝幀的書籍整體設計之全方位思考的訓練。曦成經

過數十年尋道求知，拜師遊學，實踐歷練，碩果纍纍。現將所感所思集成《紙本鍊成——設計

美學試鍊》一書出版，把親自體悟的經驗總結出熱乎乎的文字，以饗同道者，喜事也！

此書以「悟、尋、戰、研、訪、賞」六個部分展開，重點放在書籍設計新理論的解讀，遂

遵循「守、破、離、悟」的設計之道逐一分解闡述。他認為書籍設計是「要讓書被看的」終極

目的服務，指出數碼時代要有「紙本不死，讓實體書鳳凰涅槃的新境界」，設計師要有「講究不

將就」的專業精神，有「叫好又叫座」的設計願望，強調設計師在未成稿前介入文本結構、敘

事走向、版面美學等編輯設計工作法，以及過程中重視「天時、地利、人和」的必要性，最終

讓書成為一個有靈魂、有情感、有五感、有美感的生命體，打動與感染讀者。這些理念在獲得

多項國際大獎的《回看射鵰處》等多部匠心獨具的成功作品中有詳實的分析和體現。他創造的設計公式

作品《香港遺美》，還有《京劇六講》、《月色》、《老舍之死・口述實錄》，以及早期

$B＝(M×HR)^t$，不只是經驗之談，既有理念，又有可操作性，有切實執行的規律，對同行來說不

無參考價值。

書中介紹世界各地的設計和設計師們的故事，精彩紛呈。文字不是曦成的道聽塗說，大都是他親身經歷有感而發，故娓娓道來，讀來趣味橫生。每位設計師功力之深厚、個性之鮮明、成就之斐然，令人折服，收益良多，實乃他山之石，是借鑒學習的好教材。

曦成做書十數年磨一劍，「紙本鍊成」，也鑄成了他自己獨有的書籍設計美學。文中他寫道設計必須「講究不將就」這句話，一直縈繞在我的腦海裡，這是一種工作態度，也是設計師應該擁有的素質修為，追求完美而不隨波逐流，細節決定勝敗，這不正是他成功的秘訣嗎？我將此語作為本文的題首，與諸位方家共勉。

略以短文表達恭賀之意，是為序。

序² 書籍是人類文明的體現

譚智恒

香港知專設計學院副院長

書籍是人類文明最極致的體現。我說的，當然是紙本印刷的實體書本。書籍的產生，有幾個不可或缺的條件。首要的是語言文字。沒有語言和文字，人類既複雜而豐富多樣的思想和情感就不能互相交流和公諸於世。這裡亦包括圖像語言。沒有紙張這世上最輕便、耐久性最強、不受電力和作業系統支配的材質，書本也不能面世。沒有印刷術，手抄本或許充斥著錯漏，加上高成本和低生產力也不能讓信息和思想的傳播得以普及至無遠弗屆。經歷了不同的演變，「冊頁制度」（Codex Format）成為了主流書籍範式。這些條件造就了書本成為傳承人類文明歷久不衰的載體。

筆者最初接觸到曦成，是因為買了他的首部著作《英倫書藝之旅》，時為二〇〇九年。那時我仍未認識曦成，但書名和封面上的書藝實驗，令我毫不猶豫便買了它回家。曦成用近似網誌的形式，把他赴英深造「書藝」（Book Arts）的經歷娓娓道來，如數家珍。當年，「書藝」在香港很罕見，赴英學習書藝更是前所未聞，現在依然。書中字裡行間難掩他對書籍設計和藝術的滿腔熱情，亦從中感受到曦成對求學問孜孜不倦的精神和對書籍的獨到見解，並非一般風格美學之流。讀罷，我開始對曦成的作品多加留意。

曦成的書籍設計作品中有一個共通點：不是一種教條式的風格追求，而是對內容的一種取態。曦成對內容的忠誠在書籍設計師中並不多見。他把書本看成一個立體而有時間觀念的載體，而不僅是畫面處理上的問題。曦成決不把設計師凌駕於作者之上，而是以作者和其原稿為伍，把作者的設想和圖文內容透過設計的介入而得以轉化和提升，從冷峻抽象的文本轉化成具質感和親和力的閱讀體驗，令讀者讀著賞心悅目。

二〇一五年，我終於有幸在一個設計活動中認識了曦成。見書如見人，初次見到他就有一見如故的感覺。我二話不說，當場邀請了他到我當時任教的大學擔任兼職講師，教授書籍設計暑期選修課。一晃眼又教了差不多十個年頭，任教的仍然是書刊和文字編排設計，莘莘學子很是有福。據我所知，雖然曦成個性平易近人，但對學生的要求決不鬆懈，非常嚴格。

你手上這本《紙本鍊成——設計美學試鍊》，可說是《英倫書藝之旅》的延續，也是曦成好學不倦的見證。一貫的熱情率真、洗練流暢的文筆，道出書籍設計的種種。曦成在北京跟從日本書籍設計師學習，並到台北走訪了好幾位他所景仰的書籍設計師，從中偷師學藝。他也把累積多年的書籍設計經驗心得、從實踐中領悟到的理論、受到的影響薰陶、他對喜愛的書籍作品的獨到剖析和賞析，一一跟讀者分享。如果你還以為書籍設計只是一門裝潢技藝的話，這書會令你徹底改觀。

或許在這個機不離手而時刻在線的年代，實體書籍顯得垂垂老矣，未能趕得上時代的步伐。當世上所有信息和學問在彈指間就能唾手即得時，實體書有何優勝之處？你看罷此書後必會有所領會。

書頁下的永恆追問

—— 聶永真 —— 平面設計師

在全球數位浪潮的此刻,有些事物仍與時間的變動並行不墜,書籍便是其中之一。陳曦成對書的迷戀像是一種對永恆的追求,作為在裝幀設計領域深耕多年的匠人,他正是這個時間軸線的見證者。藉由自身作品的淬鍊與向外取經的觀察視角,將觀點與實踐封存於紙頁之間。

像是一場靜謐的冥想,在陳曦成多年的創作歷程裡,他用敏銳的感官捕捉周遭的一切,將微妙的感受化作設計中的每一處細節。有時柔軟如初春,有時堅韌如深冬,每一平面比例、每個字體的選擇、每段迷人的層疊穿插,都裝訂了他對書的深情與敬意。這種對細節的遊刃,正是來自他多年經驗的累積、他的設計以及對設計的思考與辯證,無論多麼複雜,最終都回歸於一種簡單純粹的美。

一但成熟立足、負任前行,設計師便面臨在地化與全球化的雙重挑戰。本土文化的底蘊是根植的靈魂,國際視野則賦予作品更多的可能性。他的設計融合兩者,既看得見傳統經典,又同時展現西方設計的吸收與轉化,創造出既具文化深度又能輕鬆承載當代語彙的作品,深邃鮮活。

如同一條蜿蜒的小徑，這本書不僅是一位出色設計師的多面向觀察指南與呢喃，更是一段深耕學問的旅程。我絕對相信每一位翻閱這本書的讀者，必能找到屬於自己的靈感與啟示，開啟紙張、文字與設計之間的對話。

追求設計真理

—— 陳曦成 —— 書籍設計師

真正的鍊金術師，亦是追求真理的哲學家。

不單製造東西，還注重內心的堅強和美麗。

—— 《鋼之鍊金術師》作者荒川弘

書寫，有時是急不來的，有些事情的確需要經歷思考的沉澱、情緒的醞釀、時間的浸潤，才能慢慢理清敘事的脈絡，塑造較清晰的輪廓，把自己真真正正想要說的故事寫下來。

二〇二四年，我認為這是出版此書的好時機。

此時正值是我在大學擔任客席講師教學十年，距離我上一本著作《英倫書藝之旅》的出版十五年；在疫情與混沌過後，是時候把我多年來對書籍設計藝術的思考、學習、教學、體驗、手藝、對談與實踐等通通重新整理一遍，結集成書。

有些文章是多年前寫下的、有些篇章是全新創作的，過去與現在交織，讓多年的思想與經驗轉化成文字。

第一章〈悟——設計理論篇〉總結了我教學用的書籍設計理論與心得。第二章〈尋——英倫書藝篇〉記錄了我多年前留學英國學習與體驗書籍藝術的點滴。第三章〈戰——香港實踐篇〉結集了我在香港設計書籍的實戰經驗之談。第四章〈研——日本美學篇〉為我參觀日本設計展覽、研究我喜愛的設計師，以及走訪書店等的記錄。第五章〈訪——台北群像篇〉是我與當地幾位我非常欣賞的設計師朋友的輕鬆聊天，談談大家如何成長、是怎麼樣的人；性格、態度、天賦、能力決定一個設計師的作品。第六章〈賞——作品賞析篇〉就像是我的小型作品集，讓我導賞自己的設計、藝術創作及意念。

此文開首引述《鋼之鍊金術師》作者荒川弘說：「真正的鍊金術師亦是追求真理的哲學家。不單製造東西，還注重內心的堅強和美麗。」我則說，真正的書籍設計師也是追求設計真理的思想家，不單設計書本的外在，還著重其內在的智慧與啟蒙。書與其他商業設計不同，不是純粹考慮銷售及利潤，其思想性、精神性、傳播性的文化內涵，更是我們所重視的。

願，紙本不死，我們能一直設計下去。

正是遵守規則的人才是有獨創性、有個性的人；
在近代科學中，憑胡亂的想法是不可能有大發現的；
大家都很好的理解基礎研究，
在遵守這個學問中的規則的基礎上，研究才能得以進展，
沒有遵循規則的精神，不可能有學問上的發現。

日劇《龍櫻》櫻木老師

設計篇

理論

(a)

Theory of
Book Design

沒有伴隨傷痛的教訓根本沒什麼意義，因為人不作任何犧牲就不能得到任何收穫。

—— ★《鋼之鍊金術師》漫畫開首

在一代神作《鋼之鍊金術師》漫畫中，鍊金是一種理解世界的方式；從把握事物的原理入手，再去探索世界的真理。鍊金術師在理解物件的構造之後，嘗試將其分解，再鍊成其他東西。仔細一想，這方法其實相通於書籍設計。書籍設計師，跟鍊金術師一樣，在做相似的事情。曲調雖異，工妙則同。

《鋼之鍊金術師 20ᵗʰ ANNIVERSARY BOOK》·

◎錬金術之基本原則——等價交換◎ 在《鋼之錬金術師》的動漫世界裡，主角艾力克兄弟曾經試圖施展禁術，進行「人體錬成」，用錬金術錬成死去的媽媽。他們蒐集了構成一個成年人身體所需要的元素，包括：水三十五公升、碳二十千克、氨水四公升、石灰一點五千克、磷八百克、鹽二百五十克、硝石一百克、氟七點五克、鐵五克、矽三克，還有其餘十五種微量元素，嘗試召喚媽媽的靈魂與肉身。

要施術，就得有原材料，進行交換：世上沒有免費午餐，亦不存在無中生有。

跟現實中的書籍設計一樣，我們裝訂製本，亦需要原材料。最基本能做出一本硬皮精裝書（Case-binding）的物料包括：內文紙、灰卡板、封面用紙／皮革／布料、襯紙、包背紙、裝訂專用線、白膠、書頭帶、布帶、絲帶、薄冷紗、油墨、燙金金箔等等。準備好這些材料，我們才能製作一本書。

(a)

悟 —— 設計理論篇

Theory of Book Design

硬皮精裝書物料

書頭帶

封面用紙
包背紙

灰卡板

襯紙

內文紙

薄冷紗

「人體錬成」所需元素	
H_2O / 35L	水三十五公升
C / 20KG	碳二十千克
$NH_3 \cdot H_2O$ / 4L	氨水四公升
CaO / 1.5KG	石灰一點五千克
P / 800G	磷八百克
NaCl / 250G	鹽二百五十克
KNO_3 / 100G	硝石一百克
F / 7.5G	氟七點五克
Fe / 5G	鐵五克
Si / 3G	矽三克
Others / 15	十五種微量元素

◎鍊金術之施術步驟——理解、分解、再鍊成◎ 一要鍊成，我們必須經過三個基本步驟，就是理解、分解和再鍊成（重組）。

第一步是理解：開始設計前，作家寫好了文本（Manuscript），交予編輯與設計師。所謂文本，即一書之本，像劇本是一劇之本一樣，是一本書的靈魂。這也像人體鍊成所需召喚的靈魂，若只是沒有靈魂的軀殼，就會如喪屍一般的存在，行屍走肉。即使外表多麼漂亮，若非智慧的積累或是擁有獨特的見解，也只是沒有內涵的包裝紙，一切也是徒然。設計前，設計師得先把文本讀通、讀熟、讀透，理解當中的核心思想與價值，從而抽取最有趣的部分，啟發靈感，予以琢磨與發展。大抵上，我會把要設計的書完整地讀完，如實在沒時間或真的很艱澀，我起碼會讀一兩章，把內容、結構、層次等理順；同時，亦會跟編輯與作者討論，理解清楚這是一本怎樣的書。書本的性質也影響這個部分，散文或工具書可能了解結構後，會比較容易做；但小說就不一樣，我一定強迫自己把它讀完。因為情節真的不是看一兩章就能理清的，每個設

理解

把文本讀通、讀熟、讀透，理解當中的核心思想與價值。

分解

哪部分要留，哪部分要刪，仔細考量，做到去蕪存菁。

重組

運用不同的設計元素與手法，進行鍊成，嘗試重塑書的肉身。

計師被打動的劇情也不一樣，一定要親身體驗感受，才能抽出讓自己驚喜或啟發的部分，進而設計，這是必不可少的。

第二步是分解：有人天真地以為作家像神一樣，落筆即完美，根本沒有這回事。

很多作者非但不是寫作能手，更是錯漏百出；實質現在書中的文字是經過多番核查、校對、修改、編輯等功夫。我不諱言，有些作者的文字更是爛，全靠編輯全力救回來。設計師與編輯對文本下了大量讀者看不見的功夫，所謂的「砍掉重鍊」，解構原有的文章，對其結構、次序、內容一一檢視，如有不盡完美的，就作出適當的調整、篩選及取捨，盡力解構重塑。這是資訊整理術，需運用邏輯性與批判式思考；哪部分要留，哪部分要刪，仔細考量，盡量做到去蕪存菁。

最後一步，就是再鍊成或重組：我們要把解拆分散了的文本按序重構，並著手把主題概念（Concept）視覺化與實體化。本身作者的文本只是懸浮在空中的思想概念，是輕飄飄的靈魂。設計師所要做的，就是把它拉落地，進行人體鍊成，嘗試重塑肉身。我們運用不同的設計元素與手法，包括照片、插圖、字體、顏色、紙材、印刷、裝訂等，先後把封面（臉孔）、裝訂（脊骨）、內頁（肉體）一一完成，逐步逐步把書本完完全全地鍊出來！

以鍊金術借喻書籍設計，讓讀者更易理解書籍設計師的角色與工作。

一 基於書籍設計大師呂敬人提出的「書籍設計三位一體理念」，我在此之上再加以修改與調整，編成這個書籍設計鍊成陣（如圖）。長久以來，設計學生，甚至設計師也對書籍設計一知半解，有人以為是封面設計、有人以為是排版，當然這些工作也包含在內，但絕對不止於此。書籍設計（Book Design）是指設計師要完整地完成三個層次的工作，包括編輯設計（Editing & Editorial Design）、編排設計（Typographic Design）、封面設計及裝訂（Cover Design & Binding），這是一個資訊視覺化、實體化的過程。

首先，編輯設計，是邏輯思維下的資訊整理方法。設計師，加上編輯，要共同討論參與這部分。透過研讀文本，分析與解構文章的中心思想，充分掌握資訊並完整地把它們視覺化。為什麼設計師一定要看內文？只有這樣，我們才能尊重作者的意願，把主題以設計方式準確地表達出來。這裡要求設計師與編輯具備邏輯與批判思考，不為情緒左右，把文本理性的分析，精準理解當中要義，果斷的把最好最有趣的抽取出來，繼而做出精彩的視覺演繹。

其次，編排設計，是在版面空間上編排文字信息的技巧。在理解文本後，設計師通常會運用網格系統（Grid System）去編排文字與圖

Ⓐ 編輯設計

邏輯思維下的資訊整理方法

❶ 文本的分析與重構

❷ 信息視覺化

❸ 邏輯與批判思考

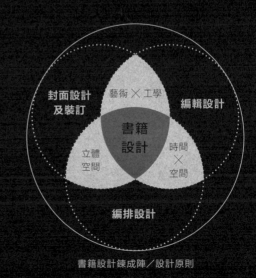

封面設計及裝訂　藝術×工學　編輯設計　書籍設計　立體空間　時間×空間　編排設計

書籍設計鍊成陣／設計原則

原圖出自呂敬人，經過修改與調整。

像。網格系統是一套資料整理的方法，就好像家居收納，大家會買抽屜回家收拾雜物一樣。版面上的眾多不同元素也要清楚梳理、分類與佈局。當中最重要的元素是字體，設計師要適當應用，字型、字號、字距、行距、空白等的選擇，也把字與圖互動地配置。當文章出現艱澀的事物，我們也要嘗試把它們視覺化，讓人較易理解，亦較漂亮吸引。試想像，當文本出現一隻稀有的動物，我們加一張該動物的照片或插圖，讀者立即理解。而文中出現很多沉悶數字的時候，如果製成資訊圖表，一些棒形圖、圓形圖、折線圖等，也會容易令人明白。

最後，封面設計及裝訂，則是呈現書籍形態的物化過程。設計師首先認識一本書的結構，從外觀看到封面、封底、書脊、書口、書衣、書腰等；內文則包含序、前言、目錄、章扉頁、每章內文頁、後記等。結構清晰才能讓閱讀流暢。我們亦要了解不同紙張物料的特徵、四色印刷的作業、工藝特效的運用、東西方基本的裝訂手法（如精裝、平裝、科普特裝、中式線裝、經摺裝），從而互相配合應用，讓實體出版製作更完善。

在《鋼之鍊金術師》中，作者荒川弘把鍊金術的基本思想總結成一句話：「一即是全、全即是一」。恰巧，日本書籍設計大師杉浦康平也提出相似的書本設計理論──「一即二、二即一」及「一即多、多即一」。兩者的理念同出一轍。

在《鋼之鍊金術師》故事裡，艾力克兄弟被師父放逐到荒島上進行訓練，限期一個月內領悟出「一即是全」的道理。愛德華在島上餓得視力模糊之時吃了螞蟻，經歷過生死的他領悟到答案：「假如我沒有吃螞蟻而餓死，我的屍體就會被狐狸或螞蟻吃掉，然後回歸大地，變成野草，最後又被兔子吃掉。這是世界的食物鏈。很久以前，我們身處的這荒島可能在海底，後來因為地殼板塊變動，經過幾萬年的時間變成島嶼。因此萬事萬物都有關係，世上的萬事萬物都在一個大循環之中。雖然並不知道這個循環是否我們所知的宇宙。在這大循環中，我與艾爾像螞蟻一樣只是小小的個體，只不過是『全』裡的一個『一』。但全靠有眾多微小的『一』，『全』才可以存在。『全』即是『世界』，『一』即是『我』。」

「全」即是一切事物的總和，即世界（宇宙）。眾多微小的「一」構成了整體的「全」。個體匯聚成世界，全宇宙由一個個小宇宙塑造而成。在自然界的連繫下，保持著循環不息。

杉浦康平則提出書本設計是「一即二、二即一」及「一即多、多即一」的理論，

《鋼之鍊金術師》中領悟「一即是全、全即是一」的道理

這與鍊金術所說的「一即是全」不謀而合。「書」既是一，又是二。一本書含有一分為二、二合為一，陰陽對立的概念。其空間時而對稱、時而對比；例如，封面與封底、左頁與右頁、天頭與地腳、白底與黑字等，書會產生各種形式的對比。我們看版面設計時，不會單頁的看，因為看不到左右兩頁的關係與互動，因此我們會雙頁一起看。跨頁表現了陰陽原理，當左頁感到「內省的、過去的」時，那麼右頁便表現出「外向的、未來的」感覺。這樣打開左右兩頁的結構，正正適合我們的身體，左半身和右半身、左手和右手。然而，當書被合上時，它又變成了「二」。雖是二，又是一；一和二瞬間接合。

再來，「書」既是一，又是多。書是由多文字、多圖像、多符號、多物料所組合而成。它也分成很多個部分，包括封面、封底、目錄、正文和版權頁等等。放在地上毫無厚度的一張紙，經過摺疊和裝訂後，變成立體，由一變多。在一本書中，許多圖文聚集在一起，空間和時間被巧妙地摺疊成多層，編織出完整的故事，形成「二」的宇宙。杉浦康平說：「書，既是平面，又是立體；既有時間，又有空間；既產生戲劇性的情節，又運動不息……」

因此，我們所說的「一即全、全即一」、「一即三、二即一」或「一即多、多即一」，無論是書籍設計或鍊金術，都是殊途同歸的。

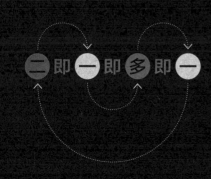

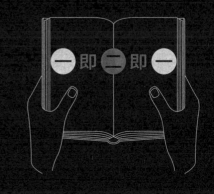

理性　感性

理性
④ 邏輯與批判思考
③ 資訊整理與組織
② 實用功能性
① 解決問題

感性
④ 創造及想像力
③ 牽動讀者的情緒
② 愉悅的閱讀體驗
① 美感

◎ 情理兼備，共冶一爐 ◎ 一成功的書籍設計師跟鍊金術師一樣，感性與理性兼備，冷靜與熱情應取得適當的平衡。學習設計時，老師會說，設計師的腦袋分成左右兩半，左腦掌管理性思考，即是語言、邏輯等功能；右腦則負責感性情緒，如圖像、音樂等範疇，左右腦各司其職，兼容達至創意的實踐。

這裡所說的「情」，就是關於感性、情緒的部分。書本設計最基本的要求——美麗的、漂亮的。設計師以一種比較優雅的態度與手法去設計書本，來牽動讀者的情緒，如感動、開心、驚奇等美好的經驗。驚喜的、創新的、愉悅的閱讀體驗不但能令顧客買單，還能讓他們身心舒坦暢快。

至於「理」的部分，則是我們常聽見「什麼是設計？」的常設答案——解決問題。這歸類為理性邏輯方面，以書籍設計來說，我們應當替讀者解決閱讀上的問題，來達至功能、效益，或是目的。舉例說，字體的尺寸、字距、行距等的選擇與調整，文字閱讀上是否舒

服、資訊是否整理得好、網格系統有沒有規範、有沒有
考慮人的閱讀行為、裝訂能否讓書本打開、紙張是否容
易破損、設計是否貼題、有否傳達正確的信息等，這一
切一切，也關乎到書的實用性，也是解決問題的一種。

我們去評估所謂好的書籍設計時，就會看看它是否用
一種美的、優雅的、創新的手法去解決問題；若然只是用
粗暴的方式來解決的話，雖則問題一樣得到解決，但讀
者在心靈上、情感上得不到愉悅的滿足，還是不夠的。

大學老師 Esther Liu 說：「設計首先要有感覺，然
後冷靜下來回嚼，再由理性回歸感性，反芻出來的成品
才能採用。」書籍設計師應把兩者結合，情理兼備，共
冶一爐，才能點石成金。

設計藝術即使在近百年來，作為一個新興學科，也幾度更名。由圖案學—工藝美術—設計藝術的名稱轉換，使不少人為之困惑，這說明一個新學科的建立有一創業過程，包括名稱在內，名正才能言順，並取得社會性的共識。

——★工藝美術史論家張道一

在這「紙本已死」、「AI代設計」充斥的年代，我確信實體書出版仍具有各種可能性，仍有無數人被其無——

可抗拒的魅力所吸引。雖則如此，對即使身為作者、編輯、行銷，甚至是設計師本身，亦可能對一些關於書籍美學的詞彙缺乏認知。若要進一步討論與研究「書」在設計藝術領域的價值，得先把這些關鍵詞的基本定義弄明白。

追本溯源，書籍裝幀、書籍設計、書籍藝術、書籍裝訂這幾組詞之間，究竟有何分別呢？

◉ 書籍裝幀——淪為「封面設計」的代名詞 ◉——據呂敬人老師在《翻開——當代中國書籍設計》及《書藝問道》兩書提及，「裝幀」一詞來自日本，是二、三十年代由豐子愷先生從日本引進中國的；同時，還有裝訂、裝畫等詞。他進一步解釋：「裝幀一詞的本意是紙張摺疊成一幀，由多幀裝訂起來，附上書皮的過程；同時，還具有對書的外表進行創意設計和技術運用的概念。」可惜，長久以來，由於當時觀念、經濟及社會的限制，設計師難以作整體設計的全面參與，書籍裝幀只淪為封面設計的代名詞，造成流於表面與平面化的書籍包裝與裝飾。

裝幀一詞的本意是紙張摺疊成一幀，
由多幀裝訂起來，附上書皮的過程。

呂老師進一步分析其原因，當時的設計師受裝幀觀念的規限，把設計書籍的工作範疇限制於做外觀包裝，絕少關心內文的版面設計、圖文互動，以及書本整體的風格與結構。加上，出版是一種商務產業，書本是文化商品，出版社當然也著重成本與利潤，如果讓設計師由封面到內文做整體的設計，花費會很高，不符合成本效益，因此只讓其設計封面，減省成本。另外，當時編輯的觀念還停留在過去習慣的工作範疇與層次，雖有掌握文字質量的能力，但缺乏對藝術美學方面的認知及低估美學對書本出版的重要性，也沒有好奇心去進一步理解，以為有好的文字內容就足夠，才讓業內以為裝幀只是畫一幅較為漂亮的封面插圖便能了事。

時至今日，人們的普遍觀念已從裝幀轉換成書籍設計，出版設計界大多模糊地把裝幀設計與書籍設計混雜使用，裝幀一詞現只是書本設計的一個比較古早、文藝、儒雅的說法。

◎ **書籍設計——全方位的設計思考與創作 ◎** 一至於書籍設計，則是一個全方位、立體思考與創作的行為。有人把書籍設計歸入平面設計之內，以為單是指封面設計或版面設計，以為只要注重平面設計的語法便可設計到一本好書。這是很多設計學生以至在職設計師對書籍設計的誤解。原因歸咎於設計教育與市面上大部分的書也忽視物質性、物理結構與書作為立體的考量。

❹ 物料和紙張選取、印刷、特效
❸ 圖像、色彩、幾何元素、空間
❷ 字體排印學、版面設計、網格系統
❶ 文字信息、結構脈絡、敘事方法

書籍設計
全方位的
思考創作

「書」是一個立體，是一個三次元甚至四次元（三維空間加上時間）的物件，它並不是一張紙或一個平面，它是一個切切實實的書「物」（Object）。大概要認清這一點，才能理解何謂書籍設計。然而，怎樣才算是全方位的設計考量呢？這牽涉到多方面的相互配合：一、文字信息、結構脈絡、敘事方法；二、字體排印學的掌握、版面設計與網格系統的運用；三、圖像、色彩、幾何元素與平面空間的適當配合；四、物料和紙張的選取、印刷與特效的實踐，以上種種的合理運用和互動，再加上與作者、編輯、出版社、印刷廠等的通力合作，才能設計出一本好書。

雖然現在社會上仍有很多人以為書籍設計是封面設計或單純的排版，但隨著美學教育及有坊間書籍作品的薰陶，希望能讓更多人理解何謂書籍設計。

◉ 書籍藝術──創作無界限的心靈慰藉 ◉ 近十年國際藝術界對書籍藝術的重視與日俱增，藝術書展更像雨後春筍般在各地興起；可是真正了解何謂書籍藝術的觀眾與讀者卻寥寥可數。

所謂的書籍藝術（Book Arts），廣義地說，就是藝術家把書作為主要媒介的藝術創作。我們一般稱這些作品為藝術家書籍（Artist's Book）。不同的學者與圖書館對「藝術家書籍」的定義各有不同。英國藝術圖書館學會曾經對藝術家書籍下定義：「A book or book-like object in which an artist has had a major input beyond

書籍藝術就是藝術家把書作為主要媒介的藝術創作

不同書籍創作人的關係

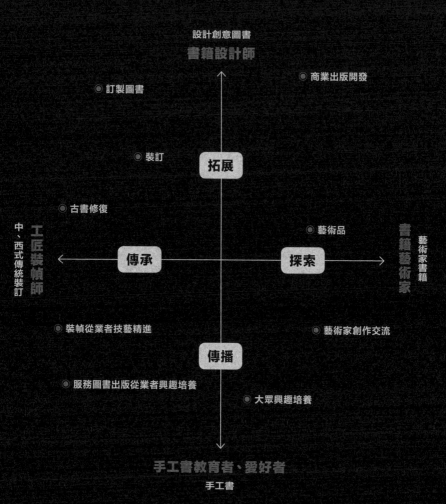

設計創意圖書
書籍設計師

◉ 商業出版開發

◉ 訂製圖書

◉ 裝訂

拓展

◉ 古書修復

◉ 藝術品

中、西式傳統裝訂　工匠裝幀師

傳承　　　探索

書籍藝術家　藝術家書籍

◉ 裝幀從業者技藝精進

◉ 藝術家創作交流

傳播

◉ 服務圖書出版從業者興趣培養

◉ 大眾興趣培養

手工書教育者、愛好者
手工書

原圖出自呂敬人，經過修改與調整。

illustration or authorship: where the final appearance of the book owes much to an artist's interference/ participation: where the book is the manifestation of the artist's creativity: where the book is a work of art in itself.] 藝術家書籍本身就是藝術品，也是藝術家創造力的體現。

在書籍藝術的界別裡，我們視書為藝術品，與一般的油畫、雕塑及裝置無異，只是創作媒介不同而已。其中一個做 Artist's Book 的主要目的是表達藝術家自身的感受。因此，書籍藝術與書籍設計的一個很重要的分別為商業考量。書籍藝術是一門比較重概念與感覺為主的學問，反而版面與字體的美感鋪排則屬次要。曾經看過一本 Artist's Book，像一張賀卡一樣，只有一個對版，打開寫一行富有詩意的字句，就是這樣，沒有其他。

書籍藝術是藝術，不是實用的工具書，不是灌輸功能性的資料，而是給予大家心靈上的滿足。Artist's Book 注重的是一個點子所帶來的一刹那感動，至於書藝上的裝飾花巧與否，則看那藝術家的風格與渴望表達的內容，看他想如何將主觀的概念呈現。

對香港人來說，書籍藝術是一個大家比較陌生的行業，我也是因為到了倫敦學藝，才慢慢了解這個專業與其生存方式。我常羨慕倫敦濃厚的閱讀風氣與人們對書籍藝術的追求。我逐漸發現，這與民族性與歷史有關的，讀書是他們重視的文化，書籍藝術是他們的傳統，就算當書匠不能大富大貴，這麼有質感而高尚的小市場仍然存

在。這加深了我對「閱讀」市場的想法與認知，亦成了我的參考和學習對象。

◎書籍裝訂──傳承千年的手作工藝◎

一書籍是歷史產品，也是文化結晶。若以先秦時期的「簡策」作為書籍的雛形，中國已有三千多年的書籍史。單執一支竹片謂之「簡」，連編諸簡謂之「策」，連結諸簡的是麻繩或青絲，這大概就是「裝訂」的始祖。

裝訂（Book Binding）一詞，通常用於把紙張摺疊成一帖一小本，再把這些帖子用線縫製成冊。隨著科技的發展，造紙術與印刷術相繼發明之後，先後出現不同的裝訂／釘裝方法，如經摺裝、科普特裝、硬殼精裝、線裝等。現代人通常用的裝訂法則有膠裝、穿線膠裝、騎馬釘、鐵圈釘裝等。

從前書本都是以手工裝訂製作，如歐洲中世紀的手抄本聖經、十九世紀的金屬活字印刷本、中國宋明兩朝的刻本、日本的和式線裝書等，都是傳統裝訂工藝的呈現。雖然現在普遍使用機器作後製釘裝，但世界各地還有很多手工書愛好者以人手裝訂書本，把這經歷數千年的傳統工藝傳承下去。

中式線裝

硬殼精裝

現在大家大概懂得分辨書籍裝幀、書籍設計、書籍藝術、書籍裝訂這四個不同關於書籍的美學關鍵詞，希望大家不再混淆。詹偉雄在〈視覺的繁榮年代〉一文中提出：「設計師透過裝幀或排版來製碼（Encode），讀者則經由自己人生累積的知識來解碼（Decode），而就在這一來一往之間，『閱讀的快感』於焉產生——閱讀的經濟產值也隨後而至。」因此，設計師若然能夠掌握理性籌策與感性藝術表現的平衡，思考與技藝的雙線應用與實踐，應能創造出能帶來閱讀快感的美好之書。

鐵圈釘裝

鐵圈釘裝（螺旋形）

蝴蝶釘

騎馬釘

鳳凰浴火

數碼時代下紙本的不死與重生

The book is dead, long live the book.

★ Irma Boom, Award-winning Dutch Book Designer

紙本已死？一個老掉大牙的問題。在眾多的媒體訪問中我答過無數次，答案始終如一：「不會。」

科技發展與時代洪流是不可抗力的。數碼媒體的興起、網上閱讀與學習，並沒有對紙媒造成消極的影響，反而讓紙媒解放，從傳統功能中蛻變成長；同時，幫助了紙本的銷售與推廣，讓出版工業的商業循環更快捷與便利。

◎ 資訊載體 vs 資訊雕塑 ◎ 一書本作為知識的載體由發明至今已歷數千年，它具備自我調節與蛻變的能力。當其他資訊載體，包括錄音帶、錄影帶、磁碟、VCD、MD、

三吋 CD，甚至 DVD 等一退出歷史舞台之時，紙本到現在依然屹立不倒，實屬不易，並證明了其自身的功能與價值仍不能被取代。

書本早已脫離其傳統的「資訊載體」（Information Medium）的角色，蛻變成「資訊雕塑」（Information Sculpture）的形態。

這裡所說的資訊載體，代表的是便宜、便攜、實用，能提供資訊的載體，相對缺乏設計及體驗。載體只是一個容器（Container），是比較功能性的存在，藝術、情感、體驗的元素相對較少。隨著科技的發展，很多以前書本的功能也被電腦取代。譬如說，多年前我到英國讀書時，還需要買一本厚厚的倫敦地圖，要知道有什麼好去處，便翻一下，跟著地圖路線走；現在手機已內置地圖應用程式，方便快捷易懂，人們根本不再需要紙本地圖。以前學生還需要一些工具書去學軟件，現在學生只要上影片網站搜索軟件教學，就有千萬個頻道可看，互動兼有聲畫逐步教授，實體書也未必比得上。所以這些功能性、單純資訊性為主的書就不必出版了，科技進步而淘汰這些書也不是壞事，也環保一點。

隨著時代的變遷，書本演化成資訊雕塑的形態。用上雕塑一詞，是比較藝術性的存在，融入美學、設計及體驗。角色進化後，內容剪裁與整理更佳，加上高質素的編排設計，營造更愉悅的閱讀體驗。當然價格會因此上調，但亦更具收藏價值。紙本書走向精品化是大勢所趨，不單內容要好，設計、用紙、印刷等也要精緻富創意，務求

資訊雕塑
Information
Sculpture

資訊載體
Information
Medium

資訊載體 Information Medium
❶ 便宜
❷ 便攜
❸ 提供資訊
❹ 實用功能
❺ 設計較少

資訊雕塑 Information Sculpture
❶ 價格較高
❷ 具收藏價值
❸ 愉悅閱讀體驗
❹ 知識與智慧
❺ 設計較精緻富創意

做到一絲不苟。對讀者來說，不是花不起錢，而是應不應該花，還得看書有否實體收藏價值。

◎ 具共鳴的情感體驗 ◎

昂貴未必是問題，問題在於值不值得，有沒有給予讀者愉悅的閱讀體驗，這才是該探討的核心。認知科學專家 Donald A. Norman 提出，使用者體驗設計後，有三個層次去處理情感。第一層是「本能設計」（Visceral Design），這是看到產品外觀後所產生的潛意識印象，即時的喜惡反應，直接表達喜歡或討厭的心情。最典型的例子就是看到封面設計的第一印象，或在書店翻書的瞬間反應。這是最直接而真實的！第二層是「行動設計」（Behavioral Design），這是使用產品實用功能後所表達的心情，從閱讀的實際功能與有效性所獲得的喜悅與樂趣。最簡單的例子是，讀一本書時，設計上是否讓讀者看得舒服，以及是否容易吸收文字背後的信息呢？第三層，也是最深層的體驗是「內省設計」（Reflective Design），仔細思考面對這設計時的心情。讀者會深入閱讀，對此進行評估，權衡利弊，並進行反思。與前兩層不同，這次能讓讀者留下深刻記憶和產生滿足感。

演化過後的書本定位，除了設計漂亮的外觀、提供實用的資訊外，設計中若具有深刻的故事，容易讓讀者代入與自己相似的經驗，產生自我投射的共鳴與好感，就更能讓人開心滿足地買單。日本平面設計師武田英志曾在其書中說：「據說帶有故事性的

閱讀體驗與情感處理

第❸層

↑

第❷層

↑

第❶層

認知科學專家 Donald A. Norman 提出的使用者體驗設計

資訊，比起單純列出事實的資訊，留下記憶的程度會容易二十二倍。」

因此，情感體驗才是現今書籍設計中的王道，設計師應進一步鑽研。書籍與讀者之間的關係，已由昔日被視作「物件」，轉變成重要的「體驗」，經歷了翻閱、選擇、購買、收藏、丟掉、想念等過程，這是書連結人的情感與記憶的一部分，彌足珍貴。

◎賣不去的書，等於沒有存在過一樣◎ 一紙本不死，是不爭的事實。我反而擔心書籍出版的「守門員」有否做好自己的工作，守護著書本的內容質素；同時，把設計、宣傳與銷售做好。

曾經有人問明代著名思想家王陽明：「如果一朵花在空谷中自開自落，不曾被人目睹與認知，這朵花真的存在嗎？」這問題的思考核心，並非在於這朵花真的在「物理上」存在於世與否，而是在於這朵花的存在意義何在？無論是它美麗盛開的剎那，還是萎靡枯竭的時刻，皆無人看到、無人知曉，也無人留下記憶。那究竟它的存在與否，還有意義嗎？

也曾經有人說過：「真正的死亡，是世界上再沒有一個人記得你。」如

（The real death is that no one in the world remembers you.）

第❸層

內省設計
Reflective Design

仔細思考面對這設計時的心情，深入閱讀，對此進行評估，權衡利弊，並進行反思。

第❷層

行動設計
Behavioral Design

使用產品實用功能後所表達的心情，從閱讀的實際功能與有效性所獲得的喜悅與樂趣。

第❶層

本能設計
Visceral Design

看到產品外觀後所產生的潛意識印象，即時的喜惡反應，直接表達喜歡或討厭的心情。

果沒有人記得，人就好像沒有存在過一樣。對我來說，書也一樣。

同一道理，套在出版身上，如果作者寫了一本書，但是賣不出去，讀者看不到，這本書還有存在的意義嗎？我可以斬釘截鐵的告訴大家：「無！」賣不出去的書就是廢紙，沒有藉口。

日本著名編輯兼幻冬舍創辦人見城徹先生也有著相似的觀點，他曾在《出版迷失論》的序文寫下一個模擬出版場景：倘若出版一本書，印刷一萬本，半年後退書五千。他嚴厲批評道：「在賠錢這個嚴酷現實的前提下，無論是編輯提案時撰寫的出版目的，抑或出版後銷售成績欠佳的各種藉口，終究是美麗的托辭。像『對文化頗有貢獻』、『要開拓新市場』、『內容精彩』、『良書問世』、『這本書為書市掀起波瀾』、『這本書出版意義甚大』、『多出版好書』……等，這些都是編輯們偏愛的藉口。但對讀者來說，其他都只是幻想。這樣的金科玉律，那些蠢蛋卻無法理解。」一句話就擊中要害！我非常認同見城先生的見解，簡直讀到大快人心，希望能對出版社及編輯來個當頭棒喝！最可悲的是，這些企劃編輯高估銷量而造成的退書，它們最終下場是——堆填。

他指出重點：「白紙黑字的銷售數字才是鐵一般的事實，其他都只是幻想。這樣的金科玉律，那些蠢蛋卻無法理解。」

◉ 設計師——把作者與讀者連繫上的橋樑 ◉

一作家寫作好內容當然是關鍵所在，至於編輯、設計師、行銷人員等皆是把關者，全力以赴，把書本內容、市場策劃、銷售渠道均做好，才能將書讓讀者看見，吸引其購買、閱讀，從而把作者的心意傳遞給他們。

書籍設計，就是站在最前線、最視覺化的表現，把作者與讀者連繫上的橋樑；把作者的書透過設

計帶到讀者面前，讓書「被看到」。這是我們的工作與責任。書不單是文化的載體，它還是商品。因此，書籍設計師應當以讀者為重要的考慮對象，什麼設計最能表達文本的中心思想、什麼設計讓人讀得開心舒服等，要以「人」為本地作全盤考量。在設計師發揮創意、展現美學的同時，也要誠懇謙卑地聆聽意見，考慮細節，讓書本設計不斷進步，從而吸引更多讀者購買。

書是為人而設計的，設計師應透過書籍設計表達作者的思想、展現自身的創意與美學，從而引起受眾的購買慾。更進一步的話，就是希望能以書籍設計教育客戶與大眾「美」為何物，這就功德無量了。「孤芳自賞」沒有意義，「分甘同味」才是出版之道。

既然紙本不死，編輯與書籍設計師作為出版業界的中流砥柱，就要拼命地讓實體書出版像鳳凰涅槃般，浴火重生，蛻變展翅，飛往想像無限的新境界。

書籍設計師　　　　　　　讀者

日本藝術修行之道 ——從「守、破、離」看書籍設計

「守、破、離」（しゅはり、Shuhari）概念出自日本茶聖千利休，他曾在《利休百首》詩歌集中提過有關「守破離」的教誨：「在剛開始學習傳統作法之時，要牢記基本原則，之後要尋求創新突破，一再向前突破的同時，也務必不能忘卻根本。」後世將其泛指在藝術修行中循序漸進的三個階段。

藝術修鍊，無論是茶道、劍道、花道，甚至是書本設計之道，也離不開「守破離」這三關。雖看似武俠小說人物修鍊神功破關般虛幻，但若然你曾長期用心鑽研某一特定領域，有過追求進步與提升的經驗，就會

規矩禮儀，務必先盡守之，然後破之，離之，然皆不可忘本矣。

—— ★日本茶聖千利休

京都龍安寺枯山水庭園是思考修行的絕佳場所

發現，這概念異常的真實。這是每個修鍊手藝的匠人必經之階梯。

簡單來說，「守」是堅守傳統，「破」是突破創新，「離」是脫離昇華。從守到破再到離，過關斬將，層層遞進，是每個設計師自身的演化與蛻變。

◎守──堅守傳統◎ ｜第一階段──守，是守衛的「守」。以書籍設計來說，學生努力學習老師所教導的設計理論、實踐技巧及排印規則等。初學者須不斷重複務實練習，遵循教義、努力堅持，把基本功夫練習到極致的地步。我們所學的是承繼了德國 Bauhaus 設計學院的傳統現代主義設計（Modernism）；講求的是網格系統、平面設計元素的功能性、簡約主義設計風格、具正確答案的 Typographic Rules 等，是有規矩可循的設計教育。「Practice Makes Perfect」看似老土的諺語，但確實是永遠的真理；透過不斷學習與練習、遵守規則，一步一步跟隨老師的腳步走；既守衛傳統，又繼承前人的經驗與智慧，再一代一代的傳下去。

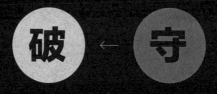

離 ← 破 ← 守

破

◎破──突破創新◎ ─第二階段─

破，是突破的「破」，breakthrough！設計師在熟習基本功之後，開始 think out of the box，擺脫常規，發揮更自由的創意。普遍的書籍設計師設計版面時會用網格系統，用以整理資訊，讓讀者容易閱讀。可是到這地步，有時太整齊的版面設計反而給人感覺沉悶，欠缺了一些趣味與活力。

此時我們會想到「打破它！」，break the grid、break the rules、deconstructed grid 等等。照片裁切不用四四方方，插圖可以不規則形狀、素材與元素不用完全緊貼網格參考線；在運用網格系統的同時，嘗試突破，拆牆鬆綁，令版面活潑些、有趣點、節奏更跳脫，亦更具生命力。設計師根據不同情景設計出不同創新的應對方法，不以常規思考，嘗試更大膽與實驗性的手段設計。立與破，是永恆的循環。

◎離──脫離昇華◎ ─第三階段─

「離」，是脫離的「離」。設計師開始脫離固有想像、跳出傳統框框。像習武般，此時大家已非一板一眼的出拳，反而憑著經驗與直覺出招，是最昇華的層次。《笑傲江湖》的風清揚對令狐沖說：「學他的劍法（獨孤九劍），要旨是在一個『悟』字，決不在死記硬記……臨敵之際，更是忘記得越乾淨徹底，越不受

離──脫離昇華　　破──突破創新　　守──堅守傳統

原來劍法的拘束。」超塵脫俗，脫離規範，無招勝有招，無 grid 勝有 grid；嘗試創造出自己獨有的一套理論。不須事事跟從信條，革新才能展現更大的創造力，闖出自己的一片天。

至此，設計師已懂得反思與挑戰前人所定下的理論與教條；前人說：「Less is More」；後人則說「Less is Bore」。前人以「Minimalism」為風格；後人則提倡「Maximalism」；約一九〇〇至一九四〇年代出現「Modernism」，其後的一九七〇至一九九〇年代則出現與前者對立的「Post-modernism」。當某時代某設計運動是主流，然而，總有些人想挑戰做不一樣的東西。這樣業界才有進步與創新的空間。長江後浪推前浪，一代新人勝舊人，設計師到這「離」的階段，能獨立批判思考；反思前事，擁抱挑戰，破舊立新。

總括而言，「守、破、離」是：設計師經過不斷的學習與修鍊，把傳統美學精髓融入自身體內，運用自如，達至某個設計高度之時，便會嘗試改變，打破既有的秩序，創造出獨特的美學觀念與體驗，甚至昇華至與別不同的新境界。

但請各位創作人謹記，不要忘記千利休起初的教誨：「一再向前突破的同時，也務必不能忘卻根本。」即使突破昇華到什麼程度也好，千萬「不—要—忘—本」！

分辨紙上是非黑白 —— Typography vs Type Design

★ 前 Monotype HK 首席設計及製作經理 Robin Hui

字體是食材，字體設計師是精製食材的人，書籍設計師則是烹調食材的廚子。鮮美食材，配合精湛廚藝，方能煮出一道佳餚。

若要成為書籍設計師，平面設計的基礎學習與訓練是必不可少的，三大必修課是字體排印學（Typography）、插畫（Illustration）及攝影（Photography）；未必每人也能把這三樣做到極致與專業，但起碼要學懂基本原理與有一定練習，如果完全不懂根本做不了書籍設計。我們尤其著重 Typography，一本書可以沒有插畫、可以沒有照

片，但基本上一定有文字。一般 Typography 應了解字體的演進與分類、結構剖析、字體風格賞析、編排設計方法及版面設計製作等。

◎ Typography 與 Type Design 的關係與異同 ◎ 一坊間有很多人誤解，以為 Typography 是 Type Design（字體設計），其實兩者並不相同。

簡單來說，Typography 是一種編排文字的工藝。我認為 Typography 比較好的中文翻譯是「字體排印學」。字面上有三個意義：一、字體；二、排版；三、印刷。我們常說，如果這世界沒有印刷術的發明，就沒有 Typography 的出現了。因此，Typography 必定跟印刷相關的。設計師從選取字型開始，透過排版設計，編輯令受眾易於閱讀文章。當中的技藝與知識包括：字體選擇、字號尺寸、句子欄寬、字間距、行間距等，再進一步亦包含版面設計（Layout Design）的範疇，如網格系統、空間運用、圖文互動、正負空間比例、視覺順序、編排佈局、對比力及節奏感等。我們致力把印刷文字編排得易認（Legible）、

Type Design 字體設計

① 主題概念
② 客戶要求
③ 在框架、結構、骨架、筆畫及空間等進行描繪、製作與調整
④ 設計出基本字型
⑤ 生產整套字型家族

Typography 字體 排 印 學

① 字體選擇
② 字號尺寸
③ 句子欄寬
④ 字間距
⑤ 行間距

① 網格系統
② 空間運用
③ 圖文互動
④ 視覺順序
⑤ 編排佈局

如果世界沒有印刷術的發明，就沒有 Typography。

Monotype.

可讀（Readable）及富美感（Visually Appealing），務求帶給讀者愉悅的閱讀經驗。

至於 Type Design 則是與之相近的專業，是對字體本身的形態描繪與設計；以某一主題概念為核心，針對客戶的要求，設計師在框架、結構、骨架、筆畫及空間等各方面進行描繪、製作與調整，設計出基本字型，繼而生產出一整套字型家族。

Typography 與 Type Design 雖說是不同專業，但關係密不可分，有著共通的設計語言。

◎ 全球最大的字型設計巨擘 —— Monotype ◎—我曾邀請 Monotype Hong Kong（蒙納公司）在大學課堂中舉辦講座，以及帶學生參觀其香港辦公室。當時 Monotype 公司的香港區行政經理秦德超先生（Ricky Chun）、首席設計及製作經理許大鵬先生（Robin Hui）及高級字體設計師許瀚文先生（Julius Hui）跟我及學生們分享字體設計的基礎知識、歷史、工具及製作步驟。

Monotype 公司於一八九七年在英國成立，經歷超過一個世紀的不斷發展，其間也有與其他字體公司如 Linotype、FontFont 等合併，

現已成為全球最大、以美國為基地的跨國字型公司。

Monotype 字庫現提供超過二千種不同字體，一些家傳戶曉的字體，都是由其字庫提供的。其經典字體包括 Bembo、Garamond、Plantin、Baskerville、Times Roman、Grotesque、Gill Sans、Futura、Din 及 Neue Frutiger 等，各具特色及有趣之處。譬如 Times Roman 起初的活版印刷體非常漂亮，現在的電腦體筆畫則變幼了。Paul Renner 當初設計的 Futura 的「a」字及「g」字幾何感非常強烈，挑戰受眾對字母的接受程度。差不多所有知名字型都在 Monotype 名下，連之前 Linotype 的代表作亦盡歸其所有，的確讓人驚嘆。

當時，高級字體設計師許瀚文以 Intel 企業字型「Intel Clear」的設計項目，用作解釋字體設計的過程。究竟一條 Font 是怎樣設計出來的呢？他說有四個步驟：一、構思（Ideation）；二、設計意念（Design Concept）；三、完善概念（Concept Refinement）；四、實踐（Execution）。

這是企業客戶的專屬字型設計，因此要滿足客戶的要求、改善現在所用字型的問題，以及加強企業的核心價值，針對這三點去設計新

Intel Clear
字體設計過程

實踐	←	完善概念	←	設計意念	←	構思
完成整條字款的階段，也把字母放在相對應的 Unicode 位置上。		把字體完善、微調、修改的階段，讓它更親民，清晰度也較高。		以 Intel 的核心價值「Amazing Things Happen with Intel」		資料搜集、草稿，整理初稿設計的階段，無襯線體在這時已確立。

字型。一、Ideation 是資料搜集、草稿，整理初稿設計的階段，無襯線體（Sans Serif）在這時已確立。二、Design Concept 是構想意念及設計的階段，他們以 Intel 的核心價值「Amazing Things Happen with Intel」去設計 Intel Clear 字型。這次沒有大刀闊斧的設計，而是筆畫、點線的微妙變化（Crotch、Bowl、Terminal 等部位），旨在讓人更容易閱讀。與舊字體相比，Intel Clear 的比例更均勻、整體更圓潤，也設計了方形點。三、Corcept Refinement 是把字體完善、微調、修改的階段。設計師嘗試把字寬加闊，以及進行各種微調，讓字體更趨完美。Intel Clear 的確更親民，清晰度也較高。四、Execution 是繼續完成整條字款的階段，也把每個字母放在相對應的 Unicode 位置上。

實際了解到 Monotype 公司的真實字體設計案例，學生們與我皆獲益良多。

◎ 中文字體設計的分類與重要性 ◎ ｜ Monotype 行政經理秦德超也分享了中文字體與英文字體的分類是有所不同的。英文字體大多是按演化過程去分類，如 Old Style、Transitional、Modern、Egyptian

ABCDEFGHIJKLMNOPQRSTUVWXYZ
abcdefghijklmnopqrstuvwxyz
1234567890$~"!?:;

Intel Clear Regular 基本字型

eikby

筆畫、點線的微妙變化（Crotch、Bowl、Terminal 等部位），旨在讓人更容易閱讀。字體比例更均勻、整體更圓潤，也設計了方形點。

及 Sans Serif 等。中文字體則按筆畫特徵及潛在用法分為四大類：對比、等線、書寫及圖案。

一、對比（Modulated）：筆畫有明顯的粗幼對比，起筆、收筆、轉折處通常有特別的設計細節，例如宋體、仿宋。二、等線（Monolinear）：筆畫沒有明顯的粗幼對比，起筆、收筆、轉折處設計簡約，例如黑體、圓體。三、書寫（Handwritten）：設計靈感來自以手書寫繪畫的字樣，以不同的書寫工具的特性融入字體設計之中，例如楷書、隸書。四、圖案（Graphic）：此類字體個性強烈，具視覺衝擊力，有較圖案化或裝飾化的筆畫處理，例如綜藝體、剛黑體。

而 Monotype 首席設計師許大鵬則分享了中文字體設計的歷史演進、步驟、重點及軟件等，讓我們基本了解中文字體的設計與製作。他一邊解說，一邊拿很多新、舊設計工具與草稿給我們看。

據許大鵬說，現在他們所用的是名為「Glyphs」的設計軟件，跟從前相比，大大縮短了一個字型家族的製作時間。設計師只要設計一個最粗的字型及一個最幼的字型，軟件就可以自動生成中間粗度的字型，這中間粗度的字型筆畫當然要微調；但相較過往每隻字、每個粗幼也要逐隻造字，現在已節省很多時間了。

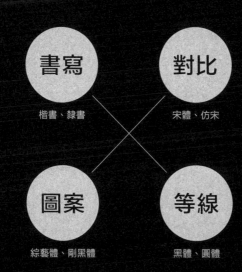

中文字體分四大類

書寫
楷書、隸書

對比
宋體、仿宋

圖案
綜藝體、剛黑體

等線
黑體、圓體

對比　Modulated

筆畫有明顯粗幼對比，起筆、收筆，轉折處通常有特別設計細節。此類別包括傳統宋體、明體、仿宋體，適用於較長的內文閱讀。

Typefaces with apparent thick–thin contrast in the strokes, and often include special design characteristics at entry, finial and transitional points of the strokes. This category includes traditional Song, Ming or Fang Song style typefaces which are standard typefaces for continuous reading.

他亦分享了中文字體設計最重要的四個層次：

一、不容許有錯字、錯筆畫。二、Unicode 的字位一定要正確，否則用家在電腦打不出相應的字。

三、中文字體的結構、骨架、比例一定要正確。

四、這是最高層次的，也不是每個字體設計師也做到，這就是在空間、筆畫上作最高級別的微調修正，例如「日」字的上下兩個「口」，正常是上細下大的，這些細微的部分要調整得完善！

當時學生們親身看到

圖案 Graphic

此類別的字類個性強烈，具搶奪視覺力，有較強烈或或凸顯的視覺感等，適合字體應用於標題，以吸引心讀者留意之效。

Typefaces that have strong personalities and visual impact. They feature decorative elements and pronounced graphical characteristics, suitable for catching attention in display applications.

書寫 Handwritten

設計靈感源自以手書寫撰寫的字體，以不同書寫工具的特色融入字體設計之中。此類別也包括臨摹不同傳統書法，參照或重建傳統書法為範本的書法家的字體。

Typefaces which the perspective of the hand is evident. Derived directly from hand-drawn lettering or handwriting using analogue tools, including typefaces that reference or reinterpret traditional calligraphy, using classical examples by calligraphic masters.

等線 Monolinear

筆畫沒有粗幼較幼對比，如筆、收筆、轉折處設計多樣性，此類別包括黑體、圓體。

Typefaces with little or no thick-thin contrast in the strokes, and with modern design characteristics at entry, final and transitional points of the strokes. The Monolinear category includes Hei (or Gothic) and Yuen typefaces.

蒙納 中文字庫 Chinese Fonts by MT Collection

Monotype

字體設計師在電腦前的造字過程，大家也雀躍不已，目不轉睛地看。

書籍設計師應把 Typography 與 Type Design 的理論與實踐基礎打好，不斷鍛鍊眼睛對字體與空間的敏銳度，分辨紙上的是非黑白。

為誰而設？

———探討書籍設計的受眾

客戶付錢是買你的美學判斷與獨當一面、買你的絕對美的詮釋與主觀，而不是請你成為實踐他們貧乏想像那一枚倒楣完稿。

設計，是設想與計劃。

當我們設想周全、計劃完備，是為了什麼呢？是為了誰人呢？設計師一直埋首工作，有時很容易模糊了焦點；我們既不是為了自我滿足，也不是為了獲獎，部分是為了金錢，但最主要是為人而設計。設計師的

——★平面設計師聶永真

初心是為人們服務，為人類獲得更美好的生活而努力。書籍設計的服務對象主要為三個界別——客戶（Client）、讀者（Reader）與社會（Society）。

◎ 為了客戶——吸引顧客，營銷獲利 ◎

一客戶指的是僱用設計師的人、購買書籍設計服務的人，他們可以是出版社、作者本人或其他公司機構。以我的經驗，委託設計書本的客戶概括分為兩種：一是出版社，無論是大型或小型獨立的出版社，他們是專業做出版販售的。二是其他機構或個人，他們不是專業做出版的，只想為某一個項目製作書本；個人客戶包括藝術家、攝影師、收藏家等；機構公司則有各大高等院校、文化機構、博物館、地產商、建築公司、藝廊等。

雖說同樣是做書，這兩類客戶所給予的薪酬、條件與取向也不甚相同。

由於出版社是大量生產書籍作商品販售的商業機構，像是流水作業式的大工廠，手停口停，因此不論是社內設計師，還是外聘設計師，資源也是相對匱乏的，他們所能付的設計費相對較少，設計製作的時間相對較短，印刷生產成本亦相對較緊絀。看到以上條件，好像不怎麼吸引，不過，作為客戶，他們也有其過人之處。由於他們是專業出版人，有富經驗及審視能力的編輯，能精心挑

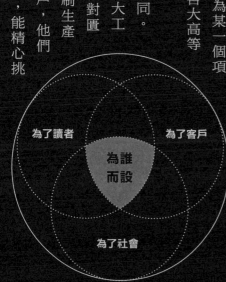

為了讀者　　為了客戶

為誰而設

為了社會

選作家與文本，大家較為相信他們篩選過的作者的質素。暢銷作家 Malcolm Gladwell 曾說：「We had too much information. We needed an editor to take what mattered and throw out what didn't matter.」出版社與編輯的工作與責任就是做篩選，無論是選作者，還是對待文本內容，要做到去蕪存菁，挑最好的給大家。由於出版為其本業，他們對所有編輯、校對、印刷流程非常熟悉，設計師跟他們合作，不用擔心太多，也不用兼顧其他，工作起來會較順暢。

最後，也是我個人認為應繼續為出版社設計書本的最大原因──能接觸大眾。我覺得一定要做普羅大眾看的書，這對我來說非常重要！做書籍設計不是孤芳自賞，除了為客戶增加銷售外，還想以「美」讓讀者在疲累的生活中得到一點點的愉悅，能為大眾帶來視覺冰淇淋就很不錯了。當然，若然書店顧客能因為設計而買書，就更一舉兩得。出版社的書，在市場販售，讀者有機會購買，無論他們拿著書本在 Instagram 上打卡，

	客戶			
	非出版社		出版社	
	個人 藝術家、攝影師、收藏家等	機構 各大高等院校、文化機構、博物館、地產商、建築公司、藝廊等	小型獨立出版社	大型出版社
設計費	較高		較少	
印刷成本	較高		較少	
製作時間	較長		較短	
編輯經驗	不熟知出版步驟，設計師要參與更多出版工作。		富編輯經驗、審視能力、熟悉出版流程	
書本售賣	銷售品及非賣品		銷售為主	
面對讀者	特定目標讀者群，大眾未必能購買。		書本在市場販售，給大眾讀者購買。	

還是對設計寫下具建設性的意見，也是讀者最真實的回饋。對設計師來說，這是最實貴的，無論是正面或負面評價，也是其進步的動力。再推進一步，其他潛在客戶在市場上看到設計得好的書，他們透過版權頁，便能直接聯繫設計師合作，這就像設計師在書店打免費廣告，或能促成另一單生意呢。

至於其他機構或個人客戶，他們所委託的書通常是非賣品，例如展覽場刊、年報、年鑑、攝影集、古董圖冊、藝術家書籍、紀念冊、宣傳特刊等；這些書普遍的設計費預算較高，製作時間較長，印刷成本較多，以上通通是優點；當然，接這類案子，也有其困難之處。首先，合作單位非專業出版社，很多出版步驟並不熟知，設計師要擔起更多責任與非設計的工作，方能確保順利完成。其次，他們不像出版社挑選作家的眼光，這些出版物不一定有好的文本，更多的是自我宣傳或具目的性的內容，不是能留傳後世的獨特見解。它們通常有一定的時效性及較窄的目標讀者群，未必人人會接觸到，像是某展覽的場刊、某年的年鑑、記錄某個活動的特刊等。當然，不能以偏概全，有些項目也有很好的內容，能讓人好好閱讀的。

兩邊的客戶各具特色，書本不但是文化產物，還是商品，我們的目的始終是以設計吸引顧客，幫助客戶營銷獲利，或得到更好的口碑。是否好書則要視乎主題與內容，如果遇到有趣的客人，兩者皆有發揮空間。當然，設計空間與金錢回報要取得平衡，不能顧此失彼，方能長久。

◎ 為了讀者──以人為本，度身訂做 ◎ 一書籍設計，就是把作者與讀者牽繫上的紅線，把作者的書透過設計帶到讀者面前，讓書「被看到」，這是我們的工作與責任。

因此，書籍設計師應當視讀者為重要的考慮對象。從最基本的設計考量說起，包括開本尺寸、紙張厚薄、字體尺寸、字距行距、正負空間、點線粗幼、版面設計、編排佈局、網格系統、字體的可辨度及可讀性等，選擇、實踐、調整，務求做到一絲不苟，讓人讀得愉快舒適。再者，我們應思考怎樣能有效地表達文本的中心思想、如何能引起目標顧客的興趣、什麼讓人讀得開心滿足等，設計應以人為本，作全盤考量。在發揮創意、展現美學的同時，設計師也要誠懇謙卑地聆聽意見，考慮細節，不斷進步。我們更需要了解讀者的需求，抱有同理心，設計出 user-friendly 的耐閱讀物。

◎ 為了社會──美感教育，提升品味 ◎ 一設計學者何明泉教授曾說：「美學素養對大眾而言，在整個成長教育歷程中，可說是比較匱乏或虛弱的一環。或許是因為物資不足的情況之下，凡事總是『將就』的時候往往多於『講究』，也因此吾人一直存活成長在勉強的環境之中，長期缺乏美的養分，久而久之竟也不知美之所在。隨著經濟條件的改善與出外旅遊機會的增加，看看別人想想自己之餘，才猛然發現『美』原來也是生活品質的要素之一。」我非常認同這一說法，美感教育對大眾實在非常重要，我所指的不是求學階段的美術科，而是大眾在社會中、生活中接受的美的薰陶。這對個人

素養發展能起根本性的影響，價值觀與修養的建立也因接觸「美」的多寡而起不同的變化。

到訪日本書店時，常常看到一大張「豬肉檯」上，擺放滿滿的書，封面設計得多彩多姿、琳琅滿目，讓人目不暇給。不止是書本，日本的街道、路牌、招牌、建築、書店等，每處皆受美的薰陶。若然香港書店內的書籍也設計得漂亮，大家逛著看著，說不定能潛移默化，對美感的追求也會慢慢被薰陶出來，讓品味得以提升。這是設計師的社會責任，也是美學教育。從書本開始，到書店，再延伸至社會的每個角落。

只要長期沉浸在美之中，人便會快樂一點，也會漂亮年輕一點。讓我們在生活裡添加點潤滑劑，從壓力中得到一刻喘息空間。這不但是對大眾的品味培養，更是擴闊一個城市的風景，進一步或能提升品牌自身的形象。

仔細想想，這麼微小的書籍設計，也能為客戶立財、為讀者立命，再為社會立品。

Book Arts

It is by now difficult to substantiate any single definition of a book as made by an artist.

SIMON CUTTS | British Artist

Journey

英倫

書藝

篇

to London

(B)

獨自去尋夢，是寂寞，但刺激的。

大學畢業後，我拿著所得的獎學金，

獨個兒飛往倫敦研習書籍藝術這門學問……

STUD

BOOK

IN LO

Artists' books are books or book-like objects over the final appearance of which an artist has had a high degree of control; where the book is intended as a work of art in itself.

Stephen Bury, Art Historian and Librarian

(B¹)

書籍藝術的 美學詮釋

藝術與閱讀牽手並行

倫敦，是一個帶點憂鬱，又充滿驚喜的城市。

她不單擁有世界文化遺產與藝術豐盛的資源，至為重要的，還是那裡的人對事物開放的態度及創新的思維。因此，多年前隻身前往研習書籍藝術這一門學問，尋覓書本在狹隘思維裡從未被發現的新思考模式。書的身體，不一定最重要，反而人對書的看法和感知，才是真諦。

之前我們討論過一些書籍美學關鍵詞，意猶未盡，這篇會續談更多關於書籍藝術的論述。

※ Keith A. Smith —— 製本的意圖論

經摺裝

卷軸裝

首先我們看看美國著名書籍藝術家 Keith A. Smith 對「書本」的獨有見解，他提出了意圖（Intention）的論述，衝擊大腦，讓大家在既有規範下重新思考。在 Structure of the Visual Book 一書中，Keith 對書的定義提出一些有趣的問題：

一本書需要裝訂嗎？

如果沒有裝訂的話，那是一疊文件嗎？

那，一疊文件是沒有裝訂的書嗎？

再者，經摺裝（Oriental Fold）書籍的裝訂是運用機械物理的理念，重複摺疊紙張而成，根本完全沒有縫綴或黏合，它也是書嗎？

如果這是一本沒有摺疊的經摺裝畫集，這會是幅掛畫嗎？不是一本書嗎？

但，如果捲起這幅掛畫收藏，那這是一本卷軸裝（Scroll）書冊嗎？

還是，卷軸也是書嗎？

他再假設，如果列印一張一尺乘十尺的照片，把它捲起來收藏，這也是卷軸式書冊嗎？

為方便而儲存一些東西就會形成任何書籍嗎？

試想想，有人把一張白紙弄成一團，再把它放進廚房的垃圾擠壓機壓扁，理論上，這張紙被一部機器摺疊了，這會是經摺裝的書嗎？抑或是垃圾呢？

Keith 不斷提出假設性問題，讓我們思考。這使我想了好一陣子。如果以物理規範定義一本書，以上荒謬的行為會間接形成書嗎？不可能吧！所以，Keith 總括道：「It depends upon intention.」他斷言：「If a person declares it a book, it is a book! If they do not, it is not.」做書的人說它是書就是書，說它不是就不是，就是這麼簡單的一回事。

時代不斷變遷，任何一個單一定義都不可能恆久不變。定義與我們一起成長，只有通過試煉與錯誤，我們才能不斷推翻那些錯誤的假設，擴闊我們的認知、視野與想像，使人類的觀看與思考方法進步。我們只能以內容，而非形體來斷定什麼是書。

※ Clive Phillpot —— 藝術家書籍的水果論

接下來，我們回到藝術的層面，談談英國藝術家書籍專家 Clive Phillpot 對藝術家書籍（Artist's Book）的定義與看法。Clive 曾是倫敦切爾西藝術學院（Chelsea College of Arts）的圖書館管理員。一九七七年，他成為紐約現代藝術博物館圖書館館長，上任初期已建立藝術家書籍館藏（Artist Book Collection）項目。多年來，他一直致力於書籍藝術的研究與書寫，並同時擔任評論家、策展人和編輯。

Clive 細心整理與釐清了書與藝術的關係，設計了比較清晰易明的「水果圖」（Fruit Salad Diagram），去解釋何謂藝術家書籍。如圖所示，蘋果代表藝術、啤梨代表書本、檸檬代表藝術家書籍，當三種水果疊在一起，水果重疊部分的大小是我們需要特別留意的。重疊後，我們主要看到三個詞彙：書物件（Book Objects）、文學書（Literary Book）及書籍藝術（Book Arts）。

第一，書物件是在頁六十四圖中較左邊；大邊蘋果、小邊啤梨與三分二檸檬所重疊的部分，這代表了藝術含量較高，書及閱讀的元素

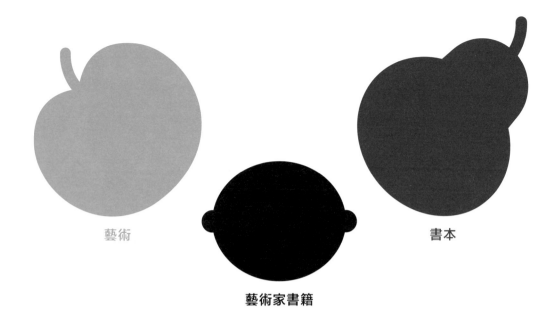

藝術　　　　　　　　　　　書本

藝術家書籍

Clive Phillpot 對藝術家書籍定義的水果圖

較少的藝術家書籍，作品或許具書的形貌，可是不太能夠閱讀，不太有書的特性，偏向視覺雕塑，例子如加拿大藝術家 Guy Laramée 的作品《広辞苑，枯山水》，他利用了日本辭典《広辞苑》這麼厚重的硬皮精裝書，作為藝術加工的載體，參考了京都龍安寺，雕刻成侘寂美學的枯山水庭園。它的視覺藝術性較高，偏向雕塑類，但不能翻閱，書的元素較少，因此稱這類作品為「書物件」。

第二，文學書是圖中較右邊；大邊啤梨、小邊蘋果與三分二檸檬所重疊的部分，剛剛與書物件相反。這類藝術家書籍較易理解，文學書包括小說、劇本、詩歌等，當然含某程度的藝術成分，但他們的視覺藝術成分相對地低（當然有設計的成分）。他們保持書的結構，讓讀者透過翻閱接收信息，例如英國文豪莎士比亞文學作品及一眾文學作品都是屬於這一類。

第三，書籍藝術就是蘋果、啤梨與檸檬所交又重疊，那橢圓形的中間部分。這是擁有以上兩類特徵，書的閱讀結構及視覺藝術價值同樣高的作品，例子是我們稍後詳述的 Who made the characters of women? 作品。

Clive Phillpot 對藝術家書籍定義的水果圖

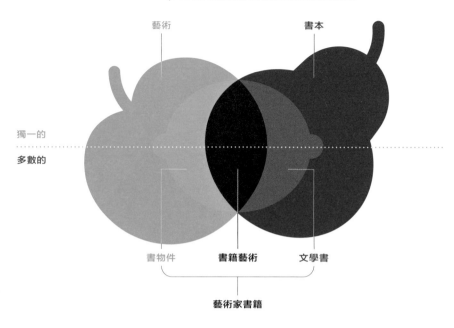

原圖出自 Clive Phillpot，經過修改與調整。

水果圖的中間還有一條虛線把上下一分为二的切開，分別是代表多數的（Multiple）及獨一的（Unique）兩邊。「多數的」指是可以複製的藝術家書籍，它們可以被更廣大的平民百姓享受；而「獨一的」則是價格高昂的孤本或限量版，只能夠少數的收藏在博物館、圖書館或私人收藏家手中，一般人未必享受得到。因此，Clive 強調自己著重的是多數的那邊。由德國古騰堡發明印刷術開始，比起以前的手抄本，書可以被更大量而精準的複印，因此書及當中的理念可以傳播到更遠的地方。我們不應否定複製的可能性，亦不能否定與人溝通的價值。藝術不應分階級，也不應由有錢人獨享；大眾亦應得到容易享受藝術的權利。

當然，我們同時也不應完全否定獨一無二的孤本或限量版的存在，這是藝術家的創作自由，亦不應干擾自由藝術市場生態。只是從社會整體利益角度看，Clive 更關心大眾能否享受藝術，獨樂樂不如眾樂樂。

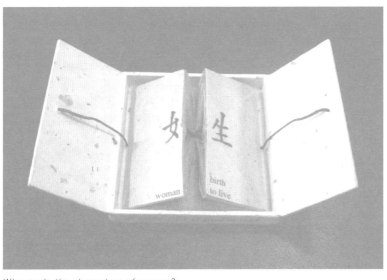

Who made the characters of women?

如果按 Clive Phillpot 對圖中中間部分書籍
藝術的定義，這樣的作品同時擁有兩種特質，
分別是視覺藝術的成分很高；同時，具閱讀功
能。我認為被收藏在倫敦 Victoria and Albert
Museum（V&A）的國家藝術圖書館（National
Art Library）內的書籍藝術作品 *Who made
the characters of women?* 最具代表性。

該作品為韓國書籍藝術家 Jeong-in Cha 所
創作，以漢字及書籍的結構表現在封建思想下
的女性形象。

漢字文化圈，包括中國、日本、韓國在內的
社會裡，家、國、天下的管治權，均長期操控
於男性的手中。男、女性長期處於不平等的狀
態，也就恰恰反映於作為圖像文字的漢字之
上。我們單單看「女」為部首的漢字，就能略
知一二，東方女性的形象被活生生的表現於文
字之上。妖、奴、妓、娼、姦、婊等字都含有
一定的貶義成分。人們在學習、書寫及閱讀的
過程中，下意識或多或少會降低了對女性的評
價。藝術家因而思考漢字如何建構亞洲女性的
身份與身體。

首先，書名 *Who made the characters of*

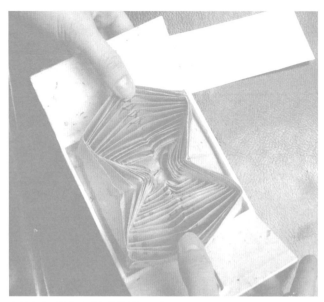

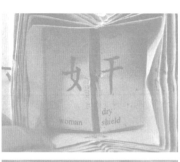

書的表達形態呈現出女性的陰部私處

紙盒狀書頁的盒面是漢字，盒邊是英文解釋。

women? 是一個語帶雙關的名字，characters 可解釋為女性的特徵（Characteristic）；同時，也代表了漢字方塊字的意義。我第一次在 V&A 國家藝術圖書館內看到這部書時，只覺得是細細的一部在小盒子內的 hand-made book，但當我打開書的剎那，我心裡有一股被擊倒的感覺！這是我看過的第一部「陰道崇拜」的 artist's book 呢！這完全是一本訴說女性的書，書的表達形態狠狠地呈現出女性的陰部私處。書被藏於硬皮小盒子內，但它與外盒是相連分不開的，這就像被鎖在封建思想下的女性，活於被重重深鎖的心門之後，失去自由。當讀者打開這道小小的書門，第一眼看到的是「女生」兩字，代表了中國最封建的思想——女生產子、傳宗接代的意思；當然這兩字也能拼合「姓」字，也是封建家族最重視用作維繫龐大家族權力的象徵。

此書的紙材也特別用了一種夾帶碎屑的紙張製作，透薄而輕柔，以展示東方的韻味。結構就如同洋蔥般，層層重疊，不是左翻或右揭，而是要讀者翻開一個又一個巧手摺合的紙盒狀書頁，一層又一層地揭開、剝光，以一連串「女」字作偏旁的漢字剖開女性的深層價值，完完全全把女性最私密的地方揭開給你看。文字是文化的根本，讀者能從此書的漢字看清楚我們日

書藝家把「Human」放在書的最後

外		內
漢字		英文意義
女 woman	生 birth to live	surname family name
女 woman	少 young few little	exquiste curious mysterious marvelous
女 woman	昏 sunset dim	to marry
女 woman	因 cause reason	to marry
女 woman	任 charge	be with child
女 woman	子 son	to like good pleased to love nice
女 woman	古 old	mother-in-law
禾 rice plant 女 woman		entrust
女 woman	干 dry shield	wicked sly curning crafty
女 woman	石 stone	to envy
亡 ruin 女 woman		absurd
女 woman	夭 die young	werid strange peculiar
女 woman	昌 prosper	prostitute
立 standing 女 woman		second wife
女 woman	己 body	princess
女	woman	human

常口舌之中的女性。由外層數至內層，分別為：姓、妙、婚、姻、妊、好、姑、委、奸、妬、妄、妖、娼、妾、妃、女。最後，書藝家把「Human」放在書的最後，幽默地告訴讀者，無論是男是女，我們也同生為人，相煎何太急呢？

此書以文字的角度，解構女性在東亞社會的形象，藉此窺探男性主導的漢字權力核心，暗喻男性對女性的權力制宰，道出封建思想下女性面臨的種種無奈、壓力與困窘。

這的確是一部具藝術價值，又以其獨特結構產生閱讀意義的作品。作品既纖細，又令人深思！

藝術家總是在挑戰我們，好讓我們重新思考、重新窺視世界、重新探索自己。

前 Tate Modern 美術館總監 Nicholas Serota

(B²)

腦洞大開的藝展奇譚

創作歷程 VS 藝術成品

　　曾居英數載，親身體驗過當地設計藝術的資源豐盛得令人嘩然，各式各樣大大小小的博物館、美術館、藝廊像繁花一般於這片大地盛開著，簡直是神明賜予倫敦人最大的幸福，似乎，我們看一輩子也看不完。當時在英倫各處收拾藝展碎片的時候，我觀察到很多藝術家創作的經過，有些過程相較其成品還要讓人驚嘆；我因而常常思考：有時，究竟是創作過程重要？還是最終完成品重要呢？想藉此探討這兩者互為因果的關係。

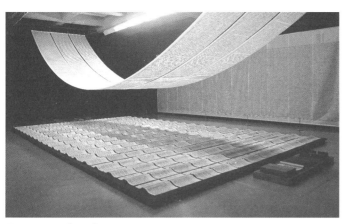

藝術家徐冰的《天書》

這兩者可說是雞與雞蛋的關係，看似理所當然地存在，沒有創作經過，又怎會有成果呢？當我們發現，越來越多藝術家不只在展覽中展示其最終作品；還會拍攝影片記錄整個過程，再在展覽中放映展示；我們開始意識到，「過程」（Process）越來越重要，甚至是作為一「成品」（End Result）展出的既定部分。

一九二六年，英國社會心理學家 Graham Wallas 在其書 The Art of Thought 中提出創造性過程（Creative Process）的一個粗略模式，分為五個階段，後被眾多創作人認同，至今仍廣泛採用。第一階段──準備期（Preparation），這是集思廣益（Brainstorming）的階段。讓藝術家的思緒漫遊太虛，想像無限，從而尋找靈感。在這階段專注探討問題、搜集資料、整合想法，再進一步作出解決問題的準備。

第二階段──醞釀期（Incubation），這是要把上一階段剛搜集回來的資料與想法放下，擺脫既有的觀念，釋放自己，休息一下；讓大腦的潛意識繼續塑造新想法。這一過程被無法言喻的感覺（Sense）所引導，雖然虛無，但

開始意識到眉目。

第三階段——頓悟期（Illumination），這是大家最喜歡的時刻，是豁然開朗的階段；對事情有所領悟，想到解決方法。

第四階段——評估期（Evaluation），產生最初方案後，開始自我批判、權衡利弊、反省回饋，實際測試一下這想法是否真的能作為解決方案。若不成立，就返回第一、第二階段，從頭再來。不要有壓力！並非每個點子都能順利進行，但也不代表下一個不能成功。

第五階段——驗證期（Verification），這是創作過程的最後階段，藝術家終於覺得時機合適，準備好與世界分享其新想法，即將付諸實行。無論是藝術家或設計師，這五個階段的創作步驟，也非常值得學習與參考。

讓我帶領導賞以下數個我親身體驗的英倫藝展，看看其創意過程的實踐。

⑤ 驗證期 ← ④ 評估期 ← ③ 頓悟期 ← ② 醞釀期 ← ① 準備期

earth - moon - earth

(

英國藝術家 Katie Paterson 喜愛以大自然作為她的創藝主題，她特別喜歡把大自然與科技結合，重建人們心中被遺忘已久的自然界力量。我曾經在牛津看過她的展覽「Encounters」，也同時買了她所做的 artist's book earth－moon－earth，充滿哲學的意味。她這次的創作用了貝多芬（Beethoven）的《月光奏鳴曲》（Moonlight Sonata）作為文本，利用地球與月球兩大星體作樂器，重新演繹神秘的舞曲。

究竟怎樣才能做到呢？

首先，Katie 把《月光奏鳴曲》原曲的音符翻譯作摩斯密碼（Morse Code），再把這奏鳴曲的摩斯密碼用 E.M.E（Earth-Moon-Earth）的方式把訊號發射上月球；月球再把這些信息折射返回地球，一來一回，摩斯密碼在發射與反射之間產生變化，形成變種密碼。Katie 再將這些變種密碼重新翻譯作音符，名

earth - moon - earth

左頁所載的是由地球所發射的摩斯密碼，右頁所登的是被月球反射回來的變種密碼。

內封面載的是原裝的《月光奏鳴曲》樂譜

副其實為月光所寫的《月光奏鳴曲》從此誕生。在「Encounters」的展覽場內，一座懂自動彈奏的「鬼鋼琴」自由地演奏這經歷了千山萬水所得來的《月光奏鳴曲》。

而 artist's book earth – moon – earth 所寫的並非英文，而是一段又一段令人摸不著頭腦的摩斯密碼。earth – moon – earth 全書共分為十個章節，即十段樂曲，每個章節為一個對版（Spread），左頁所載的是由地球所發射的摩斯密碼，而右頁所登的是被月球反射回來的變種密碼；再加上，內封面載的是未變身之前的《月光奏鳴曲》樂譜，內封底刊的則是變身後的樂譜。書的最後還附送了一張唱片，內裡載有被月球反射回地球的摩斯密碼聲頻。一個又一個符號構疊成這本書。無疑，書名道出了整本書的精髓，earth – moon – earth（Moonlight Sonata reflected from the surface

內封底刊是月亮反射回來的樂譜

of the moon），把音符、密碼與聲頻信息，由地球到月球再返回地球，不斷的彼此相伴、和唱呼應。這令我耳邊響起的並不是 Moonlight Sonata，而是如蟬鳴一般的雜訊，不斷搔摸耳垂。

這本書根本就是整場 art show 過程的一份科學記錄，是一種對比，也是一種天地互動的象徵。我們所要閱讀的，並不是文字，而是過程；要感受的是大自然所給予的變化，再重新思考人類與地球，甚至星際之間的存在。人類在這浩瀚的宇宙之中，微小如一粒星塵。而地球與月亮的關係，除了引力牽絆之外，還有千絲萬縷解釋不到的共存因素。浪漫地把《月光奏鳴曲》發射上天，只是一種尋找星際彼鄰關係的 metaphor，把所有音符製碼、發射、轉化、反射、墜落，最後解碼。Code 與 Decode，從來是藝術家與讀者一場最好玩的心理遊戲。

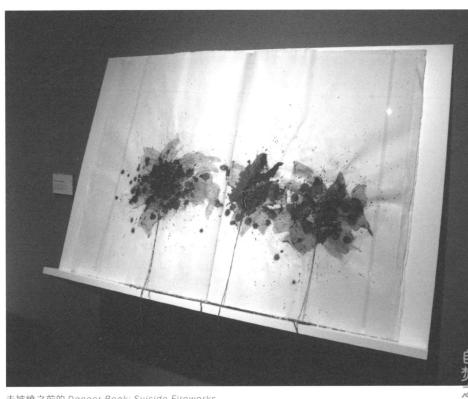

未被燒之前的 *Danger Book: Suicide Fireworks*

倫敦 V&A 曾經有一個名為「Blood On Paper」的書籍藝術展覽，展出三十九位藝術家的作品，演繹在他們心目中書的意義。這主題反映了藝術家們對書藝創作熱情如熾的承諾。

其中，中國藝術家蔡國強的作品 *Danger Book: Suicide Fireworks* 非常貼近展覽主題，令我留下深刻印象。我也是第一次看到「自殺式」的書。蔡國強把火藥混入墨水，以中國畫的繪畫手法畫了一些看似煙花，也像牡丹的畫於書頁上，非常詩意漂亮。完成全書後，再縛上火柴，連上藥引。然後，點燃……一聲巨響之下，書爆炸了，整本書瞬即焚燒，像煙花的火花不斷四方八面地飛射開去，很燦爛，但很危險。此書就像恐怖分子，自身縛上自殺式的炸藥，把書與周邊的一切炸得體無完膚，展現那自虐式的美態。被炸過、被燒過的書，加上內

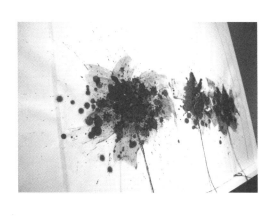

頁的水墨畫，有一種經歷殘破的空虛感。

書本是血肉做的，書是有生命的，書是充滿智慧的。從來當權者就很怕百姓看這麼多書，就是因為知識能改變命運，能明辨是非對錯。多少時代，多少人，以筆代誅，用文字作戰爭，以相機作殺人武器，以圖像作威脅，甚至犧牲性命，所換來的，就是書。所以，每張書頁翻開來，也有血有汗。蔡國強的創作意念寫道：「Be careful of books. Be careful with books. Be careful or one can become a weapon-wielder. Be careful or one can become the victim.」小心小心，小心讓書成為武器，也小心自己成為下一個受害者。

蔡國強曾經說過他喜愛將火藥用於藝術創作的原因：「當時所處的環境比較封閉，用火藥主要有兩個突破：一是我對生活的那個時空感到壓抑，用火藥爆炸這種破壞性的活動，使自己獲得解放；另外，是在作品上火藥爆炸產生的偶然效果，使我推翻了某種保守的造型慣性，通過爆炸的偶然性，產生對傳統文化負面壓力的突破。在內地時，通過爆炸，表現了破壞與建設的雙重性。火藥本身是爆燃的，而作為易燃的畫布與油彩在爆炸後會產生奇特的畫面效果，所以它們之間是『破』與『立』的關係。」

展覽的展示，不但有炸前、炸後的書作，更有一個投射影片記錄了書被點燃引爆的高光時刻；突顯了此一作品創作過程的重要性。雖然看到此書亦感受到那份痛楚，但我確實很喜歡。我想，*Danger Book*、*Suicide Fireworks* 就像涅槃鳳凰一樣美艷，浴火洗滌令牠重新展翅高飛。

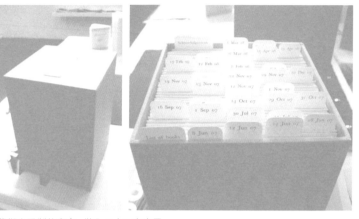

藝術家手製的書盒，裝入三十三本小冊。

※ 南柯一夢—記載做夢的過程

無獨有偶，在英國讀碩士時，同樣是書籍藝術家的韓國同學Dongwan也創作了一部記錄「過程」的書藝作品。

她的碩士畢業作品正是一套關於「發夢」的書。夢是虛幻，但又令人好奇。人類常常努力拆解它，想知曉玄機。其作品名為 Dreaming piece I，是一套三十三冊小書結合而成的藝術品。這書名 Dreaming piece I 中的「I」字，其實有兩個含意，一個當然是系列中的第一部的意思；另一個意思則是「我」，「I dream」的意思。

Dongwan的創作意念是由醫生建議的紓壓方法得到靈感。她的二姐曾有精神緊張，要以記夢的方法作紓解，她因而得到「記夢」的啟發。她每朝起床第一件事就是在筆記本記下昨天所發的夢，就這樣，她記錄了兩年來所做的夢。

最後，她揀選了三十三個最有代

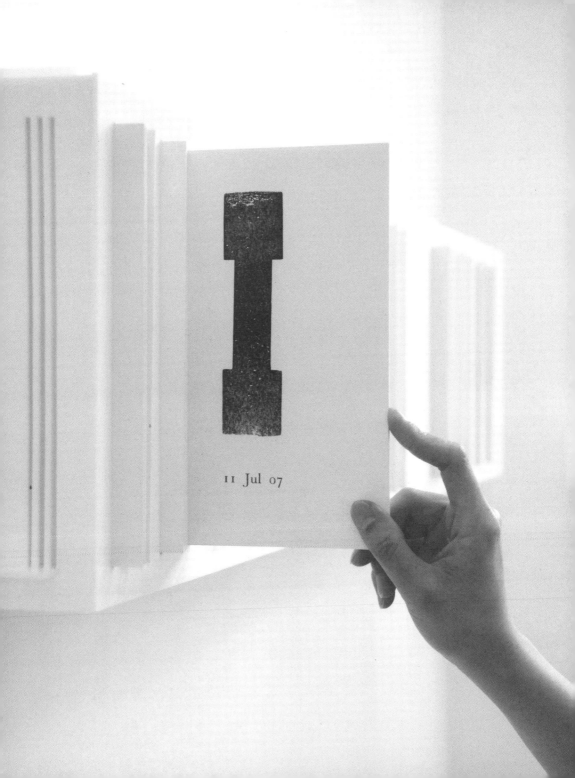

夢境的插圖隱藏於書頁的 die-cut 隙縫之內，每次翻開看到的影像，一秒間轉瞬即逝。

無措，等一等，究竟讀者看到什麼
當讀者一翻開這本書，會突然手足
這批小書富有精心設計的造型，
象的意境，都是她在夢中的變形。
同的她，無論是人、是物，還是抽
piece I。每本書內的插畫也代表了不
才能製成這別樹一幟的 Dreaming
由切紙、執字粒，到印刷、摺疊，
每個工序也親力親為，一絲不苟，
Letterpress Workshop 內印製的。
是質樸的美。每本書也是她親手在
成了三十三本小冊。她所著重的，
的插圖，再加上每個夢的名字，製
表性的夢，然後把這些夢化為抽象

22 Nov 07

an obstacle

三十三本夢冊的書目

22 Nov 07

呢？之前所說的插圖隱藏於書頁的 die-cut 隙縫之內，每次翻開看到的影像，一秒間轉瞬即逝。讀者還未來得及反應，已經消失。Dongwan 想表達的，是夢幻般的難以捉摸。

而那盛載著三十三本夢冊的純白書架，也經她精心設計的。書架象徵了兩年時間，是線性的時間展現。每本書隨著夢境發生的日期，各就其位。這個為夢而度身訂做的書架為這個作品提供了近乎完美的平台。

翻開，代入，一本一本看下去，越發不想抽離，直到完結。藉著閱讀她的夢，或許，我們亦應思考自己的夢，勇敢地追尋。

從這些藝術作品看出，創作過程，是意念的醞釀、靈感的實踐，往往與最終展覽成品密不可分。

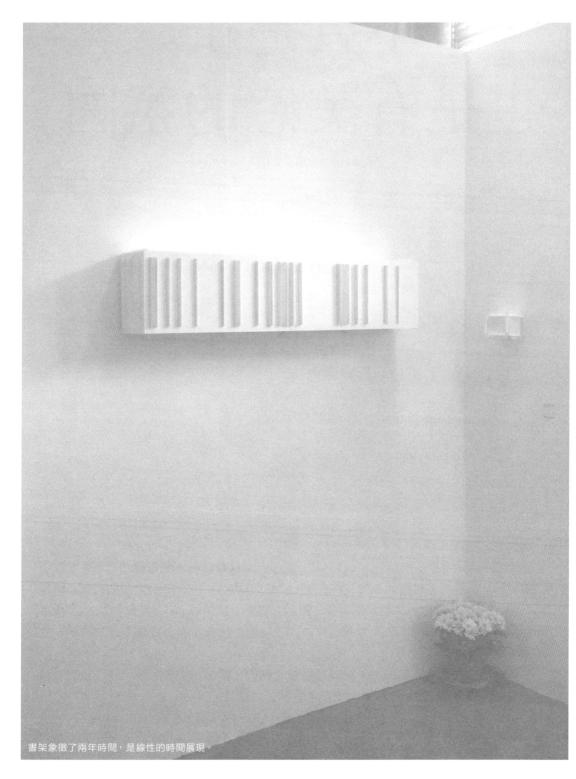

書架象徵了兩年時間，是線性的時間展現。

書不只是紙媒，
也是有美感的氛圍。

德國書藝基金會前主席 Uta Schneider

(B³)

質感的迷戀

翻開 V&A 國家級書藝館藏

在香港創作時，我較為著重版面設計上的編排佈局，偏重於平面的層次；而到了英國後，則恰恰相反，焦點落於紙媒物料的運用、物質性與物理結構，經常試驗立體書物的形態。

如果要理解書本的物料（Material）性質，大致可分為三個層次：一、原始的物質資訊，所指的是無形的內容，如文字、圖像、資訊等。二、觸摸得到的物質，這是一般書匠用來製書的材料，如紙張、麻線、皮革、漿糊等。三、書作為其他藝術品的物料，這裡所指的是藝術家用「書冊」作為創作原料，例如把書本砌成床子、燈罩、椅子等傢具。

物料就是成就書物的媒介，書籍藝術家大多對紙媒質感充滿執迷，好好利用物料的質感、顏色、聲音、光影等，能表達更多彩的意念。

是次介紹的書藝作品均來自V&A國家藝術圖書館館藏。此處擁有英國最全面的美術和裝飾藝術文獻，收藏了約一百萬本各式各樣美術主題的書，包括版畫、素描、繪畫、攝影、陶瓷、玻璃、紡織品、時裝、傢具、設計、金屬製品、雕塑等。其藏品包羅萬有，從中世紀手稿到當代藝術家書籍，以至漫畫小說也有。

當年在英國讀書時，為了研究書的五感，我在此借閱了三本藝術家書籍，作深入研究；分別是Keith A. Smith的 String Book、John Christie & Ron King的 The Mirror Book/Book及Denise Hawrysio的 Killing III。

由於被既定的意識規範，我們常認為書一定要有文字或圖像，其實不然，書可以沒有任何圖文。這三

Killing III

本就是所謂的 blank book（空白之書）。我之所以加「所謂」二字，是因為它們並非真正空無一物的書。即使圖文欠奉，但自身擁有絕對豐富的視覺、聽覺、觸覺語言，同樣能帶出不同的感官刺激及愉悅感，予人無限驚喜。它們同樣是硬殼精裝本，由右向左翻，頁與頁之間的互動和關係經過精心設計。

Keith 用上約二百克奶白色花紋紙作內頁，與數條白色繩子穿插全書，作為 String Book 的核心內容。書頁打上不同大大小小的洞孔，繩子在頁與頁之間。孔與孔之間穿梭，貫穿整本書。這種粗糙厚重的紙張給讀者強烈的觸感。翻頁時，紙、孔與繩三者互相摩擦，製造出富張力的聲效，是一場奇妙的音樂演奏。

而 John & Ron 則把三十張銀色鏡面箔片（Mirror-foils）作為內

頁，夾在兩塊厚重的玻璃鏡之間，製成 The Mirror Book/Book。當我拿起這本書時，已感覺它很重很冷。翻頁時，指尖碰到那光滑而反光的箔片，手指被黏住一下，是從未體驗過的奇怪翻書觸感。

至於 Killing III，Denise 把兔子皮毛背靠背地黏合在一起，製成這只有五頁的皮毛書。紅色封面上的 Killing III 以燙金處理，表明這是「Killing」系列的第三本書。這系列的其他作品則用上豹皮、俄國黑兔皮及仿製的鹿皮製成。最初觸摸這書頁時，感覺是冰涼的，但摸久了才感受到這塊皮毛的溫暖。這本書雖看似很厚重，但實際是很輕柔軟順的。越是溫暖柔軟，越能感受到這本書曾是生蹦活跳的生命，也越感覺到「殺戮」的無形罪咎感。

The Mirror Book/Book

String Book

作為讀者，我們很少用耳朵去聆聽一本書。翻書時所發出的聲音，同樣是悅耳動聽的音樂演奏。

String Book 就像樂器（Book-as-musical-instrument），讀者能用翻書行為去演奏。即使只是觸摸，雙手與粗糙紙張摩擦已發出「沙沙聲」。翻書時，洞孔與繩子，加上風的流動又有另一種聲；至於翻書所帶動繩子的躍動、跳彈，又製造出千變萬化的聲樂。內頁被打上大大小小的洞孔，翻書讓這些洞孔入風，又發出不同的呼吸聲。混合以上的聲音，這本書確會為我們帶來一首富節拍的詩歌。

用作 The Mirror Book/Book 的封面與封底的厚重玻璃鏡，當翻開時，與桌面的碰撞，會形成「嘭」的一聲巨響。相反，翻動內頁的鏡面薄箔則會奏出輕快清脆的旋律。至於 Killing 三，由於皮毛內頁的輕巧，它基本上是安靜無聲的，讓讀者靜靜的去看，用心、用手去感受那被殺的兔子。這彷彿在告訴我們，殺戮前夕永遠是最沉默的。

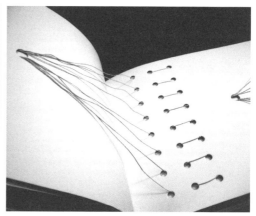

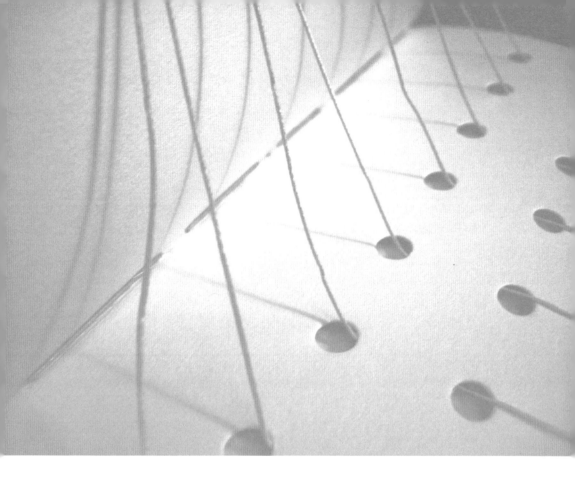

✕ 光影纏綿

Keith 曾經形容 String Book 說：「The book is not about sound, but light.」。「光影」在他的藝術哲學中甚為重要。整本書由封面，到內頁紙張，再到繩子也是奶白色，這顏色的好處是容易把繩子的影子投射於素白的書頁上，所謂「一對影成三人」，光與影與繩子之間的互動譜出一章節奏優美的詩篇。影子隨書頁的翻動而起舞。而光則穿過不同大細的洞孔透射出或聚或散的繽紛色彩。這可算是沒有文字的 visual poetry 的另類演繹。

不單是光與影，其實整個閱讀環境亦影響整本 The Mirror Book/ Book 的觀感。這本書予人的第一感覺可能是冰冷，但是環境可以影響一本書，如果把這本書放在陽光下、草地上，它未必是一本冷酷的書。書隨環境而變，更是關於倒影與自省，是一種人與鏡紙與周圍事物影像的互動，也是一種自省與對

世界的反思。身處這樣的世界，我們常被煙霧蒙蔽，看不清自己。這鏡子能清楚老實地反映我們的強與弱。也許，這裡所映照出的才是真實的你。或許，此書所反映出的畸曲變異的世界才是真實的。

至於 Killing Ill，簡單地說是一種自我的心理評估。這是心理反應，當看到或摸到這皮毛做的書，便會想到殺戮、鮮血、打獵、屍體，或最後聯想到人與動物的關係。

KILLING

無庸置疑，顏色是最基本的視覺符號。雖然不同顏色對不同文化背景的人有不同意義，但它始終有一些跨越文化，大部分人能理解的意思。

美國符號學家 Charles Sanders Peirce 認為，符號可分為三種，分別是指標（Signal）、肖像（Icon）與象徵（Symbol）。指標是符號與客體之間富連結或因果關係；肖像符號則與客體彼此相像；而象徵符號，通常來自文化象徵，例如紅色象徵血腥、黑色象徵死亡、白色象徵純潔等。藝術作品中就常用顏色作為象徵性符號，這幾本書亦然。

縱然整本 String Book 的顏色是白中帶微黃，但它有繩、有孔、有更富實感與意義。

光、有影、有質感，這些元素的互比起色彩斑斕的圖像與文字更來得豐富，光透過孔所散發的色彩也是變幻無窮的。而 The Mirror Book/Book 本身就是耀眼閃爍的鏡面銀色。這種色也會隨周圍的環境而改變，也能映照到讀者自身。這本書是什麼樣子，訴說什麼故事，全賴讀者與周圍環境的影響。

Denise 以血紅色的硬皮作 Killing Ⅲ 的封面，為的是表達那腥風血雨的感覺。日本書籍設計大師杉浦康平曾經說過：「一本書就是一個生命體。」用這句話去形容這本書就最貼切不過。這本書雖然滿載著生命與殺戮的心，但同時藝術家也想警惕人類提高對動物與生態保育的意識，不要為了時尚或其他自私的原因，而隨便展開殺戮。

富有觸感的翻書體驗挑起我們的記憶與想像，從而令整個閱讀過程更富實感與意義。

書的表達需要五感，即視覺、聽覺、觸覺、嗅覺、味覺。

—— 日本書籍設計大師杉浦康平

(B⁴)

「嗅」「味」相投

視覺以外的感官世界

　　身處數碼年代，網絡能承載海量的資訊和傳播知識；書籍創作人則專心鑽研電腦還未能輕易做到的領域，發掘更多更深的藝術感官呈現。杉浦康平的徒弟呂敬人傳承了其對「書之五感」的理念，進一步解釋：「書籍是一個相對靜止的載體，但它又是一個動態的傳媒，當把書籍拿在手上翻閱時，書直接與讀者接觸，隨之帶來視、觸、聽、嗅、味等多方面的感受，此時書隨著眼視、手觸、心讀，領受信息內涵，品味箇中意蘊，書可以成為打動心靈的生命體。」在視覺感官之外，創作人不斷推陳出新，尋求突破，實驗其他四感的更多可行性。

　　無獨有偶，美國書籍藝術家 Keith A. Smith 也說「Book-as-experience」，說得恰到好處，翻書能帶給身體深刻的感官經驗。這次我們主要討論以嗅覺和味覺為中心的書本所帶來的官能刺激。

《花之書》

你能嗅到文字在紙上的墨香與鼻尖擦身而過的感動嗎？愛書人大多喜歡嗅書的氣味，如新書紙頁與油墨溢出的淡淡幽香，或老書散發那絲絲發霉的蟲豸之氣。

以嗅覺為中心，真正散溢書香的「有味」作品不是很多。而我曾創作碩士畢業作品，當中包括以氣味為核心的書藝作品──《花之書》。

此書以花香表達倫敦的一切美好。在英國，讓我感覺最美好的，就是躺在海德公園的青青草地上，摸著有點濕潤的草地，看著白雲飄飄的藍天，感受暖和的陽光；看著松鼠亂竄，聽著小鳥歌唱，嗅嗅花香與青草的青澀味，整個人有如置身天堂一樣。放鬆身體，呼吸大自然，感受自身在這片土地的存在感。英倫最有名、最具代表性的就是花園／公園。花卉之所以誘人，不單在於視覺上的鮮嫩，更重要的是那勾魂的香氣。這次，我要把「花

在聖詹姆士公園搜集花卉的資料

「香」作為創作此書的藝術概念。

首先，我到聖詹姆士公園搜集資料，親身感受花園、花卉與花香。為了演繹其美態，我不斷拍照、分析花的形態與香味。之後，我嘗試用黃玫瑰花瓣、玫瑰葉、菊花等手工製作再造紙。造紙實驗雖然好玩，可惜最後效果不佳，所以放棄採用。我繼續試驗不同的紙張（如牛油紙、和紙等），也不斷摸索各種表達手法（如用針線縫綴等），務求找出最好的方法去展現花的形態。在不斷實驗與失敗中，我試著尋找獨有的英倫特色。

最後，我選取了象徵英國文化的玫瑰花茶（玫瑰是英國國花，茶則是英國的品茶文化），把乾花茶放進一本像雕塑般的花書書頁之中，每頁用針線縫綴起來，令整本書飄散動人的花香。鮮麗的黃花盡顯英倫的美態，從來沒聞過這般香的書！

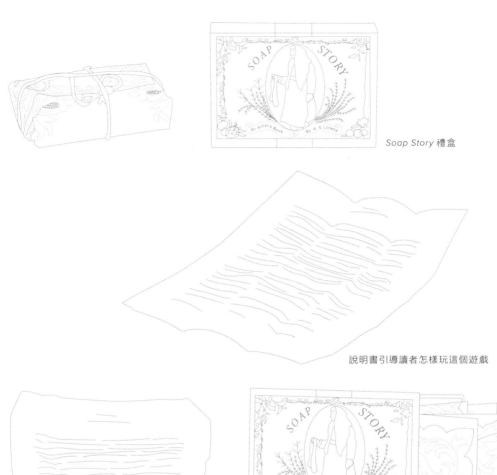

Soap Story 禮盒

說明書引導讀者怎樣玩這個遊戲

六塊正方體的肥皂，每塊也刻了一個數字。

盒內裝著精美小書冊，內裡有六頁，每頁也有一個橢圓形的洞。

《肥皂之書》——
散發洗衣
泡泡的清香

曾參觀 Tate Britain 美術館的「Artists' Book Collection」，我發現了一本既浪漫又香氣洋溢的故事情節，再把這些布放入那本預備好的小書冊內，便可完成此書。其書，名為 Soap Story。它是藝術家 Angela Lorenz 所創作，限量二百本的書藝作品。

這部書分為幾個部分，首先是一個禮盒（6.2" × 4.7" × 1"），封面寫著「Soap Story」，配以維多利亞式的裝飾花紋。而內裡裝著一本手製的、以布裝訂封面的精美小書冊（5.7" × 4"）。書冊內裡有六頁，每頁也有一個橢圓形的洞。這些書頁只是袋套，空空如也，讓讀者可以放入另外的紙片。這就像一本未有任何相片的相簿。另外。當然少不了的是六塊正方體的肥皂（1.5" × 1.5" × 1.5"），每塊也刻了一個數字：1、2、3、4、5、6。最後，還附有一張說明書，引導讀者怎樣玩這個遊戲。

遊戲很簡單，每塊肥皂裡都藏了

一塊印有故事內容的布，只要讀者用完六塊肥皂，就可以集齊六塊分段的故事情節，再把這些布放入那本預備好的小書冊內，便可完成此書。其實，這是一個發生在一九五○年代意大利小鎮的真實事件，講述一位年輕姑娘像童話般的洗衣故事。這本書的視覺元素亦是參照當年意大利風而設計的，例如那包禮盒的紙是參照一九五六年十月一本叫 Hands of the Fairy 的女性雜誌的一頁所複製的，可見藝術家的心思。

這本書其實太浪漫，太好玩了。它所探索的，除了書形，還有閱讀方法。洗澡、洗衣、洗手也同時成為閱讀行為與過程。不止能聞到書的香氣，用完之後，讀者的身體也能散發跟書一樣的香味。肥皂的清香，配上洗衣故事，加上水與那滋潤的感覺，匯集成一種多層次的說故事方式。

嗅覺，常會勾起我們對人與物的重要記憶。做書時，亦應記著這一點。

※ 可口之書——
美味的
國際吃書節

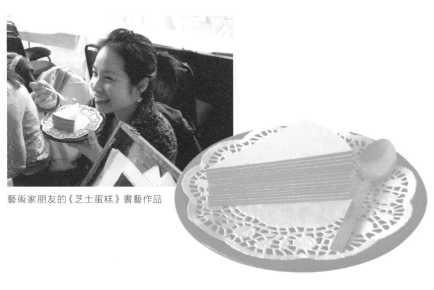

藝術家朋友的《芝士蛋糕》書藝作品

除了氣味，味道也是必不可少的感官。當讀者看見一本美輪美奐的書時，垂涎欲滴，口腔不自覺地分泌口水，滋潤喉嚨，準備將之一口吞噬。當我們急不及待把入口即溶的封面、鬆軟的書頁，加上鮮甜書衣一起放入口時，味蕾立即產生反應，刺激大腦神經，滋味直湧心頭！

碩士班時，美國同學曾告訴我一個書癡必定會喜歡的節日——國際吃書節（International Edible Book Festival）。

一九九九年感恩節，書籍藝術家 Judith A. Hoffberg 與其他三位書藝家友人相聚，在火雞與美酒的陪伴下，她忽發奇想：「若果書也能被吃掉，不知在場的書藝家會做出怎麼樣的書呢？」這想法引起各人的興趣，於是他們積極籌備起來。最後，他們聯絡了親朋好友，選定在二〇〇〇年四月一日舉辦首屆的「國際吃書節」，邀請所有愛書愛吃之人，製作出可口之書，在當天的下午茶時段，展示及品嚐自製的書。而這節日的另一發起者 Béatrice Coron，則製作了網站「Books2Eat」，向全球網友宣揚吃書之樂。

為何吃書節要選定在四月一日愚人節呢？除了適合在愚人節幽默地品嚐文字與書本的美味之外，更重要的是為了紀念法國美食家 Jean Anthelme Brillat-Savarin，

讀者正在翻閱《芝士蛋糕》

那天正正是他的生日。他曾寫下「對糧食詼諧地冥想」的書而聞名於世。吃書節成立超過二十年，已歷多個寒暑，很多國家參與其中，每年也有很多啃書同好，一邊吃喝美味的書，一邊慶祝這節日。

近年，德國設計團隊 KOREFE 為了宣傳一間百年出版社，製作了一本可以閱讀、烹煮和食用的「真正」食譜（Cookbook），名為 The Real Cookbook。書中每一頁也經過專業裝訂師（Book Binder）的努力印製，頁面由新鮮意大利麵製成，貨真價實，可以吃進肚裡的 cookbook。食譜就印在書上，教導讀者加入番茄、牛油、雞蛋、芝士等配料，放入焗爐烘烤。熱騰騰、香噴噴的闊條麵書，隨即奉上，給讀者慢慢享用。

最後，我想分享一則奇聞，在賓夕法尼亞州厄西納斯學院圖書館管理員曾把多條煙肉（Bacon）拼成法國（France）的版圖，暗藏了藝術家 Francis Bacon 的名字，藉此向這位出色的藝術家與他的啃書名言致敬。Francis Bacon 曾說：「Some books are to be tasted, others to be swallowed, and some few to be chewed and digested.」這句提及的包括淺嚐（Taste）、狼吞虎嚥（Swallow）、咬文嚼字（Chew）及消化（Digest），完全道出我們由淺入深的閱讀狀態。

The brief was to create an intelligent serious paper, with a calm tone of voice, which retained a sense of the Guardian's 200-year history.

Mark Porter, formerly The Guardian's Creative Director

(B⁵)

英國
最美麗的報紙

The Guardian 的設計立命

儒釋道三家的學者喜愛說「知命」、「認命」、「立命」。

　　「知命」即是知道天命，明白上天賜予的每一個生命也是平等的。生命是無分高下貴賤，寬弘自由，為良善的本源。「認命」是認明自己的命運。因緣際遇、輪迴業報，不同的人往往會有不同的命運。氣數運轉的期間，順、逆、貧、富等的狀況，我們都要勇敢面對，不避不怕，這謂之認命。至於「立命」則是創造未來的命運。這三家的專家認為：「知道天命本源的珍貴曰知命，不被環境擊倒曰認命，有了認命的覺醒之後，再去開創未可知的將來，那就是立命。」

其實，設計師所走的設計路亦可借用這三組詞彙去詮釋。首先，設計師同樣應知命，一開始，明白每個設計師的學習起步也是一樣的，沒有高低快慢之分，努力求知。然後，要認命，當學習一段時間後，應認清個人設計上的目標、方向，勇於向前。最後，要懂得立命，樹立目標，堅定信念，創造將來可見的設計夢。

這是多年前我在英國 *The Guardian*（《衛報》）實習體驗過後，所參透的「設計立命」思想。

※ 英國最美麗的報紙

多年前我在英國碩士畢業後，憑藉當時所做的倫敦藝術大學的雜誌 *Less Common More Sense* 獲得了 Guardian Student Media Awards – Student Publication Design of the Year 大獎。我因而得到了一個花錢也買不到的經歷──在 *The Guardian* 設計部門實習的工作體驗。

擁有二百年歷史的 *The Guardian*，由創辦人 John Edward Taylor 於一八二一年創立。初期，這只是周六出版的曼徹斯特地區小報，名為 *The Manchester Guardian*。一九五九年，他們正式從名字中除去 Manchester 的字樣，命名為 *The Guardian*，以表示以全國性

與國際性新聞為主軸，撇掉地區小報的意識。一九六一年，他們更把總部遷移至首都倫敦。

且看看 *The Guardian* 在市場上的定位，它是一份比較知性的報章。沒有 *Times* 那樣咬文嚼字、沒有 *Daily Mail* 那樣的英式平實，更沒有 *The Sun* 由三歲到八十歲也能看的市井活潑。它所提供的是知性的故事，重視的是文化、藝術、歷史、環保等議題。講到使命，太好鬥或好勝，不是他們的風格，他們傾向於所謂的「Meandering Suggestion」，認為媒體聲音只是一種建議。作為一個心智成熟的讀者，每個人也有權去決定傾聽與否。

多年來，*The Guardian* 能編採自主，做到監督權勢、揭發不公。它一直實事求是地去做偵查報導，先是史諾登揭發美國監控案，後是巴拿馬文件案、劍橋分析外洩資料醜聞等，報導深入且獨到，因此吸引

了一群高質素的讀者。

而 *The Guardian* 的讀者又是什麼人呢？大部分是知識分子與中產階級，如老師、社工及藝術工作者等。他們都是那些想做到人人平等、世界大同、環境保護、多元文化社會，認為「如果人與人之間友善共處就好了！」的人。*The Guardian* 投射的世界觀是一個理想國度，一個難以觸到的「烏托邦」。

當這些讀者滿足了基本的溫飽問題，他們自然渴望追求一個更高層次、更美好的世界。*The Guardian* 提供了平台與方法，令人的精神質素提升。那些「一千本死前一定要讀的書」、「一千幅死前一定要看的名畫」、「一千處死前一定要去的地方」等周末專題，算準了這讀者群的喜好。

The Guardian 這樣的定位與酷炫的設計一拍即合，在天時地利之下，成為當今英國最美麗的報紙。

我說 *The Guardian* 是英國最美麗的報紙，一點也沒錯，亦沒有誇大。當比較英國大大小小全國性與地區性的報紙，讀者就會明白，我為何這樣讚賞它。二〇〇六年，*The Guardian* 以 Mark Porter 為首的設計團隊曾經入選 Design Museum 的 Designer of the Year 大獎的最後四強，證明它的報刊設計已達巔峰；二〇〇七年，它更入選為慶祝 Design Museum 成立二十五周年的「25/25 - Celebrating 25 Years of Design」展覽，這報紙的設計美學價值受設計權威肯定，分量無庸置疑。

二〇一二年，*The Guardian* 再下一城，創作現代版的《三隻小豬》廣告，影片引用此家傳戶曉的童話故事，從大野狼被燒死，小豬被逮捕開始，片中一直呈現不同讀者的聲音、正反兩面的評論，闡述了全民媒體時代的來臨的同時，影片最後出現強而有力的幾個字──「The Whole Picture」，強調它帶給讀者最全面的報導。廣告一出，隨即爆紅！被美國《廣告周刊》（*Adweek*）評為「Masterpiece of Craft and Storytelling.」創作這則廣告的廣告公司 BBH London 更拿下 Ad of the Year 2012 及 The British Arrow Craft Awards 的 Best Crafted Commercial 兩項大獎。

似乎，沒有一份英國報紙比得上它在設計領域的地位。

Guardian News & Media（GNM）與 Guardian Media Group（GMG）在二〇〇八年十二月正式遷入位於 Kings Place（近 King's Cross 車站）的辦公大樓。這大樓由建築師 Dixon Jones 設計，波浪形的外觀，使設計感更為突出。這建築物的鄰居是富藝術氣息的設施，包括演奏廳、Pangolin London 與 Kings Place Gallery 兩大藝廊及其他的企業品牌。

Guardian 集團佔據三層半的空間，建構了極具型格、極具品味和格調的辦公室。The Guardian 的辦公室設計就像美劇中的時尚雜誌辦公室，每個細節也充滿設計意識。室內的 designers' chair、指示牌，以至牆上的大字、色彩的配搭及大熒幕的蘋果電腦等，營造出高格調的獨特氛圍。

整個室內設計與其報刊版面設計互相呼應，訴說著共同的設計語言，具知性的感覺，就像將版面立體化！

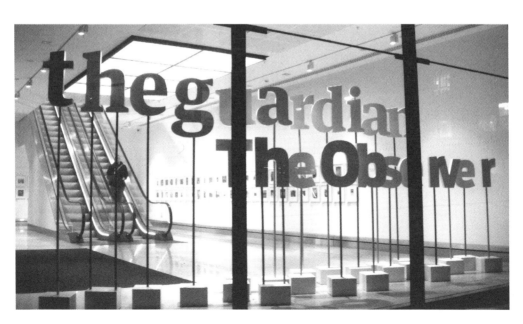

theguardian

書籍設計師孫浚良說過：「在日本，一個字款有十二級，中文黑體只有四級。從這一個分別，或可分別到我們民族之間的級數⋯⋯」如果一個字體家族的龐鴻與否真的可以分出一個民族的等級的話，英國人的級數由此可見。The Guardian 這創意企業可算是其中的模範。

在二○○五年 The Guardian 的報刊設計改革中，設計團隊特別委託了字體設計師 Christian Schwartz 與 Paul Barnes 為它設計專屬的字型家族 Guardian Egyptian。這字型家族志在提高閱讀的清晰度與展示一種平靜、客觀、兼現代的個性。在實習期間，我在他們的電腦裡終於看到這 House Fonts，真被嚇了一跳。這「Guardian Egyptian」家族大概有兩個分支，一為「DC Display Egyptian Condensed」，另一為「DE Display Egyptian」。每個分支也分開以下九種由頭髮般幼

到極粗線條的不同字型：Hairline、Thin、Light、Regular、Medium、Semibold、Bold、Black及Ultra。而在這之下，可以再分Regular與 Italic 兩種。七七四十九，這家族大概有三十六種不同 Egyptian 的 House Fonts 可用。不單這樣，為了使報章在設計上可有字款的多樣性，他們還會運用一系列的 Helvetica 與 Sans 字體。這一份對字體設計的細膩尊重，使我不得不佩服 The Guardian。至二○一二年，The Guardian 修改了字體設計，同樣委託 Commercial Type，重新設計「Guardian Headline」作為其官方字體，同樣是 Egyptian Typeface，新字體比較易於閱讀，也較簡約、自信而有力！

大報果然是大報，整份 The Guardian 以千計的員工在這裡服務，各部門的分工很仔細。即使是設計部門也劃分細緻，有負責攝影

Guardian Egypt

Guardian Egypt

Guardian Egypti

Guardian Egypti

Guardian Egyptia

Guardian Egyptia

Guardian Egyptiar

Guardian Egyptian 字體家族（二〇〇五版）

Guardian Egyptiar

設計部門主管 Roger

的、有責買相的、有相片加工的、有責G1
主報設計的、有責G2副刊設計的、有專門
設計Information Graphics的…；G1的主報設
計部即是我當年實習時所身處的部門，他們負
責的是主報的版面設計工作，圖像和相片的選
取會由設計師與編輯共同商討出來，之後交由
設計師排版，再一起仔細處理。

報刊的版面設計上，如要尋找合適的圖像、
照片或插畫，他們有數個方法。第一個方法
是攝記出外拍攝第一手資
料。第二個方法是在 The
Guardian 特有的圖片儲
存庫內搜尋，設計師只要
找到適合的圖像，就可透
過InDesign內的特別軟
體通知另一個部門。他
們有一個專業部門負責買
相、照片加工及「褪地」
等工作。第三個方法是委
託特定的插畫師繪畫設計
師想要的畫。

我仍記得當年實習時，

我的部分實習工作

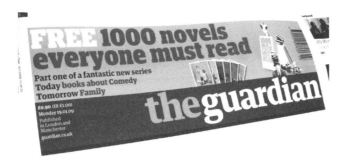

The Guardian 的 Masthead 試印

最重要的是每日跟隨設計部主管去參加每日的編輯大會，不斷抄筆記、不斷來來回回地與不同的主要編輯討論，為的是要設計明日的 Masthead（在頭版報名上方的主要內容提示）。原來這 Masthead 也不容忽視，每日的主要新聞內容就在這欄顯示出來，不單是實質的內容，也表現了 *The Guardian* 的 tone and manner，即報格；對讀者購買與否，起著重要的作用。設計部主管 Roger 說：「Even though it's a little thing, designing a masthead can take a long time.」我很敬重他們在報刊設計上的一絲不苟。

實習工作最重要的，是觀察編輯與設計的工作流程，也實際體會到報章編輯與設計的專業精神。現在回看，我相信他們的專業設計精神已融入我的血液中，並展現於我的工作態度上。

這些工作經驗使我明白，設計絕不是裝飾，設計可以為商業立財、為企業立品，再為社會立言。

當時實習的座位

Nothing is more important than this issue of editing.

Malcolm Gladwell
Bestselling author

Design
Execution
in
H⁰ng K⁰ng

戰

（C）

香港
實踐
篇

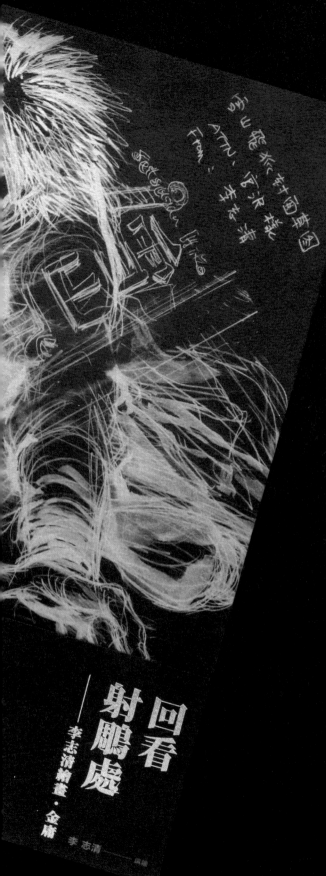

燃燒出版團魂

C1 作家×編輯×設計

行銷與編輯是出版商最重要的兩個功能，不但重要，也並不簡單，並非所有人都做得來，做不好這兩件事的出版商根本不應該存在！——知名作家Malcolm Gladwell

回看
射鵰處
——李志清繪畫·金庸

李志清 _____ 繪畫

要出版製作一本書，所要參與的人很多，當中最關鍵的是作家、編輯與書籍設計師。他們仨是來自不同星球的生物，性格與喜好全然不同。作家是把飄浮在腦中的思想與概念用文字寫下來的人；編輯是把作家的文章修整完美化的人；書籍設計師最後將編撰完成的文字圖像加以整合，把它視覺化、實體化的人。一本書嫣然誕生。

要做好一本書，團隊合作，三者缺一不可。當然，無可避免地，三者常有碰撞、磨擦與矛盾。

武是一種搏鬥技術
俠是一種崇高精神

A GLIMPSE OF
THE CONDOR
HEROES
LEE CHI CHING'S ARTWORKS ON
JIN YONG'S NOVELS

◆ 編輯的冷靜、設計的熱情、作家的責任

基本上，編輯是啃文字的生物，無字不歡，對每粒字也非常敏感，敏感到連小小的錯字也像挑斷他的神經似的，非要把它改正不可。這還只是表面的文字功夫。如要做到一派的編輯掌門人，非要本身的性格與能耐配合不可。成功者大多擁有非一般的自信、能幹、霸氣及極強的控制慾。或許只有這樣，才能壓到大場面，繼而統領整個門派。此外，獨到的審美眼光、能人善用，以及擁有對市場與讀者之敏銳觸覺，也是其成功的要訣。

相反，書籍設計師是視覺為先的生物，擁有自己的一套美學觀與視覺語言，一年三百六十五日時時刻刻鍛鍊雙眼的功夫，訓練眼睛分辨版面上的是

非黑白，務求做到一點一線亦能恰如其分，不多不少。此外，腦筋、游說技巧與拳腳功夫也是缺一不可。編輯與設計師所常常爭辯的，總是離不開文字與圖像在版面上的對錯。編輯一邊執著易讀性、可辨性，強調直接傳遞信息的重要性；設計師則比較著重美感、創意及前瞻性的考量，往往在挑戰大膽兼實驗性的呈現。

至於作家，是寫作人，是一本書偉大的媽媽。一本書最後設計成怎麼樣，不論是善果或惡果，沒有人會理會書籍設計師是誰、責任編輯是誰；最終，是好是醜，書本始終只屬於作者一人。

所謂的「Collective Responsibility」，實際上只是落於作家肩膀上的「Sole Responsibility」。沒有人能分擔這個重擔，甜苦全由作者擔當。

若有心做好一本書，作家、編輯

奇玟的緣份，有如二十多年前的某，我遇到一位舊上司，首次與金庸先生見面時一樣。在此之前，金庸的小說創作與封面插圖，竟然可以和那位仁兄心目中一樣。同一天，同時間，同喜愛。然後，開始出版社的出版夢想，再一同列台灣推出成宣傳活動。然後又推出那套作者印行自己的大型水墨書。

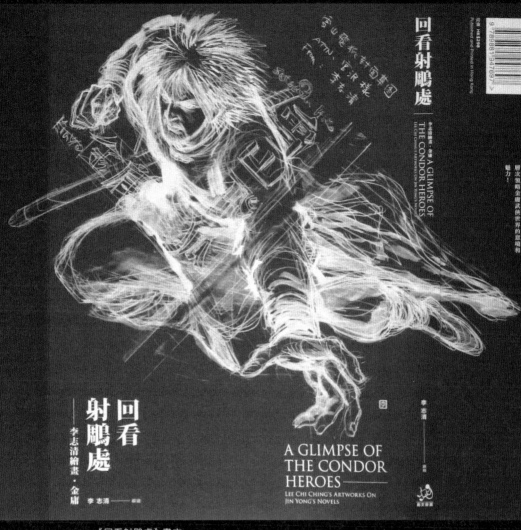

《回看射鵰處》書衣

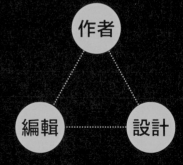

及設計師應
要學懂聆聽
各人的心聲
與意見，三
者也不要太
自以為是。
例如在設計
時，經常會

出現不自覺的盲點，假如沒有對那本書
有充分了解的人提點，有可能會走進設
計的堀頭巷。因此，大家應學懂虛心聆
聽，接納意見，調整改善，最後作出比
較。當然設計師的專業意見，與作者、
編輯的喜好，要作出適當的平衡，再選
擇大家認同為最好的設計，至為重要。
這是宿命，三者註定是做書的命運
共同體。

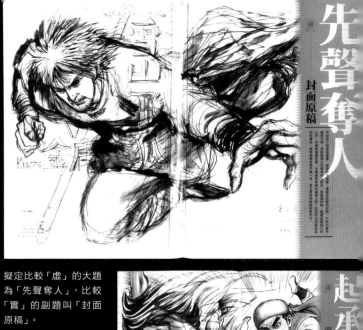

擬定比較「虛」的大題為「先聲奪人」,比較「實」的副題叫「封面原稿」。

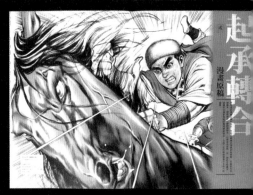

起承轉合
漫畫原稿

① 石上角數字

棋子的漫畫單行本上的集碼。

② 試筆痕

上畫時於畫布上以筆、輕色層次的測試色彩於途中

③ 鉛筆節略

每一段漫畫都由主要故事情境,然後搶救參與稿的手稿構成作,比喻需加以疏解,再交由美術負責重疊進行編織、構思,把這多項工序不可缺一個準確的。

④ 留白

留白除了令視覺舒適外,也等候讀者在閱讀後隨時補上一個用自己畫面彩成這項人士項。

046

◆ 非一般的出版流程——
設計師的前期參與度

我曾為金庸御用插畫家李志清設計作品集《回看射鵰處——李志清繪畫‧金庸》。此書輯錄了作者歷年最出色的與金庸武俠小說相關的畫作作品,包括小說封面插畫、漫畫、水墨畫、周邊商品及白描等,以讓讀者從繪畫的角度,再一次領略武俠世界的意境。

此書的設計過程跟一般書並不一樣,設計師在前期的內容編訂的參與度非常高。一般的出版流程是編輯把已編輯的文字及照片交給設計師,設計師才開始設計。但這次我們倒轉來做,編輯先給我所有的原稿與照片(當時還沒有寫好的內文),我先定整體的美術走向(Art Direction),結構及版面設計;我再反過來要求編輯給我什麼樣的文字,配合設計之餘,也是我個人理想中的作品集內容與結構。比方說,第一章的內容是「封面原稿」,但我認為如果以此作為此章大題太沒趣了,我就要求編輯改一個有意境的章名

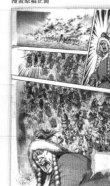

在〈漫畫原稿〉開頭加入「漫畫原稿說明」

給我。所以最後這章叫「先聲奪人」，副題才叫「封面原稿」。好讓讀者被大題吸引之餘，也知道這章的實質內容是什麼。內容中，一般的作品集裡，原稿畫作只有那畫作的標題，以我看來是遠遠不夠的，我跟編輯團隊提出，一定要有獨到見解的圖片說明，要求作者在每張畫作撰寫當時的心情、感受、繪畫技巧或小說情節等，讓讀者更了解每幅作品背後的故事與意義。

製作上，我經常會跟編輯商量要怎樣製作書中更增值的部分，例如我提議在第二章〈漫畫原稿〉的開頭，加入「漫畫原稿說明」的部分。因為我們把最原汁原味的漫畫原稿放進這本書中，所有稿子上的鉛筆痕、塗白、錯處及草稿也保留下來。為了讓讀者更了解這是什麼，我就建議用這部分去仔細解釋這些漫畫用語。用什麼稿紙？什麼是塗白？用什麼鋼筆？一一仔細地告訴讀者。我認為，這本不是純圖冊，而是更具知識性與可讀性的深度讀物。

◇ 不一樣的武俠世界——畫集的當代設計感

有別於作者過往的結集，這次我嘗試以現代型格兼帶文學氣息的手法，去設計這部作品。作為設計師的我，與作者及編輯在美學設計上的觀點甚為一致，我們皆認為雖然主題是武俠，但設計絕不用傳統老舊。我以不同的紙材、排圖結構及印刷效果，讓書中畫作的各個角色躍然紙上。

在書籍設計上，我極重視讀者的閱讀體驗，這包括視覺與觸覺在內的五感享受。彈指間，書被一頁一頁的翻，讀者摸著紙、嗅著墨，感受著紙本的體感，品味著圖文的故事。

從書衣說起，我選用了作者為日本德間書店所繪畫的《雪山飛狐》草圖為主視覺，以黑銀兩色搭配處理，在黑色花紋紙上反白印上銀色的圖像，把

內封面的灰卡印有漫畫分格及擬聲詞

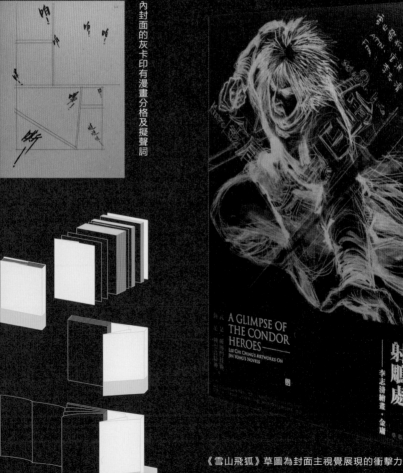

A GLIMPSE OF THE CONDOR HEROES

LEE CHI CHING'S ARTWORKS ON JIN YONG'S NOVELS

回看射鵰處

李志清繪畫·金庸

《雪山飛狐》草圖為封面主視覺展現的衝擊力

主角所展現的衝擊力、筆觸所呈現的
灑脫感，發揮到極致！書腰上的書名
則以「燙金」特效處理，呼應著「金庸」
的「金」的同時，亦收畫龍點睛之效。
脫下書衣，內封面用上灰卡，印有《射
鵰英雄傳》的漫畫分格及擬聲詞，暗
示這是關於漫畫的書，讓讀者會心一
笑。內封的粗糙，對比外衣的華麗，
相映成趣。

翻開內文，首頁是一張牛油紙，置
中印上作者鐵畫銀鉤式的署名。半透明
紙下，隱約看到有人策馬的身影。那是
作者繪畫自己在策馬奔馳的圖，我以黑
紙印金去呈現，寓意作者馳騁漫畫界接
近四十年，可由此翻開他的黃金盛世。
其後兩頁是作者與金庸的簡介，以及金
庸的Q版人像。再翻幾頁，看到的是其
工作室，配以對聯「飛雪連天射白鹿，
笑書神俠倚碧鴛」，展現作者與武俠作
品的互動與氣派。對讀者來說，這首數

書起初的數頁能營造氣氛，一步步引領讀者進入
精彩的武俠世界。

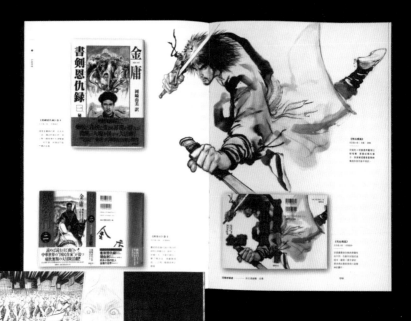

頁是非常關鍵的，我以不同的紙材質感、不同的印刷效果及不同的文字圖像，營造氣氛，一步步的引領讀者進入精彩的武俠世界。

繼續翻書，讀者會發現排版的用心，每個雙版也是一絲不苟的度身設計，圖文互動，不但豐富多變，且鬆緊有序。

此書的版面設計講究的是三個「力」字：一、章扉設計展現了「衝擊力」；二、頁間牽引著的是「張力」；三、正負空間（Positive and Negative Space）所運用的是「節奏力」；版面上有「黑」，也要留白去反襯，才能讓讀者有呼吸的空間。

此外，紙張的運用亦不容忽視。這書用上七種紙，包括書衣的黑色白堅紙、內封的

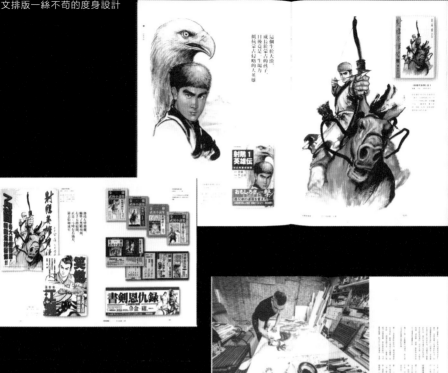

灰卡、首頁的牛油紙、黑色的
花紋紙、輕塗紙、白廣告紙及
粗身的米黃書紙。不同的內容
盛載於不同的紙上，讓讀者享
受多重手感，感受捧讀紙本之
樂。為方便閱讀，裝訂用上裸
背裝，令書本可以一百八十度
攤平，使讀者容易翻看每
張跨版大圖。

簡而言之，此書實為
視覺（插畫作品與書籍設
計）、觸覺（不同紙材與
印刷效果）及思覺（充滿
智慧的訪談文章）的完美
結合。這是可遇不可求的
最合拍團隊呢！

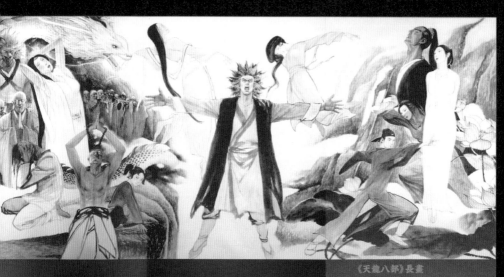

《天龍八部》長畫

◇ 設計大師對
編輯素養提升的建議

雖說以上例子的編輯團隊與設計師協力合作，但仍有很多編書者缺乏冒險革新的精神，低估了讀者的接受能力。這可能源於他們自身「美術與設計的素養」不足，思維被文字所束縛。

日本書籍設計大師杉浦康平曾在《他們說：有關書與人生的一些訪談》（郝明義著）一書中評說：「編輯總是將文字視為（學術）思想的反映，只看重文字本身，而切斷了文字與自然的關係，把文字最重要的東西都拋棄了。大部分編輯在尋找、整合圖像，以及察覺文圖連結方面的能力相形貧弱。」連圖文連結的想像也感到吃力，更莫說冒險創新的精神了。

杉浦先生的建議是：「多觀察、多感受、多閱讀、多呼吸⋯⋯試著將所得到的結合起來。世界的走向漸趨分殊，可以將之相互聯結的力量卻日漸薄弱。科學、藝術、經濟、政治⋯⋯我們需要把這些都融合起來，成為好的整體。」這不只

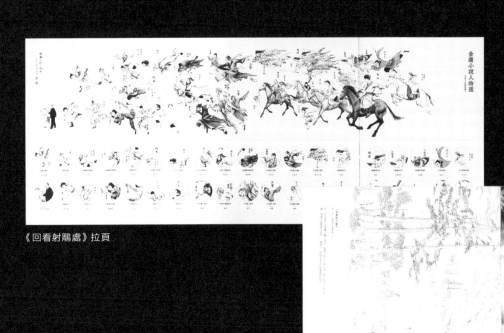

《回看射鵰處》拉頁

是對編輯的忠告，也是對設計師的提醒。不要自以為是，要擴闊視野。

我認為，編輯與設計師理應逆向思考、身份互換，代入對方的角度好好看事情。大家都應理解對方的工作更廣更深，編輯有時間學習多一些視覺上的東西，進行美感的進修；設計師亦應理解文字、編輯方法、校對多一點，不要只停留在視覺與圖像的程度，這對全書的結構組成及字體的設計應用都有裨益。

編輯是一本書的總體整理者與領導者，他要顧及的事繁多；不單是文字，更包括財政預算、作者、讀者、行銷及市場的接受程度等，他的地位與發言權無庸置疑；而設計師與編輯是對等的合作關係，各自擁有不同的專業知識。因此，彼此的「尊重」與「信任」才是建構合作關係的基礎。

正因為大家也想做好書本，了解各自的性格與喜好，如能做到相遇相交相知，會對合力完成一本書起著極大作用，也能提升書本的藝術價值與文字素質。

書臉眾生相

C2

出書的內容。

JUDGE A BOOK BY ITS COVER

中國古代觀相術可以通過人臉解讀身體的狀況。我

想要創作「觀相術」般的封面，讀者從封面可以看

日本書籍設計大師杉浦康平

日本書籍設計大師杉浦康平先生認為書的封面好比「書的臉」。「臉有各種表情。根據中國古代醫學，臉即這個人生命力的鏡子，反映著看不見的內臟的功能，是凝聚全身特性的部位。」人臉與封面一樣，也是透視整個身體機能好壞的映照。

TALE OF
TIES

封面設計

正所謂「人要面，樹要皮」，樣子好，自然得人喜愛，人緣桃花亦因而旺盛，戀愛、家庭、事業運接踵而來；樣子討好也會連帶自信心增強，種種加起來相輔相成，不愁沒有機會，然後創造美好的將來。有人說過：「成功不在命，在乎樣子骨相之好醜也。」相對地，書籍的封面也極其重要，它是給讀者看到的第一面；很多讀者買不買一本書也只取決於其封面設計。英文有句俚語「Don't judge a book by its cover」作為書籍設計師或顧客的我並不同意，「Judge a Book by its Cover」才是一般讀者正常的閱讀與購買行為。所以才有書籍設計師這份職業正常存在。而我也經常因為漂亮的封面而購書。設計師與出版社更常常為了封面設計爭吵不休，改完又改，務求盡善盡美，希望吸引人注視，引起其購買慾，從而增加銷售。

設計封面時，基本上需考慮三個層次：意念層（Conceptual Level）、視覺層（Visual Level）與物理觸覺層（Physical and Tactile Level）。設計前，設計師當然要花時間讀通、讀熟、讀透文本，要完全理解題材與內容，跟作者與編輯討論必不可少。其後，我們需要集思廣益、搜集資料、尋找素材，發展出較明確的設計概念。然後，進入視覺層，我們或要以繪畫、攝影等不同

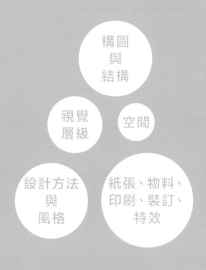

構圖與結構

視覺層級　空間

設計方法與風格　紙張、物料、印刷、裝訂、特效

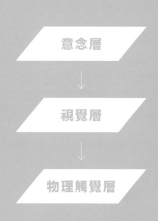

意念層 → 視覺層 → 物理觸覺層

方法，再用上電腦設計軟件整理設計。當中有幾方面我們要特別用心的，包括構圖與結構、視覺層級（Visual Hierarchy）、空間、設計方法與風格等。第一、構圖與結構，指的是各視覺元素怎樣放置與整理，有設計師會運用網格系統，像使用儲物櫃把不同的物品清楚分類整理，把東西有條不紊的放置在對的位置。第二、視覺層級，協助讀者區別資訊的重要性，用大小、粗幼、方向、顏色等，設計一條視覺路徑，令人容易閱讀。通常人的觀看規律會從大至小、粗至幼、上至下等。第三、空間，我們分為正、負空間。正空間是「黑」的部分，通常是圖文；負空間即是「留白」。要有留白空間的襯托，才能讓眼睛聚焦在正空間上。因此，黑白的比例均勻很重要。第四、設計方法與風格種類繁多，相片、插畫、字體、拼貼、花紋、手作工藝等，各適其適，層出不窮。最後，我們進入物理觸覺層，要把封面從熒幕生出來，將其實體化，我們要考慮紙張、物料、印刷、裝訂、特效等。電腦裡很好看並不足夠，印刷的考量必須步步為營，選擇錯了一步就會把整盤心血白費。我們要確保最後的步驟完美落實，才能讓出版結晶順利誕生。

我精選了一些有趣的封面設計案例，引領讀者進入這個萬花筒般的設計世界，走走看看。

◆《三城記》──
重疊築起封面上的小都市

我曾替建築系教授夏鑄九設計《三城記》一書，該書以「異托邦」作為理論假說建構，連結台北、深圳、香港三個城市的關係。我在設計時，嘗試簡潔立體地重疊著台北、深圳、香港三個城市，表現三個城市之間的互動與比較。

封套採用了藍色裡紙，laser-cut 了香港與深圳的都市輪廓，背面印銀色。

內封面的綠色大地紙展示了台北城市輪廓

封套展現專業、雅致，具知性質感，亦帶點文學味。封面上的「印銀」與「燙銀」展現出城市建築的金屬感。

「三城記」三字的字體設計較有分量，筆畫較粗，表現建築設計的幾何感覺。

第一層封套採用了藍色裡紙，展示了深圳的都市輪廓，laser-cut 最具代表性的建築物：包括地王大廈、京基 100 等。

第二層（內封面）的綠色大地紙是台北的城市輪廓，代表建築有台北 101、台北火車站、中正紀念堂的剪影等。最後一層（摺翼）則印了銀色的香港，剪影上的建築物有 IFC、中銀大廈、中環廣場等。

三層城市剪影由封套、封面、摺翼三種不同的紙張組合而成，表現出不同形態的都市。不同顏色質感的紙材層層重疊，把城市建築設計濃縮成封面，表達深度的內容。

另一個讓讀者參與的互動設計是《香港中小企製造業設計策略之路》（上冊）的透明膠片書套設計。此書以不同的中小企成功案例，從商業模式、規劃、科研、營銷、品牌策略等去解構其致勝之道。本書主題是設計策略，因此大家也期望書籍設計上能糅合創意與玩味／趣味（Playfulness）於一身。我們想到像動畫（Animation）般會「動」的封面設計。

封面以間條膠片所製作的視覺錯效「莫瑞效應」（Moiré Effects）並非新鮮事，是坊間一直存在的技術。如果讀得多有趣童書的讀者應該不會感覺陌生，在大部分情況下，我們也是拿著一塊間條膠片在圖案上左右移動，從而做出一些動畫的視覺效果。

但我們認為，此書的目標讀者群不會拿起膠片，自己掃來看。我們要想辦法引導讀者無意識地做有意思的行為，因此我們想到「上下滑動書

132

套」（Slipcase）。我們把富有乾坤的 graphics 印在封面上，再套上印有橫紋間條的膠片書套；當讀者要向上移走書套時，圖像就會動起來。「脫掉書套」這行為形成了「動」力，是書籍設計師強迫讀者自然地做出的動作，因此受眾也必能看到封面躍動的 magical moment！

而封面的視覺內容非常簡單直接，也是最易懂的符號——代表了製造業分工合作的「齒輪」。五個大大小小的齒輪不斷轉動、互動、無限 loop。這是寄予香港製造業貨如輪轉、生生不息的期許。而背景則有很多圓形由下而上的變大，象徵企業由細變大的成長過程。

這封面設計除了營造錯視效果外，還了解了讀者的閱讀行為（Reading Behaviour）而展現。

封面以圖的膠片佈裝作的閱讀錯視「錯視效果」，五個大大小小的齒輪不斷轉動，互輪

內封面設計，靈感啟發自「納米諾測試」，設計了在黑暗裡亮著詭異藍光的內封。

◆《不白之冤》——
來自地獄的夜光藍色花瓣

《不白之冤》一書的故事圍繞著一名香港少女在加拿大疑似殺了同校男同學，坐了十六年冤獄的事件。此書嘗試一層一層的剝開被掩蓋的真相。

書衣上，這次以看不見臉的長髮少女作為主角，代表了故事主角兼疑兇阿雪，而她置身在暗黑的牢獄之中。她的樣子被血塊所覆蓋，一則增加神秘感，二則呼應這件謀殺案件的血腥感。這次繪畫的女主角（長髮無臉少女）散發著日系動漫感覺，呼應了故事中阿雪喜歡日本動漫的情節。設計上也隱藏了一些查案時會用到的符號，增添推理及兇案的味道。版面以「紅色邊框」圍繞，內含這次小說內容的 hashtag 關鍵詞，如：港人移民、種族歧視、奇案紀實、合理懷疑等，猶如網絡討論案情的實時

与面長差無幾少女散發者日系動漫感覺，呼應了主角喜歡日本動漫的情節。

不
之
白
冤

White Lies

文善

第三屆「島田莊司推理小說獎」首獎得主文善
最新「調查報導式──推理×犯罪」類型著作

※陳浩基．莫理斯．譚劍．Mr. Pizza 聯袂推薦!!

感覺。「紅色邊框」表現血腥謀殺感，也像兇案現場圍封膠帶的樣子。

這次的色彩配搭主要以紅、黑、白配，更營造與突顯了「詭異而淒美」的氛圍與情緒。

書名用了「不白之冤」四字，以對比力強的白色、比較大的放在四角，平衡易讀。四字的底部像被浸著，被蝕了一點，象徵著「沉冤得雪」（字體視覺上沉下去了點），期待冤情得到洗刷。

書衣下，隱藏著的內封面設計，靈感啟發自書中提到的「納米諾測試」（Luminol Test），是肉眼看不見的血跡反應。內封，跟被清洗過的血跡一樣，是 hidden 的存在。

納米諾是一種化學溶液，會和血液中的鐵質產生化學作用，在黑暗的環境下呈現夜光藍色。兇殺案中，兇手大多會用一般的青潔劑清先兇案現場，其實

這只能洗掉血跡的表面顏色，卻不能洗掉血液中的鐵質。因此，鑑證人員會使用納米諾測試來檢查疑似發生過血案的地方。有否被人清洗過血液的痕跡，一試便知。關燈後，若有詭異的藍光發亮著，就證明此處有「血」跡可尋。

我便以此為靈感，設計了夜光內封。普通的看，這是一個全白的內封面，什麼也沒有。當讀者讓它吸光，再關燈，在全黑的環境下，來自地獄的藍光便會發亮，血跡掌印會逐漸浮現在眼前。這跟納米諾的效果一模一樣。

因為坊間普遍使用的夜光油墨是綠色的，我就跟印刷廠商量一定要用藍色（必須跟 luminol 一樣），否則就不必做了；就這樣來來回回商討與打稿多次，才能做出現時「夜光藍」的效果。若想達到最佳效果，符合設計理念與自己的預期，印刷實踐是必不可少的。

◆《月色》——
被愛的溫度融化油墨，
撥開雲霧見月明

最後，我曾受邀參與「HERE IS ZINE #20」四地小誌聯展，其主題為「Love is Here」。這讓我靈光一閃想起日本文豪夏目漱石關於「愛」的翻譯，並以此為基礎，構想與創作小誌《月色》。相傳夏目漱石曾把「I love you」翻譯成「今夜は月が綺麗ですね」（今夜月色真美），完美演繹東方情感上的曖昧含蓄。雖以「愛」為題，然而這本小誌從頭到尾沒出現過一隻「愛」字，卻渾身散發著滿滿的、濃濃的情意。

這次被裱在封面上的插圖卡紙，表面上看是黑漆漆的，沒什麼特別，其實是用上溫感油墨。當讀者把手放上去，油墨感受到溫度就會化開，讓底下的圖

封面油墨感受到溫度就會化開，便有「撥開雲霧見月明」的詩意浪漫感。

雖以「愛」為題，然而這本小誌從頭到尾沒出現過一隻「愛」字。

像逐漸變得清晰可見。我們清
楚看到，紅色迷人的月光高
高掛在奈良的天空上，一雙
可愛小鹿依偎在湖邊，形成
詩意曖昧的風景。當黑色油
墨化開時，便有「撥開雲霧
見月明」的詩意浪漫感，讓
讀者暖上心頭。

封面設計，並不是無中生
有；只要理解主題與內容，發
展意念，便能從中釀出美麗。

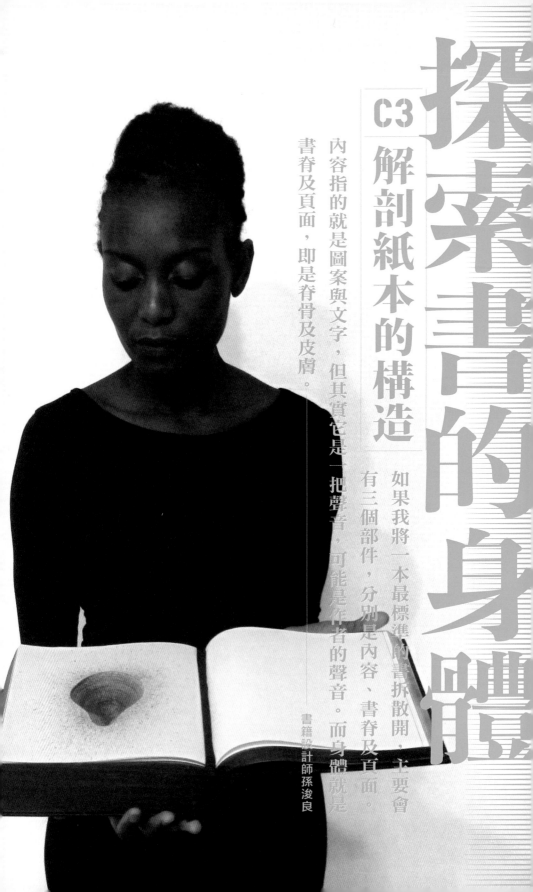

探索書的身體

C3 解剖紙本的構造

如果我將一本最標準的書拆散開，主要會有三個部件，分別是內容、書脊及頁面。而身體就是書脊及頁面，即是脊骨及皮膚。

內容指的就是圖案與文字，但其實它是一把聲音，可能是作者的聲音。

書籍設計師孫浚良

身體，是一樣奇妙的東西，是一種獨特的構造。

人的身體有其能耐去伸延至本體之外，與其他身體接觸，德國哲學家尼采稱這特性為「可塑性」（Plasticity）。因為有了這「可塑性」，身體可以隨意改變大小、妥協、攻擊，或與其他身體結合，甚至乎，吞食其他身體。如果書的構造是一個身體的話，書也有其「可塑性」。

在不同的論述裡，不少出版人、學者與設計師把書比喻作身體。當中，書籍設計師孫浚良堪稱表表者。當年，他在日本東京武藏野美術大學的碩士畢業論文是 The Body of Book – Writing & Experiments on the Physical Structure of Book，以身體實驗去拆解書的結構。他曾設計《姹紫嫣紅開遍——良辰美景仙鳳鳴》（纖濃本）一書，把其理論作實踐。書本分為兩個身體，貼在米白色硬皮的封面與封底內，一本橫排，一本豎排，讀者可把兩部分當作兩本書來讀，而合起來，它們又是一個整體。這就像仙姐和任姐，本來是兩個個體，相逢後，就成了一體。

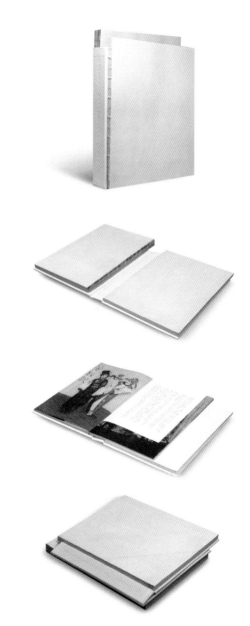

孫浚良設計的《姹紫嫣紅開遍——良辰美景仙鳳鳴》

我曾經設計關於中國文壇巨匠老舍的一本書——《老舍之死·口述實錄》。此書講述在「文化大革命」時，老舍被批鬥後，選擇在北京太平湖投湖自盡，自此引發其死亡之謎，到現在仍充滿懸念。作者訪問了與「老舍之死」相關的人士，包括其妻子、兒子、文化界人士、當年的紅衛兵及打撈其屍體的人等，拼湊出一幅較為完整的歷史圖畫。

這書的結構簡明，分為三部分，首章是訪問老舍的家人；第二章訪問了當年的受害者、見證人、加害者；第三章則訪問了距離核心遠一點的人，包括報館記者、當年打撈老舍屍體的人等。內文版式設計以灰、黑作主調，結構清晰有序，豎排右翻，以讓讀者舒適地讀完洋洋十數萬字。

書不是平面，

而是有六面的立體物件。我們雖然一般把它歸類為平面設計，但它並非一張畫或一張相，而是切切實實的立體設計。除了我們常見的封面、封底、書脊三面外，書口（即書本側面掀頁的位置）也是重要的第四面。此書的最大特色在其「書口」，我分別放上兩張老舍的相片。讀者將書口向左攤平時，會出現老舍的寫作圖；而向右攤平時，則出現他的抽煙圖。一個切口，兩幅圖像，互相連繫著說故事。老舍曾跟妻子說：「凡是你看我坐在那裡抽煙，你別跟我搭話，我不是跟你鬧彆扭，是我正在想小說呢。」由此可見，他要先抽煙，找靈感，然後寫作。因此，書口的兩幅圖表達了他寫作的過程。

封面、封底、左右書邊，四面皆出現老舍像，當讀者閱讀此書之際，就不斷似有還無的看見老舍的虛幻影像，那便會更投入、更深印象，更能感受到其傷痛。

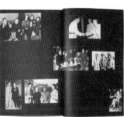

向右攤平時，出現他的抽煙圖

在《京劇六講》一書中，作者以六個篇章，帶讀者一步一步去觀賞京劇這傳統藝術之美。他從京劇嘈吵的陌生感說起，講到舞台的特色，再談演員的技藝、形式之美等，最後講到為什麼人們會慢慢愛上京劇。作者既不講京劇歷史，也不談京劇理論，恰恰是以個人的品位與專業觀賞角度深入淺出地剖析如何欣賞京劇。

由於此書的主題是京劇，是一項會動的表演藝術，文字與圖像也是「靜態」，雖然讀者閱讀時會有自己的想像，但始終偏靜。因此，我就想把「動」的元素加入書中。藉著翻書動作，以紙張演繹「時間的流動」，讓連環出現的圖像動起來，形成 flip book animation。我與編輯商量，決定選擇三個京劇

《京劇六講》封面設計

趟馬動作

揮舞水袖的動作

這書角上的 flip book animation
交代了京劇的基本動作

基本動作，把這些動作逐格逐格的畫出來。因為我喜歡那手繪的粗幼筆觸線條，所以這次選擇不用電腦畫，用手畫，再把每格動作放於右頁左下角，連續 flip 起來就會出現會動的連環圖。

這 flip book animation 交代了京劇的三組基本動作，分別是「起霸」（京劇武將出場時的步法）、「趟馬」（演員騎上馬的動作），以及「水袖」（旦角揮舞衣袖的動作）。最後，不枉我花了這麼多精神時間來畫，flip 起來的效果很不錯呢。

我們在比利時布魯塞爾策劃的設計藝術展

◇ 《友達の詩》——
展現性別模糊之美

多年前，我曾與一眾不同設計單位（包括時裝、飾品、多媒體）在比利時布魯塞爾，策劃了名為「她，它，他」的設計藝術展覽。這次我嘗試挑戰性別題材，以書籍作為人的身體去創作。

此次創作靈感來自於日本跨性別唱作歌手中村中的故事。他從小已對自己的性別感到疑惑，曾自我感嘆道：「沒有作為男性的感覺，也沒有作為女性的實質感。」他總覺得自己的肉體與靈魂錯配，男兒身女兒心，而因其女性化的表現而經常受同儕欺負。十五歲時，他曾組樂隊，並喜歡上隊中一位男成員，不過對方知悉後便疏遠他。中村中就把那刻的矛盾心情寫成他的成名作《友達の詩》（此曲亦曾被香港歌手劉美君翻唱成廣東版的《浮花》）。

《友達の詩》反映他內心的抑壓，喜歡上一個不該喜歡的人，苦戀之情從淒美的曲詞滲出，俗世的性別枷鎖不易衝破，因為身體的區別，不能相愛，最後只能苦笑，像歌詞的最後一句：「還是做好朋友好了。」

中村中的經歷與歌曲觸動了我，所以此書也命名為《友達の詩》。「苦戀」是人所共有的感受，而加上他對身體、對性別的困擾，受著內心的恐懼、痛苦、羞恥、矛盾等感覺不斷煎熬，形成了巨大的心理障礙。不難想像，這是非常悲痛的事。就此，我以書籍作媒介，配以符號學與視覺語言去重新演繹，把這恐懼陰霾具象化。這是一個比喻，以書喻人的作品，訴說著「性別認同障礙」者的心情。書籍本身並沒有性別，此次嘗試以書本的物料與形態去詮釋性別模糊之美。

書的身體為厚實的硬皮精裝本，外

以人手一頁一頁的剝開書體內的真面

殼用上黑色絹紋紙，展現英式紳士感。

此書高二百六十毫米，闊二百二十毫米，厚六十五毫米，共七百五十二頁，偏正方形，內文紙用八十克芬蘭鬆身小說紙；物料與尺寸讓此書看上去端正、沉實、厚重，完完全全突顯出一位典型男性形象。

全書外部，包括封面、封底、書脊、書頭布、絲帶皆為黑色，甚至連三邊書口也染上黑色；而書名則燙上亮黑；以上種種不單是內斂深邃的男性化表達，也加重了整件作品的沉重感。

當讀者翻開書的身體，會赫然發現，內裡藏著女性最私密之處。一張一張柔軟脆弱的書頁被剝開，形成缺口，滲出血紅，不單代表了女性性徵，也以瀝血的生理狀態表現那對人生的無奈與疼痛。

製作上，我把精裝本外部的裝訂交由工廠以機械製作，意識上加深那剛陽的工業味。而書體內的陰部雕製，我則以人手一頁一頁的剝開，然後瀝彈

封面、封底、書脊、書頭布、絲帶、書口皆是黑色，書名則燙上亮黑。

146

除了展出書本外，還有該首歌曲的日、英文版歌詞。

紅色顏料上色，以展現較人性化的手作感。「性別認同障礙」者內心藏著巨大的恐懼與悲淒，無論對自身性別，還是愛情，也有說不出聲的痛，難以獨自承受，因此我想讓讀者一起來感受。

美國書籍藝術家 Keith A. Smith 曾說：「Whereas a book is three dimensional. It has volume (space), it is a volume (object), and some books emit volume (sound).」他以視覺的「空間」、三維六面的「物體」、翻書產生的「聲音」解釋書籍設計不止於平面，而是能誘導多重感官的立體設計。只要我們用心探索書的身體與閱讀的行為，書籍設計就能深化閱讀體驗。

叫好又叫座！

探討《香港遺美》的成功要訣

出版社訂立選書標準，只能幫助出版社選出「叫好或叫座」的書，防止「叫壞的書」出現，「既不叫好又不叫座的書」出現的機率變少；「叫好又叫座」則是要看運氣。——《為什麼書賣這麼貴？》作者楊玲

書寫前，先戴頭盔，出版並無百分百的成功秘訣！若作家有一定名氣與往績，則較易推算；可是能叫好叫座的書，真的可遇不可求；要配合天時地利人和，再加一點點的緣分與運氣，才能成就美好結果。

此文以「因果」兩大部分去梳理；「叫好叫座」是「果（成果）」，是我們有目共睹的 happy ending。至於「因（成因）」，則是能達致這豐碩成果的關鍵要素，下文我會逐一分析。

非凡出版

香港遺美

香港老店記錄

HONG KONG REMINISCENCE:
DOCUMENT OF HONG KONG'S OLD STORES

HIUMAN LAM

林曉敏

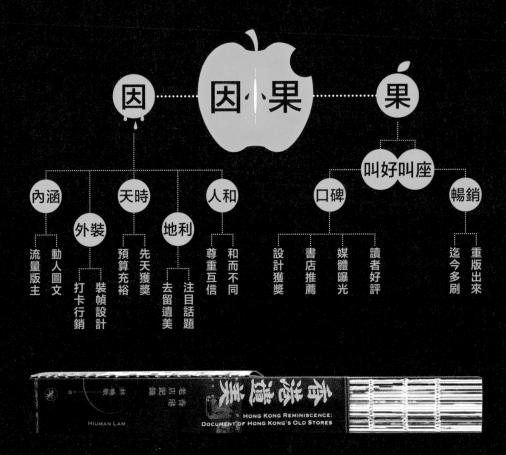

◇ 定義「叫好」──
口碑好、評價高

首先，作為書籍設計師，此文著重的是「設計」作為影響書本「叫好叫座」的關鍵因素，因此這裡的「叫好」比較偏向「設計叫好」。（此書內容出色無庸置疑，我會把「作者與內容因素」在後面續談。）這裡把「設計叫好」標準訂為能獲讀者、媒體、書店及設計獎項四方一致好評與肯定。

首先，《香港遺美》出版後，讀者對設計的好評如潮，從來沒有感受到如此踴躍的讚賞。讀者在Facebook、Instagram及網絡書店等不同平台留言讚賞此書的內容與設計，這麼多的正面評價，實在令人欣喜。得悉讀者喜愛我們的設計，就是給做書人最好的回饋。例如舞台劇作家莊梅岩小姐評論說：「我想起書店老闆那天為什麼拿出這本書呢？就是想給我介紹這種書脊，為了告訴我不同的紙質和出版設計，她和設計們拿了一袋書來讓我看實物，就讓我有緣讀到這本書

了，希望大家都會有緣讀到、感受到字裡行間的感情流動和物轉星移。」也有讀者說：「昨天逛書店發現新書上架，已被圖書封面設計吸引，縱使有包裝袋密封未能拆閱，但猜測書本售價應與其內容品質相符，便斗膽決定買了它回家細閱，文筆暢順再配合有聲書的真誠演繹……是一本能帶領讀者進入老香港本地情懷之作。」以上評價實在讓人鼓舞。

第二，此書的媒體曝光率高得難以想像。報紙、雜誌及網媒等都爭相報導與推介此書，並訪問作者，成為宣傳與營銷的推手之一。《號外》雜誌說：

「《香港遺美——香港老店記錄》近日獲選為台灣『2021金點設計獎標章——傳達設計類獲獎作品』……該書的視覺設計由本地的曦成製本主理，裝幀上將通花鐵閘與花紋地磚等元素，轉化成可以保存觸碰的書頁，充滿老香港情懷的設計，喚起數代港人回憶。」而網上閱讀

平台《虛詞》在年度書本回顧也評說：「長踞各獨立書店暢銷書榜之列，製作精美的通花鐵閘紙雕，加上幾何花紋地磚，配上招牌燙銀楷書，老店視覺元素巧妙結合了書本裝幀設計，全彩印刷的老店地圖，將文字和相片化成紙上可觸摸的記憶，確實目不暇給，可謂近年本土文化叢書中其一設計楷模。」《明周》雜誌也在訪問中說：「《香港遺美——香港老店記錄》印刷設計極有心思，laser cut的鏤空鐵閘，加上多個層次設計，最上層為一頁頁特色花磚。作品由本地設計師陳曦成操刀。」

第三，眾多書店一致選書推薦，專業好評的程度有點讓人驚訝。書店與出版從來唇齒相依，書店就是書的銷售渠道、第一身接觸讀者與顧客的平台，書店店員與粉專小編皆是行內專業職人，能獲他們的選書、推薦與加持，可說是質量保證。

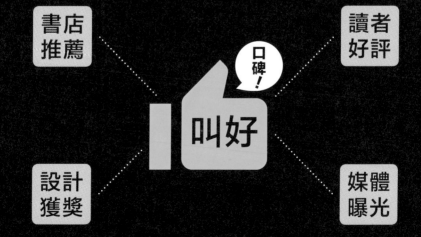

書店推薦　讀者好評　口碑！　叫好　設計獲獎　媒體曝光

《香港遺美》在「金點設計展」展出（照片由金點設計獎提供）

二〇二一年的「誠品選書」道：「『生於斯、長於斯。』香港隨著我們的成長慢慢老去，一些日常所見之物也漸漸變成消失的遺產。作者用照片將時光定格，以文字記載段段人情與世故。」台灣博客來OKAPI閱讀生活誌也推介說：「在香港就有這麼一個擅長發現美的城市觀察者，若以港片的說法來講的話，可以說是『五百年難見的奇才』，以其獨到眼光發現觀察，為香港這座城記錄消失中的文化，她就是本書作者也是社群網站上小眾間知名的專頁『香港遺美』的負責人林曉敏。」香港見山書店：「這一部她說最近查問最多叫《香港遺美》。書的裝幀很漂亮，原來是曦成設計，怪不得。」台灣季風帶書店則在社交媒體說：「相信不用小編多介紹《香港遺美》，精美的照片及書封，已經訴說了這本記錄香港街區凋零式微老店的書，有多麼值得珍藏。」

第四，書籍設計獲獎肯定，《香港遺美》一書迄今共獲五個設計獎項，以及一項榮譽，包括 DFA 亞洲最具影響力設計獎設計獎「銀獎」、香港設計師協會環球設計大獎 HKDA GDA「銅獎」及「HONG KONG BEST」兩獎、台灣金點設計獎標章、香港印製大獎

DFA 亞洲最具影響力設計獎 2021: 銀獎 - image 1
香港設計師協會環球設計大獎 2021: 銅獎 - image 2
香港設計師協會環球設計大獎 2021: 香港之最 - image 3
金點設計獎 2021: 標章 - image 4
第三十二屆香港印製大獎: 優異獎 - image 5

DFA DESIGN FOR ASIA AWARDS 2021
Silver Award
Hong Kong Reminiscence
Hei Shing Book Design

優異獎，以及入選 APD 亞太設計年鑑；獲設計專業評審一致認同此書在設計與美學上的價值，予以充分肯定。以下是其中兩個獎項的得獎介紹。

DFA 亞洲最具影響力設計獎銀獎（2021）：「《香港遺美——香港老店記錄》作者是一個本地歷史愛好者，到訪過廿五間香港舊店訪問傳統匠人，記錄他們的歷史故事。設計師為了突顯書本的文化價值，三層的封面設計結合兩個傳統元素：通花鐵閘及圖案地磚。頂層地磚花紋是舊工房傳統的建築元素；中層是黑白街頭攝影，記錄了街頭塗鴉藝術，表達時間的流逝；底層以鐳射切割在灰卡紙做出通花鐵閘的圖案，為設計添上通透感及立體感。字型的選擇也採用活字印刷字體，緊貼全書主題。」

台灣金點設計獎標章（2021）：「《香港遺美》一書設計散發著老香港情懷，裝幀運用書中老店的共同視覺元素——通花鐵閘與花紋地磚，既懷舊、本土且精緻，讓人勾起回憶，喚醒香港舊有事物最美的靈魂。」

Footer: [C] 戰——香港實踐篇 Design Execution in Hong Kong 153

DFA 亞洲最具影響力設計獎 2021：銀獎

香港設計師協會環球設計大獎 2021：銅獎

香港設計師協會環球設計大獎 2021：香港之最

金點設計獎 2021：標章

第三十二屆香港印製大獎：優異獎

DFA DESIGN FOR ASIA AWARDS 2021

Silver Award

Hong Kong Reminiscence

Hei Shing Book Design

優異獎，以及入選 APD 亞太設計年鑑；獲設計專業評審一致認同此書在設計與美學上的價值，予以充分肯定。以下是其中兩個獎項的得獎介紹。

DFA 亞洲最具影響力設計獎銀獎（2021）：「《香港遺美——香港老店記錄》作者是一個本地歷史愛好者，到訪過廿五間香港舊店訪問傳統匠人，記錄他們的歷史故事。設計師為了突顯書本的文化價值，三層的封面設計結合兩個傳統元素：通花鐵閘及圖案地磚。頂層地磚花紋是舊工房傳統的建築元素；中層是黑白街頭攝影，記錄了街頭塗鴉藝術，表達時間的流逝；底層以鐳射切割在灰卡紙做出通花鐵閘的圖案，為設計添上通透感及立體感。字型的選擇也採用活字印刷字體，緊貼全書主題。」

台灣金點設計獎標章（2021）：「《香港遺美》一書設計散發著老香港情懷，裝幀運用書中老店的共同視覺元素——通花鐵閘與花紋地磚，既懷舊、本土且精緻，讓人勾起回憶，喚醒香港舊有事物最美的靈魂。」

10,000.冊

賣出超過一萬冊

重版出來　迄今多刷

叫座 暢銷！

◇ 定義「叫座」──
銷量高、重印密

至於「叫座」的書，則以銷量與印數為指標，以《香港遺美》的題材與售價來說，能多次重印，已算暢銷書之列了。

此書在二〇二一年三月初版，在兩年多內多次賣斷市，一刷再刷，迄今已多次重印，賣出超過一萬冊，開始有點長銷書的勢頭。在香港書市不景氣的今天，已是非常亮麗的成績了。很多書若能賣完第一刷，出版社就要劏雞還神了。很多出版社在一刷售罄以後，考慮要否印第二刷，也是極艱難決定。此書竟能多次續印，實證是受歡迎之作。

今次「本土文化」題材不像金融股票、育兒親子、翻譯小說等一般暢銷題材，沒有熱賣保證。作者也是首次出書，沒有往績可循；加上定價港幣

一百八十八元，並不是便宜的書，也不能以平價促銷作招徠。

以下部分，我將會以「內涵、外裝、天時、地利、人和」五個關鍵要素，分析是次的致勝關鍵。

近

60,000 粉絲

臉書專頁「香港遺美」版主，坐擁近六萬粉絲。

f 香港遺美 🔍

◆ 成因㊀：內涵——動人圖文、流量版主

一本書的靈魂是「文本」，即圖文內容。這是核心，做好這塊，書不會差到哪裡去。

作者林曉敏（Hiuman）畢業於香港中文大學，寫作與攝影俱佳；因其對歷史的珍惜與本土文化的珍視，使她走訪了二十五間傳統老店，與不同的店主訪談。透過溫潤的文筆及極富溫度的鏡頭，寫下老匠人的人情故事、拍下他們與店舖的歲月痕跡。

文字與影像，皆感動人心。有這樣豐盛的材料，已是邁向成功的第一步。

除此之外，作者本人也具一定影響力，她是知名臉書專頁「香港遺美」版主，坐擁近六萬粉絲。雖然作者之前從未出書，但她在網路已是自帶流量及具名氣的版主。台、港兩地出版界有一條不明文的推算方程式，若作者有經營自己的社群，已有一群讀者或粉絲支持。雖不是所有按讚的人都會買書，但可以試著轉換，比如以百分之十作為基準，如果有一萬粉絲的社群，我們是否可以期待她大約能賣一千本書呢。當然百分之十或許是預估過高，實際上買的粉絲不會這麼多，但出版社起碼心裡有底。

當初設計《香港遺美》時，編輯也特別提到：「封面用透明膠包住沒問題，作者有鐵粉支持。」出版社也相信作者本人能帶動基本銷售。該書出版後，眾多媒體更爭相採訪作者，這也間接對宣傳行銷，起一定助力。「出色內容」加上「自帶流量」，這是作者的優勢所在，已半隻腳踏入了成功的階梯。

90% 按讚人數

10% 買書鐵粉

封面設計成三層，不同的視覺元素拼合，複疊而和諧。　第一層　七彩花磚　　第二層　老店街角　　第三層　通花鐵閘

◆ 成因㈡：外裝──
裝幀設計、打卡行銷

這次書本設計風格呼應本土，嘗試展現港式美感。書中老店的共同視覺元素，既懷舊且本土的，就是通花鐵閘與花紋地磚。

封面設計成三層，不同的視覺元素拼合，複疊而和諧。第一層，我把作者所拍的各種舊時代花磚，以色調編排，結集成封面上的十二頁方形小冊。在翻書之前，可以先看看這些美麗的港式地磚。小冊子用上最經典熟悉的九張綠色系磚紋，讓人勾起回憶；同時，也給封面添一點色彩。第二層，我們用上作者的一張街巷照，牆上滿是不同的塗鴉、招紙及骯髒的痕跡，展現街角老店的歲月舊痕。最後，以銀色油墨印在黑色蛋殼紙上。書名「香港遺美」用「啞銀」燙在這層上，我特別做了粗楷書「剿」

在翻書之前，可以先看看這些美麗的港式地磚。

香港老店記錄

副題「香港老店記錄」是活字印刷時代的懷舊字款，與時代相配合，以「燙亮黑」處理。

香港遺美

書名「香港遺美」用燙啞銀，也特別做了粗楷書「剁字」字型設計，呼應著很多老舖鐵閘上的 stencil 字。

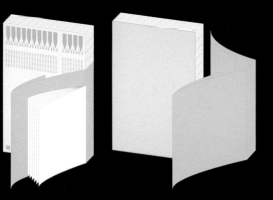

字」字型設計，呼應著很多老舖鐵閘上的 stencil 剁字。第三層，我們把它做成通花鐵閘；用上灰色花紋卡，以 laser cut 技術把鐵閘的通花花紋「透穿」，後面再托一張黑色裡紙作襯紙。副題「香港老店記錄」是活字印刷時代的懷舊字款，與時代相配合，以「燙亮黑」處理。

內文版面設計方面，以下四方面解說，分別是老店地圖、章扉頁、網格系統及字體挑選。一翻開書，我們特別為了二十五間老店，設計製作了「老店地圖」，以金、銀、金三色印製，讓讀者一翻開書就會看到它們的位置、資訊與分佈。每章的扉頁設計，我們主要選取該章內一幅最有代表性、最富氛圍、最 moody 的橫向照片，跨兩版。章名字以粗宋體，大大的放在兩邊，簡潔而震撼。

書中運用的網格系統，主要用了 6-row/ 12-row grid system。每段的文

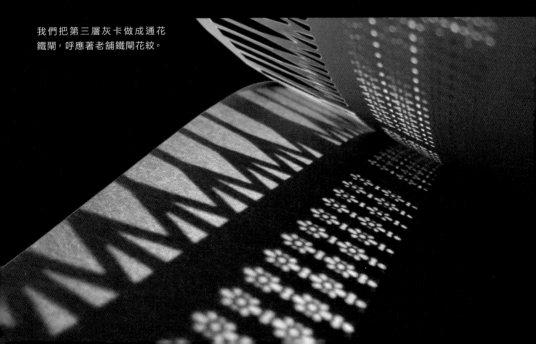

我們把第三層灰卡做成通花鐵閘，呼應著老舖鐵閘花紋。

繪製精美的老店地圖

設計以富氛圍而震撼的跨頁圖作章扉頁

字高度適合閱讀，不會過長或過短。排版時也盡量考慮空間感，也讓版面設計上更多變化與節奏。整體設計也是按內容關係，有節奏感、有序、有對比力，且有趣地編排。每版的 margin 也有足夠的空間，讓讀者的視覺可以休息透氣。整體閱讀體驗是簡潔、舒服、大方，富空間感。另外，作者的照片質素本來就很高，若圖需填滿版面，我們也會盡量做，務求可以欣賞照片的美感與內容。

至於字體挑選方面，文章標題用上一種富有楷書味道的黑體字，筆畫有點喇叭形，字體結構好像書法躍動的感覺。這跟主題配合，具本土味、像手寫字，也保留一點傳統感覺。內文用上宋體，而圖片說明則用上楷書味的黑體，傳統與現代兼備。

這次設計可說是「匠心巧琢」，不

新藝城傘皇
◇ 當古招牌傳承174年

輯四◇出古怪器

鐵骨崢崢
修傘人

留有一把花白鬍子的「傘王」邱耀威，
是新藝城傘皇祖傳第五代的
子承父業。
雨傘製作和維修師傅，
慌如世外高人，
多年來為雨傘接骨療傷，
也修補人間世情。

標題字是富楷書味的黑體

金喜洋服
◇ ……

輯◇大師傅

別出心裁
為她人做花衣裳

但連奪五個設計獎項，獲專業殊榮；此外，還吸引廣大讀者把書放上社交平台打卡，一傳十十傳百，在書店與讀者間廣傳，收宣傳之效。

長期思考如何量化設計對銷售的成效，終在這次讀者的讚美聲中得到肯定。因為設計賣了多少本呢？如果硬要這個數字或許比較困難，但讀者對書本設計的反應是真實的，尤其在這個年代，他們會在網上留言、會在 Instagram 打卡。有很多顧客反映「只為封面設計而買也值得」。

以上「為封面而買」的消費行為就像《為什麼書賣這麼貴？》一書中所說：「書籍設計可以在三秒以內吸引讀者的目光，就有機會讓讀者拿起來翻閱，甚至買回去。封面設計即為『三秒』最大關鍵，一本書封面設計具吸引力，對銷售大有幫助。」這次《香港遺美》的設計能充分體現這觀點。

◆ 成因(三)：天時——
先天獲獎、預算充裕

《香港遺美》是第一屆「想創你未來——初創作家出版資助計劃」得獎作品，最高獲五十萬資助，供創作、出版、印刷、推廣及宣傳之用。未出版，充興奮！

此書擁有較充裕的預算經費是先天優勢，這使得有兩個可能提升銷量的好處：一、當然是更易讓書做成最貼近理想中的樣子，引人入手。二、印刷費有資助，即使花費增加，書本的定價也不用相應調高，這肯定對銷售有幫助。雖然有些人覺得定價港幣一百八十八元並不便宜，但若論ＣＰ值，百多元是物超所值的。

也沒必要做「豪裝」。我們不是一暴發戶」，沒有說有錢就要從「平裝」轉成「精裝」，或要加個禮盒、禮品、統統沒有；現在封面用上不少特效，但全部貼題，沒有硬要為做而做。事實證明，設計能吸引讀者，路是走對了。

我常常提醒出版社的社內書籍設計師，雖然設計及印刷預算經常很低，但真的要時刻裝備自己，讓自己對設計、印刷、用紙、特效及裝訂等要有充分的理解與實踐，多聽多學多問。不知何時，接到一本高預算的書時，設計師能有把握地做出精美的設計、印刷及工藝。機會總是留給有準備的人。究竟設計師懂不懂得聰明而有效地花錢，是考究的學問。絕非有錢就做到好設計的。

手頭充裕當然比較高興，然而設計師也是本著「應使則使」的原則，印刷、裝訂、專效及紙張等雖然沒生省，

◆ 成因(四)：地利——
注目話題、去留遺美

近兩年本土美好的事物逐一消亡。

移民潮湧現；讓留下來的人想盡力保留與保育香港的美好，這也令《香港遺美》這類書成為受時代關注的焦點，紛紛買來懷緬一番。

作者說：「近一兩年，其實香港很多人移民，出現移民潮。大家走的時候，可能沒有很仔細看清楚我們城市還有很多東西值得我們守護、值得我們珍惜，傳承下去。」即使港人移民，她也期望此書能扮演傳承的作用：「我希望住他們的港人看了我的書，若可以留得住他們的腳步當然好，如果留不住，想移民的港人看了我的書，若可以帶這本書去不同的地方，讓這些文化可以傳承下去，在異地繼續發揚光大。

不幸的「地利」因素也成為此書好賣的原因之一。

作者 Hiuman（中）、編輯 Carman（右）及設計師曦成（左）

◆ 成因⑤：人和——
和而不同、尊重互信

不同創作靈魂的相遇是緣，有幸一起創作好書予讀者是分。

看似抽象，我覺得緣分與運氣是團隊合作的必要元素。我非常感恩在《香港遺美》一書遇上編輯 Carman 及作者 Hiuman，合適的伙伴讓工作順利進行，結果讓大家滿意，實在難得。

編輯 Carman 接受《明周》訪問時說：「我本來想做個 die-cut 鐵閘，現在曦成就轉為 laser cut 的鏤空鐵閘，更細緻，又有多個層次設計，最上層為一頁頁特色花磚，是很多人都有共鳴的東西。」這道出設計上很多概念是我跟她一同討論發想的，書中很多細節也是我與她與作者有共識而實踐的。

我們也有意見相左的時候，但總是和而不同，互相尊重，有時各讓一步，

共同商討去解決問題。由於本土老舊主題的關係，最初我比較喜好較粗糙的小說紙作為內文用紙；而編輯與作者則想照片印得光鮮一點，她們比較屬意輕塗紙；最後，我也同意她們的選擇。原先作者不喜歡封面上原來的書名標準字，我也順應意見，重新設計現在這款新的標準字。可能會更有特色。

Carman 更說：「我覺得，有時一本書好不好，是所有人對這本書的愛夠不夠多。以前試過和作者意見不合，可能編排或設計有爭執，有時會諗，出完就算，最後書盛載的不一樣，沒有愛。但《香港遺美》是充滿愛。」或許是大家對文本的愛，讓我們能團結一心，彼此信任，從而造就這本「由內靚到外」的好書！

透過淺析《香港遺美》叫好叫座的因由，給業內人士及出版設計學生參考，希望留下一點有用的記錄。

設計殘酷物語

好多人都認為設計師看起來很屌很好當，設計師的力量大、設計師有才華

——平面設計師聶永真

可以改變一切、設計前景無限好……。但在台灣這一切都還在看情況發生。

開首引述聶永真的這番話，城市換一下，一切同樣成立——「有人以為設計師看起來很好當，但在香港這一切都還在看情況發生。」

一針見血！一體兩面，每份工作也有其優點與快樂，同時伴隨著艱難與痛苦，天下沒有一份工作是完美的。在喜愛書籍設計這份工作的同時，亦應了解一下其殘酷辛酸面。

身為設計師，同時是老師，前章說了很多設計理論，當然很重要，那些是思想性、啟發性、創造性的，是設計師一生受用的必要裝備。

但同時，我們並不能脫離現實，務實的設計操作同樣重要。實際上設計出版一本書，設計師所要照顧與溝通的工作很繁重，並非坐著空想就可以實現的。因此，來到這章的最後一篇，繼續呼應著「實踐篇」的主題，讓我們走出學術研究的象牙塔，走進殘酷的現實世界，一探究竟。

作者的小型書籍設計展覽

走進出版工業，由書寫、到編輯、到設計、到印刷、到營銷、到宣傳、到倉存，製作銷售一本書，從來不易。在這行業裡，我實在看過太多太多不同的狀態與矛盾，有悲、有喜、有錦上添花、有雪中送炭、有「捉到鹿不懂脫角」，更有「一子錯滿盤皆落索」，比比皆是，無奇不有。這些差天共地的矛盾常常衝擊著心靈，讓我經常思考「紙本出版」究竟是怎麼一回事。

現實層面上，出版無非圍繞著三樣東西：金錢、人力、時間。如果要把「製本」寫成一條數學公式，我嘗試編成這樣：

$$B = (M \times HR)^t$$

◇ M = Money

「M」代表了「金錢」（Money），就是關於成本預算與印刷報價。設計師時常為了一本書日夜思想究竟怎樣的印刷規格（Printing Specification）合適，因印刷成本與定價掛鉤。常常想著：究竟這本書賣多少錢划算呢？價錢貴就怕沒人買，價錢便宜又沒有印刷效果；書太薄就怕被人說不值，書太厚又說嚇到讀者不敢買；封面複雜會說太亂，封面簡單又說沒設計。總之就經常處於「船頭驚鬼，船尾驚賊」的狀態，總是戰戰兢兢的。當然最好是做到進可攻、退可守的價錢。設計未必是最難，報價可是一大學問！

在香港做出版，紙張、印刷、人力、租金也很貴，所有也是錢、錢、錢、錢！總是被老闆、客戶、讀者問「為什麼這麼貴？」我哪知道？香港成本就是這麼貴啊！越來越少人買書，印刷的數量又越來越少，印數少每本書均攤的成本自然更貴，這是惡性循環。現在吃個午餐也要幾十元，一本書賣一百

◇ t = Time

「t」代表了「時間」（Time），所謂「一寸光陰一寸金，寸金難買寸光陰」，而光陰絕對可以買回一個好的書籍設計。

時間，對書籍設計師來說，是非常重要的！我絕不相信有人能花數天可設計一本好書。即使光就排版而言，要仔細調整 typography 都要花上幾天時間吧。但在香港業界，尤其對出版社 in-house 設計師，有不成比例的時間觀念。若只顧花幾天便要設計師完成一本書的設計，這些書好極有限呢。這是「尊重」的問題，出版社應尊重作者、讀者與設計師本身。作者花這麼多時間和心力寫作，如果最後敗在設計上，這是對他的一種侮辱。讀者花錢買書，要看它醜陋的字體、難受的行距、礙眼的版式，我們又於心何忍呢？

元、一百五十元也被人說貴，這是什麼道理?!

設計師、編輯、印刷廠，誰不用吃飯？即使老闆不用，員工也要吃啊！如果沒有錢的支持，就算多愛、有多少熱情，也很難這樣一直熬下去。一本書的預算也彷彿決定了它的命運。如果預算較多，可以聘請厲害專業一點的書籍設計師，也可多嘗試一些實驗性的裝訂手法及印刷效果。在香港，一本書的預算少則數萬元，多則數十萬；在外國，甚至數百萬英鎊也有。

國際知名的荷蘭書籍設計師 Irma Boom 曾經做過一項 SHV 公司的書籍設計項目，她曾形容這是一個不一樣的企劃：「預算上沒有任何約束，文字與視覺處理上擁有絕對的自由，花上五年時間進行研究。」似乎，除了時間，世事總離不開一個「錢」字。

一個設計師愛設計，可以二十四小時不眠不休設計排版，金雕玉砌，分毫不差，甚至把山雞變鳳凰，但這需要有足夠的時間跟心力去完成。有的出版社真的把製作時間壓縮得誇張，設計師永遠在趕 deadline，導致永遠在加班，不斷加班，加到有時候一星期七天也在工作；越做越精神、越做越沒創意，後來就越做越「行貨」、越做越「妥協遷就」、越做越差，到最後就是一個步向毀滅的循環，得不償失。最壞的情況是，設計師的創意被榨乾，需要辭職休息一段時間，身體跟精神才能恢復過來。

我的老師曾告誡我：「設計師的能力是重要，但也需要花很長的時間與心機來琢磨一本書的概念與版式。」時間之重要，由這個方程式可見，「t」是可令另外兩個元素以次方倍增的。所有事情也要拿個平衡，才會長久。

◆ HR ＝ Human Resources

人力資源（Human Resources）。要製作一本書，所要參與的角色很多，包括作者、編輯、書籍設計師、插畫師、攝影師、市場營銷、印刷廠員工、書店員工等等。由概念萌生到寫作、編輯、到攝影、畫插圖，再到書籍設計、校對，最後到出藍紙，直到印刷完成，再分銷發賣，整個過程花費的人力是不少的。一本書的誕生，要全體工作人員的相互配合與努力，這說明了團隊工作的重要。

理想是團隊合作無間，但很多時候就是「一粒老鼠屎，壞了一鍋粥」。當遇上腹無點墨的作者就倒霉了。當編輯哀求我要救救他，我來救他誰來救我呢？我在這裡的目的不是把一本爛書做好的，我本來被請回來是把一本內容好的書設計得更好，讓它有 added-

「HR」代表作家、編輯、設計等的

value，讓它在世上更有價值地存在、讓更多人欣賞它。這才是書籍設計師的使命吧！我跪求拜託沒料的作者不要出書！出版社不是善堂，讀者也不是買書當做善事的。拜託爛書不要出，少砍樹、少印紙，環保一點，讓地球休息一

下吧！出版社是最有責任把關的。

我在前篇寫過設計師跟編輯兩個職業的矛盾，在美學理念上常有分歧與差距，因此爭辯與討論是在所難免的。設計師通常對美感有自己一套高要求，絕不是隨便說的「見仁見智」，而是經過長年累月積累成的獨有美學修為。什麼是美？什麼是醜？這些應該有專業上的客觀考量與判斷，絕不是路人可以說三道四的。出版社的管理層，或是客戶，應該相信已聘請的設計師的美感判斷，如果不信就不要僱用他好了，而不是把不一定對的美學價值硬塞給設計師。團隊合作就是建立在相互尊重與信任呢！

當了解以上種種關於書籍出版的現實情況後，你會更想當一個書籍設計師嗎？還是遠離為上呢？書籍設計師（Book Designer），名字好像很好聽，但是否真的可以有創意地生存下來，一切還是 depends！

本は小さな存在です。

だが、この本を掌中にとどめ静止したものと考えるのではなく、

動き、対立しあい、流動し、拡張する、ダイナミックな容器だと考える。

豊穣力に満ちた母体だと考える。

さまざまな力を呑みこみ、吐きだす大きな器、大きな壺だと考える。

杉浦康平

書
（日）本
美
學
篇

(d)

書本都是小東西。

然而，不要將本書
視為握在手掌中的
靜態物體，而應將
其視為移動、衝
突、流動和擴展的
動態容器。我認為
它是一個充滿生育
能力的母體，把它
想像成一個大鍋，
一個吞噬各種力量
又吐出來的大鍋。
一本小書，將整個
宇宙吞沒在「形」
之中，以形來表達
「氣」的力量。

杉浦康平

JAGDA (d)[1]

杉浦康平 (d)[2]

祖父江慎 (d)[3]

白井敬尚 (d)[4]

松田行正 (d)[5]

蔦屋書店 (d)[6]

Graphic Design in Japan

揭開日本設計的序幕

二戰結束後，美軍到來。當時，我對那小小的「Lucky Strikes」煙盒包裝或餅乾罐的美感皆感到不知所措。我想：「如果我們要與一個如此優裕的國家作戰，即使在戰爭期間，也能生產出這麼美麗而微小的東西——那戰敗是自然的。」

JAGDA 得獎設計師永井一正

二〇一九年，PMQ元創方與日本平面設計師協會（JAGDA）合辦了Graphic Design in Japan 2019（Hong Kong Edition）展覽，首次把*Graphic Design in Japan*設計年鑑內接近三百件優秀作品帶來香港展出。該年度得獎者包括永井一正、菊地敦己、色部義昭、葛西薰、渡邉良重及佐藤卓等。開幕時，大會特別邀請了第二十一屆「龜倉雄策賞」得主色部義昭先生來港演講，講解其得獎設計，確實令展覽生色不少。

展覽期間，我被大會邀請，帶了一場展覽導賞團，向公眾分享我眼中的日本平面設計。這次把我喜愛的日本設計師及其作品逐一介紹給大家，當中包括龜倉雄策、淺葉克己、岡崎智弘、永井一正、小野惠央與川腰和德，以及田中里等。

Design——設計／匠意／意匠／圖案／構成／造形

● 「設計」一詞為和製漢字

要介紹日本平面設計，首先，我得介紹一下設計一詞其實是從東瀛而來的和製漢字。我們做設計、學設計這麼多年，一直把設計掛在口邊；有否想過設計兩字是怎來的呢？眾所周知，設計是從英文 design 翻譯過來的，而譯作設計的，正是日本人。日文漢字裡的設計，意指：「設定具體目標而後依計劃以（製造）實物來達成目標」，這跟現在普遍的理解無異。日本人在翻譯 design 一詞時，除譯作設計外，也曾選用意匠、圖案、構成、造形等漢字組合。例如東京最頂尖的五所美術大學之一的東京造形大學，就使用了「造形」一詞，即等同於東京設計大學的意思。

跟其他和製漢字一樣，當初我們是從日本借用了設計一詞過來，並一直沿用至今。

176

日本平面設計師協會始創人——龜倉雄策

我們在展場的入口起步，當然少不了介紹日本平面設計師協會始創人兼第一任主席龜倉雄策先生，雖然是次展覽沒有他的作品，但要講日本平面設計，不得不提被譽為日本平面設計之父的龜倉雄策先生。他生於一九一五年，是日本戰後的第一代平面設計師。

龜倉雄策的代表作是為一九六四年東京奧運會的標誌及海報設計，主圖像就用了奧運五環托起日之丸國旗上大大的紅色圓形，寓意「旭日初升」，再以粗黑的英文字體 Helvetica Ultra Compressed，寫上「TOKYO 1964」，清晰表達了日本主辦奧運的信息，簡約有力。這作品帶著日本顯著特徵的設計，記憶度與播放度均是滿分，直接而震撼！

龜倉雄策的另一名作是在一九八三年創作的和平海報「燃燒掉落的蝴蝶」，以悲愴的蝴蝶表達原爆與戰爭的殘酷。他曾感嘆：「骷髏頭與蘑菇雲皆美麗而令人恐懼，我不知怎做才能突顯這些特質，又可以掛在房內。我想到的是燃燒的蝴蝶。」他的設計語法非常嚴謹、簡潔、有序，但同時不失日本傳統美學的精神及象徵性，用西方的設計語法展現東方的意蘊。因此，這海報系列使得日本設計開始在國際舞台上嶄露頭角，讓歐美同業開始留意日本設計。

一九六四年東京奧運會標誌

龜倉雄策照片

《朱紅的記憶：龜倉雄策傳》

「一」是二○一八年淺葉克己替三宅一生的店舖設計的新 logo

幽默的字體設計先鋒——淺葉克己

對著展場入口的，是淺葉克己給三宅一生設計的作品。

淺葉克己先生是我大學時期的偶像，他為戰後第三代平面設計師，曾是日本國家隊的乒乓球員，後涉足廣告界，更是知名的字體設計師與應用者。他遊遍世界二百五十多個城市，探索各地的文字；最讓我印象深刻的，是他深入雲南研究其象形文字東巴文，後更帶回日本，廣泛應用在包裝及廣告設計上。

淺葉克己曾說：「文字有三個層面：一是書寫在表面上的文字；二是語言學意義上的文字；還有就是激發人們的藝術想像力的文字。」他師從佐藤敬之輔，花了三年時間學習與分析英文字母的線條及弧度，又每日翻開辭海，把每個漢字象形的進化、意義、用途及註解等謄抄一遍，孜孜不倦地學習與設計字體。由於文化與文字的底子深厚，他善於把水墨結合電腦，運用點、線、面元素，配合自身獨有的幽默感，把字體化為圖畫，設計出不同的商標、品牌、包裝、廣告及海報等。

這次展覽主要展示的，是他為時裝設計大師三宅一生設計的作品——「二」(One)。淺葉克己與三宅一生認識於二○○八年的展覽，之後很多三宅的品牌商標也請他設計。這次的作品「二」是二

(d)

《一生先生來自何處？三宅一生和他的工作》

〇一八年淺葉克己替三宅一生的店舖設計的新 logo，他運用了硬朗書法風格設計了「三宅一生」名字中的「一」，簡潔而有力！「二」的右下角 ISSEY MIYAKE 字體也是出自他手筆，「A」變成三角形是他常用的把字母或筆畫幾何化的設計手法。這次展覽中，「二」logo 應用在暖簾（掛布簾）、紙扇、海報及書籍上。

這本《一生先生來自何處？三宅一生和他的工作》，是二〇一七年作者小池一子撰寫了九篇關於三宅一生的隨筆所結集成的傳記，淺葉克己替其作書籍設計。封面字體設計完全表現出他的風格，跟「二」logo 的設計相呼應，而內文版面設計則非常平實、decent，字體與印刷亦充滿活版印刷的厚重感。除了淺葉克己的設計外，書的另一亮點是設計大師橫尾忠則所畫的三十張彩色插圖。從一九七七至一九九九年，橫尾忠則親手設計繪製的三宅一生巴黎展示會邀請函，集 Pop Art、拼貼、vintage、強烈顏色於一身。我也帶了實體真書給參與導賞的觀眾翻閱。

橫尾忠則所畫的其中一張彩色插圖

とうもろこし
キャベツ

《設計啊解散了！》

二〇一九年度JAGDA新人獎——岡崎智弘

在淺葉克己對面的作品，是這次JAGDA新人獎得主岡崎智弘。

一九八一年出生於神奈川縣的岡崎智弘是新生代的年輕設計師，他於二〇一一年成立設計工作室SWIMMING，致力於以視覺傳達為中心，憑藉印刷品、視頻及展覽等為基礎的文化設計工作。這次獲得新人獎的作品名為「圖像觀測站」。當岡崎智弘創造一個圖像時，他打破了既有的想像，對它進行重新編輯，並探索自身的本質，這種獨特的表達方法讓很多人驚訝。在「圖像觀測站」的展覽中，他將我們熟悉的東西，如香蕉、粟米等作為觀察目標，觀察物體和圖像之間的關係，並把它們不斷deconstruct，將每個細節都放大及探究，最後讓觀眾對「熟悉的事物」有一個全新的面貌與認知，增進人們的思考與想像。

180

「圖像觀測站」

「LIFE」系列海報

戰後活躍至今的大師——永井一正

跟著，我們繞去後面，會看到九十歲設計大師永井一正的得獎作品。

永井一正可算是日本設計界的傳奇，是日本戰後第一代設計師，活了快一個世紀，見證了日本從戰敗、廢墟，到設計輝煌蓬勃的時代。一九四五年，二戰戰敗，他只有十六歲；到了二○一九年，他已經九十歲了；他可說是經歷了一整個從無到有的時代。

永井一正曾說：「二戰結束後，美軍到來。當時，我對那小小的『Lucky Strikes』煙盒包裝或餅乾罐的美感皆感到不知所措。我想：『如果我們要與一個如此優裕的國家作戰，即使在戰爭期間，也能生產出這麼美麗而微小的東西——那戰敗是自然的。』」當我在大學學習日本的平面設計史時，他的說話震撼了我。我們很難想像，戰敗國的人民並非懷著仇恨與恥辱的心態去對待戰勝國，亦非自怨自艾，而是以「崇優」的心態去欣賞美國的設計品質的優越。

或許，這就是日本戰後反彈成功的關鍵所在。美軍的 Lucky Strikes 煙盒包裝是當年非常出色的設計，白底紅圈配 Sans-serif 的粗字體，簡潔而搶眼，散發著優裕的味道；當時它就是那象徵自由與希望的符號。

這次展覽，永井一正所展出的是獲得JAGDA 海報設計獎的作品——「LIFE」系列海報。一九八〇年代後期，他開始自主創作活動，展開以動植物為元素的「LIFE」系列作品。這是為富山縣美術館所創作的海報，他使用盡量簡單而細膩的筆觸，繪畫出動物充滿活力的樣子，希望大家看到這張海報時，會感受到生命的力量。他說：「我所描繪的動物，都有著人類的眼神，因為它們都是與人類對等的存在。」因此，觀眾會發現，他所繪畫的眼睛有別於其他插畫家，有其獨一無二正的風格。「LIFE」系列正是展現永井一正風格與創造力的代表作，作品充滿神秘氣息與禪意，靜謐又富想像力。

神戶新聞社「SINCE 1995」的新聞廣告

關懷社會的報紙設計——
小野惠央與川腰和德

看畢永井一正的作品後，我們走回去
後排的中間位置，看看一份我很喜
愛的作品——神戶新聞社「SINCE
1995」的新聞廣告。

廣告是由年輕的藝術指導小野惠央與
創意指導川腰和德共同創作，並榮
獲這屆 JAGDA 報紙及雜誌廣告設計
獎。神戶新聞社為了紀念一九九五年
的阪神大地震，特別在創刊紀念日
刊登了特集，用二十頁版面去呈現從
一九九五年大地震後，帶來的改變及
各種被創造的事物。他們做這企劃的
目的，是回顧與紀念大地震所帶來的
災難，但不僅是感懷悲痛，而是讓一
點一點的社會建設，化成今後繼續前
進的動力。

「那一天，那一刻，我們經歷的不只

SINCE 1995

有失去。」小野惠央說。從一九九五

年的那天起，日本人一瞬間失去了一

切；但二十三年後，人們憑著其雙手

也創造了很多，改變社會，讓它進步。

版面分為上、下兩半，分別代表現今

及當年地震發生的刹那。版面上方

是二十三年來人們所創造的各種事物

的照片，包括受災者生活重建支援

法、加強學校的耐震力、改善災害派

遣醫療隊等措施。版面下方的黑色部

分，象徵著地震的衝擊，代表失去

的一九九五年。文案寫上「SINCE

1995」及「我們不僅在那天失去了

東西」。上半情緒克制的中性照片，

與下半衝擊力強的黑色方塊，造成強

烈對比。這樣不帶個人情感的版面設

計，構成獨特的氛圍。

可以肯定的是，在這二十三年中，人

們積累了一些改善措施，他們能自豪

地逐一回顧與檢視，並相信能從中取

得走下去的力量。

「可喝的文庫」文學咖啡宣傳海報——田中里

看完報紙的版面設計，我帶大家從海報群中，選取了一張文學咖啡宣傳海報以作點評。

這張由年輕女設計師田中里所設計的海報，並非單獨的作品，它是連繫著整個咖啡產品、包裝設計及宣傳企劃的其中一環。我們從一張海報，順藤摸瓜地講解整個 campaign 的設計。這個「可喝的文庫」文學咖啡以不同的日本作家為基礎，以不同文學的寫作風格與特色，特別選取與調配貼合該書的咖啡。專家以苦味、甜味、尾韻、清爽度與滑順度五方面為指標，調製出不同的咖啡。作家及作品包括：島崎藤村的《若菜集》、太宰治的《人間失格》、夏目漱石的《我是貓》、《三四郎》及《心》，以及森鷗外的《舞姬》。

其中，太宰治的《人間失格》咖啡，以苦澀味呈現文本中的人性懦弱。夏目漱石所撰寫的《心》咖啡，則選用了印尼產的曼特寧咖啡豆加上巴西豆，呼應作品中人性幽微黑暗的風格，也讓它成為六款中味道最為苦澀的。田中里根據不同文學作品的特色，以色彩、字體設計、幾何圖案及花紋等，透過其現代手法，設計了包裝與宣傳海報。不只是設計，而是整個產品企劃也別具心思，非常受文青追捧！

最後，我再引一段龜倉雄策說的話：「日本的平面設計要先達到世界基礎水準，在此之上，才會產生出流著日本人血液的視覺表現。傳統不單單是圖樣或者技術，它應該被提升至精神層面。」以上予各位從事平面設計的同業，共勉。

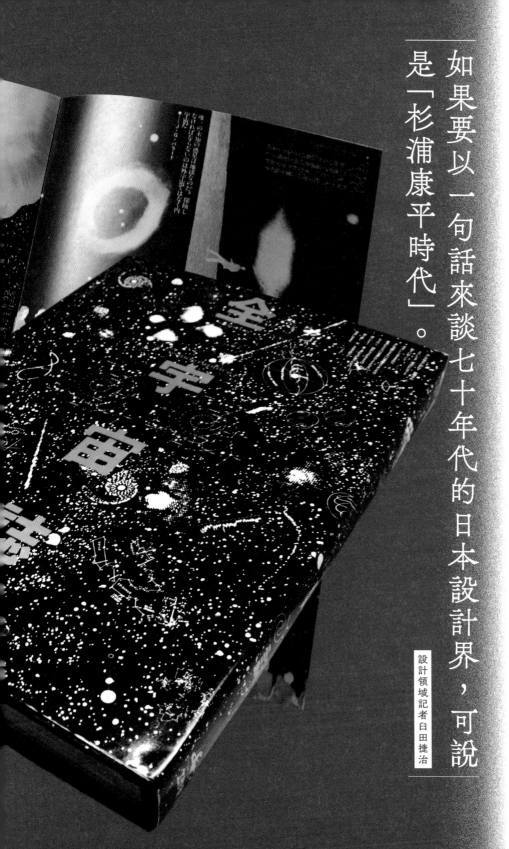

(d)²

杉浦康平

大時代下的設計巨匠

如果要以一句話來談七十年代的日本設計界，可說是「杉浦康平時代」。

設計領域記者臼田捷治

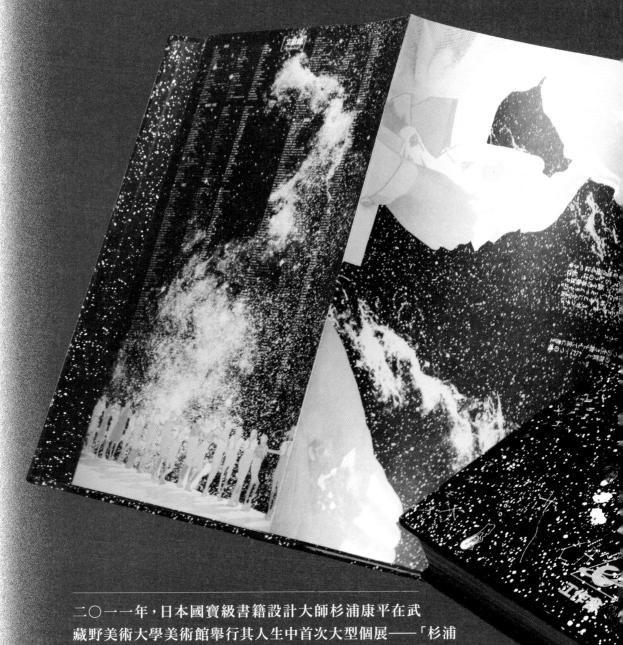

二〇一一年，日本國寶級書籍設計大師杉浦康平在武
藏野美術大學美術館舉行其人生中首次大型個展——「杉浦
康平·脈動之書——設計的手法與哲學特別展」（Vibrant Books:
Methods and Philosophy of Kohei Sugiura's Design）。同時，他亦
在ginza graphic gallery（ggg）舉辦他的另一個展覽——「杉浦康平·マンダ
ラ発光」展覽（Luminous Mandala: Book Designs of Kohei Sugiura）。當年的
十一月，簡直是杉浦之月。

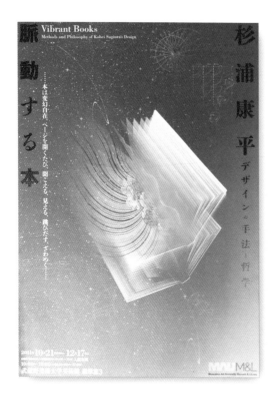

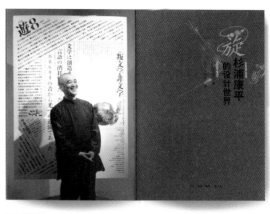

杉浦康平

當時由北京的呂敬人老師帶領導賞，我們參觀了其回顧展及特意為我們準備的講座。雖然杉浦康平因病不能到場演講，但負責翻譯的楊晶老師（她與丈夫李建華先生就是杉浦康平所有中文譯著的譯者）帶著他親撰的講稿，為我們以國語演說；再加上大學的長澤忠德教授及他的三位高徒：鈴木一志先生（在職十二年，由一九七三至一九八五年）、赤崎正一先生（在職二十年，由一九七六至一九九六年）、佐藤篤司先生（在職二十八年，由一九八一至二〇〇九年）為我們預備的討論環節，聽罷實在獲益良多，這也是對杉浦康平這樣偉大的設計家最好的側面描寫，讓我們更了解他，以及在那個日本最輝煌的年代，一代的書籍設計巨匠是如何在那個黃金年代誕生的！

設計講座

武藏野美術大學美術館

長澤忠德

佐藤篤司

鈴木一志

赤崎正一

(d)

本は変幻自在。ページを開くたび、聞こえる、見える、跳びだす、ざわめく……

本は呼吸している！ 本は動きだす！
ゆらぎ・うつろう図像、声を放つ文字、めくるめく構成術…
自在な発想で新たなブックデザインの語法を生みだす杉浦康平。
有能なスタッフの協力をえて創造しつづけた、
半世紀余にわたる活動を一望し、
独創力あふれる着想と多彩な手法の核心に迫る…

◆杉浦康平によるブックデザイン——単行本、新書・選書・文庫、全集、
豪華本、辞書、展覧会カタログ、さらに、アジアへの眼差しの成果である一連の自著など、
初期作から近年にいたるまでの代表作を中心にして、約1000点を展示・構成し、
「脈動する多元的ブックデザインの宇宙」を俯瞰します。
さらに、杉浦氏の造本に重層的に内在する造形手法を、斬新な映像を駆使して
ヴィジュアルに、かつ多面的に掘り下げて紹介します。

◆宇宙空間に匹敵するほどのデザイン世界の創出。「紙の本」の制約を乗りこえる数々の試みは、
今日の「電子本」登場を先願した、先見性に充ちたブックデザインの軌跡ともいえるでしょう。

◆また、造本世界の展示構成、およびデザインコンセプトをひもとく解説は、
氏自らが特別監修者として手掛け、まさに会場全体が
「杉浦ワールド」を顕現する一つの作品となります。

[特別監修]…杉浦康平
[監修]…長澤忠徳[本学デザイン情報学科教授]＋
寺山祐策[本学視覚伝達デザイン学科教授]＋原 研哉[本学基礎デザイン学科教授]

[主催]…武蔵野美術大学 美術館・図書館
[共催]…武蔵野美術大学 造形研究センター、
武蔵野美術大学共同研究「杉浦康平のデザイン」研究グループ
[助成]…公益財団法人 花王芸術・科学財団
[協賛]…株式会社講談社、株式会社角川グループホールディングス
[特別協力]…大日本印刷株式会社、凸版印刷株式会社、EPSON、
株式会社竹尾、中越パルプ工業株式会社
[協力]…杉浦康平プラスアイズ、
武蔵野美術大学 デザイン情報学科研究室、
武蔵野美術大学 視覚伝達デザイン学科研究室、
武蔵野美術大学 基礎デザイン学科研究室

【展覧会レクチャー】
「杉浦康平の脈動するブックデザイン」(仮称)
本展を振り返りながら杉浦氏の
ブックデザインの核心を探っていく…
2011年11月14日[月] 16:30～(予定)
[登壇者]…杉浦康平
長澤忠徳[本学デザイン情報学科教授]
寺山祐策[本学視覚伝達デザイン学科教授]
原 研哉[本学基礎デザイン学科教授]
[会場]…武蔵野美術大学
※その他、杉浦氏によるレクチャーを予定
（詳細は当館ウェブサイトにてご確認ください）

「杉浦ワールド」を展望する「十」のテーマ

一…静寂なる脈動
二…ゆらぎ・うつろう(シリーズとしての本)
三…声を放つ文字
四…脈動する本(エディトリアルの手法)
五…ノイズから生まれる
　　箔・キラキラ本／黒から色を削りだす
六…文字空間をととのえる(レイアウトグリッド)
七…本の地層学
八…一即二即多即一
　　豪華本／写真集／歳時記／辞書・新書・選書
九…ダイアグラム／東京画廊カタログ
十…アジアンデザイン

武蔵野美術大学 美術館・図書館
〒187-8505
東京都小平市小川町1-736
Tel.042-342-6003
http://mauml.musabi.ac.jp/

[交通アクセス]
1 西武国分寺線「鷹の台」駅徒歩 約20分
2 国分寺駅北口より
西武バス「武蔵野美術大学前」下車すぐ
（バス所要時間 約20分）

【関連情報】
「杉浦康平・マンダラ発光」展
会期：2011年12月1日(木)～12月24日(土) 入場無料 [開館時間]11:00～19:00(土曜日は18:00まで) 休館：日曜・祝日
会場：ギンザ・グラフィック・ギャラリー 〒104-0061 中央区銀座7-7-2 DNP銀座ビル Tel.03-3571-5206 www.dnp.co.jp/foundation

「杉浦康平・脈動之書」展覽宣傳單張

「杉浦康平・マンダラ発光」展覧宣傳單張

踏進森羅萬象的書籍宇宙

在「脈動之書——設計的手法與哲學特別展」裡，從杉浦康平半世紀的設計生涯之中，嚴選出超過一千冊各類型的書籍（包括單行本、文庫本、全集、豪華本、辭典及展覽會場刊等）作展示，完完全全表現出他那勢不可擋的設計能量與其革新的實驗精神。這次展覽的主題「脈動之書」，明確指出書本並不只是靜止不動的 physical object，而是富生命、脈搏跳動的生靈；「脈」是血脈，也是氣脈，血氣躍動於書的身體之內，循環不息。

當我踏進這個展覽時，看著一本又一本杉浦康平的作品，單是看書作為一個物體（還未看內文版面設計），就讓人很驚嘆，這些書是怎樣設計出來的呢？我一直在想，他的書籍設計簡直像被施了一種不老的魔法，由六、七十年代，看他的設計是「前瞻」，現在看仍是那麼 contemporary。他為什麼會有那樣的書籍意識、那樣的設計哲學、那樣的實踐手段、那樣的印刷規範？他好像完全理解每一本書的內容一樣，能設計出這麼細膩、前衛、充滿幻想力，又帶著某種系統邏輯思考的書本。我認為這是一種東西方混合思考的結果，既感動，又震懾人心。

193

《真知》雑誌

人間人形時代
稲垣足穂カフェの
開く途端に月が昇
った宇宙論入門

工作舎

(d)

杉浦康平的成長體驗

杉浦康平於一九三二年（昭和七年）在東京出生，五年後爆發「七七盧溝橋事變」。他的小學時代正是日軍發動大東亞戰爭、大舉入侵中國和東南亞的時期。日本戰敗後，進入初中、高中時代，他本身就酷愛音樂，經常到新宿的舊唱片店，選購那些戰後一文不值的「亞洲音樂」唱片，並買回去反覆欣賞。據說，杉浦康平在新宿高中時，語文、數學、物理、美工科等成績非常優秀。及後，他考進了東京藝術大學建築系，並於一九五五年畢業。一九五六年，杉浦康平以【LP JACKET】系列作品獲【日宣美獎】。

從一九六四至一九六七年期間，他曾到當時西德的烏爾姆（Ulm）設計學院任教。一九七〇年，杉浦康平開始從事書籍設計工作，並同時創立了以視覺傳達論、曼陀羅為中心的亞洲圖像、知覺論和音樂論研究。

《疾風迅雷——杉浦康平雜誌設計的半個世紀》

一九八二年，他獲得文化廳藝術選獎
新人獎；同年他亦獲萊比錫「世界最
美的書」金獎；一九九七年獲每日藝
術獎；一九九八年被授予日本國家紫
綬褒章。

《表裏異體》

在講座中，其徒弟鈴木一志說，杉浦
康平是生於「廢墟時代」的人。這些
人在年少時，日本就戰敗了，他們沒
有參與過戰爭，但就經歷戰爭所帶來
的巨變，曾目擊國土變成一片廢墟。
這些年輕人長大以後，不管是當建築
師、設計師、音樂家或藝術家，因為
他們有同樣的戰敗體驗、生活背景，
因此，他們就築起「由我做起、由我
重建」的意識，他們做事好像有永遠
燃燒不盡的熱情，更要重建國土上的
一切。他們的年代沒有建制，沒有要
推倒的既得利益者，沒有任何包袱，
更沒有商業考慮；設計永遠走在領先
的地位，要前衛、絕不保守，即使到
了今天，他們的設計也要走在前端。
另一徒弟赤崎正一也說，事實上，那

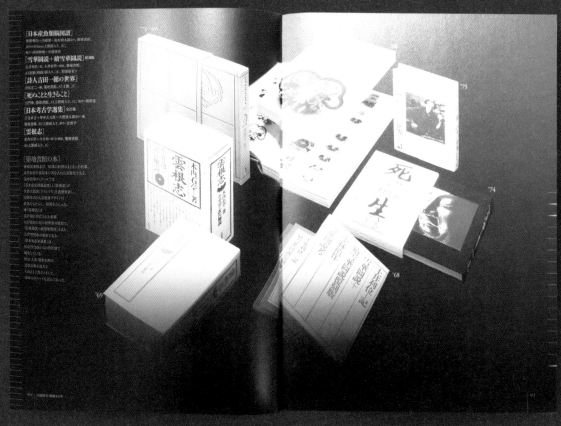

《脈動的書——杉浦康平的設計哲學和手法》

個時代，包括印刷廠、出版社、編輯都非常有熱情，而且都裝備了強勁實力，因此能體現出杉浦康平的設計思想，這是各方面共同努力的成果。

除時代因素外，杉浦康平在西德烏爾姆的教學體驗，深深改變了他的設計思維與態度，可算是他設計路上的轉捩點。他曾提過：「德國的體驗就像是站在德國人為我準備的、擦亮的鏡子面前，我可以清晰看到在異文化映襯下的自我形象。」這經驗既擴闊了他對歐洲的思考，又加深了他的亞洲意識，當時的他體會到：「世界上豈能只有西歐的語法？」這是一種思維方式的突變，使之喚起對亞洲的醒覺。一九七〇年以後，杉浦康平由西方的設計思維轉向以亞洲造型文化為基礎，發展出可與西方匹敵的設計理論，不斷以創新手段衝擊傳統的書籍設計理念，形成其獨樹一幟的語法，尤其是漢字與假名的運用，震驚了整個日本設計界。日本現代設計之父龜

(d)

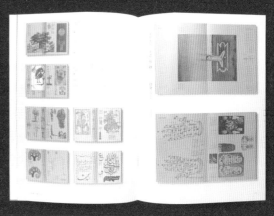

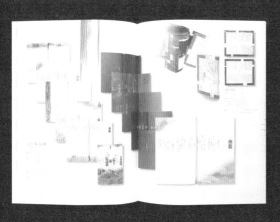

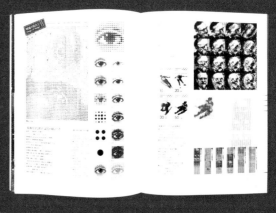

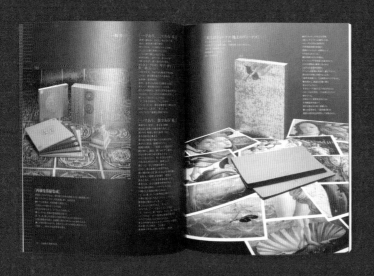

倉雄策曾提到：「杉浦康平出現後，創造了日本文字的全新美感，即便是現在叫我設計，我也設計不來。」這是他對杉浦康平的「豎排之美」的讚賞。當時封面標題多是採用橫書，能設計出這麼美麗的直書體，杉浦康平可說是第一人。

《全宇宙誌》

在杉浦康平設計最意氣風發的七十年代，我們不得不提史詩式巨著，也是我在展覽全場最欣賞的一本書──《全宇宙誌》。

這本書蒐集了當時最新的天文觀與宇宙論，篇幅近四百頁。據說，此書由企劃、編輯加上設計、製作，總共花了七年時間與心血，整個製作之精美簡直是空前絕後。這本書以八個方面分析宇宙：一、宇宙作為時間；二、宇宙作為空間；三、宇宙作為結構；四、宇宙作為電波源；五、宇宙作為現象；六、宇宙作為對象；七、宇宙作為觀念；八、宇宙作為物質。八個相關的主題，互動互補，嘗試解讀同一個宇宙。設計上，杉浦康平以一個漆黑深邃的容器，盛載著無邊際的宇宙，包括論文、資訊、年表、插圖、照片，以及滿天綺羅的星屑星

塵，以全黑紙白字的形式，或光或暗，以平方公分的數學計算宇宙方式編排版面設計，完完全全把主題理念用科學手段融入書籍設計製作中，讓人震撼。

在講座中，翻譯小姐曾解說這書，一個跨頁上可簡單分成四個領域：一、在跨頁的左上方為「天文觀測器械」的介紹；二、在跨頁的右上角為「難得一見的星圖」；三、在跨頁的「地腳」位置，佔著整個書邊空間的，是「宇宙規模表」，分析時間、距離、質量、密度、強度、溫度及能源等；四、在跨頁的右下角，則是「一百五十一個天文學者的小事典」。他借用佛家的意念「一即二即多即一」去解釋這樣的書籍設計：這是一本書，但同時是四本書，是一，也是多，也是一。

另一令人為之驚嘆的設計在書口，將書口向左攤平時會出現仙女座（Andromeda）星雲，而向右攤平時則出現Flamsteed星座圖。一個切口，兩幅圖像，這也是一即二、二即一。讀者能以一雙小手捧著整個浩瀚宇宙，這可謂投注無限創意的一部神級作品。

天文觀測器械

宇宙規模表

難得一見的星圖

天文學者的小事典

仙女座星雲

Flamsteed 星座圖

不只技藝，還有思考

赤崎正一說：「杉浦康平不是要把設計做得更好，而是要把他的思想體現出來。」

展覽與講座過後，我開始明白，或許，我們真正要學習的，不只是書籍設計上的技藝、資料分析等手段；更重要的，是個人修行與思想態度，由此思索自己真正的理想，抓緊它。沒有設計師甘於營營役役虛度光陰，想做好書，就應學習杉浦康平，窮一生之力，努力鑽研。

祖父江慎

風趣搞怪的黑魔法師

書籍設計並不是說明書的內容，而是要傳達用文字
無法傳達的內容。

日本 cozfish 設計工作室創辦人祖父江慎

「敬人書籍設計研究班」是以北京書籍設計大師呂敬人老師
為首所開辦的進修課程。二〇一六年，當我在網上查看課程資料
時，赫然發現，那期被邀擔任國際導師的，竟是日本鼎鼎大名的書籍
設計師祖父江慎先生，看到這名字讓我雙眼發光，二話不說，立即報名。捉
緊機會，讓我有幸短暫受教於其門下。

祖父江慎

● 搞怪多變的老頑童

祖父江慎老師於一九五九年生於日本愛知縣，一九七九年考進著名的多摩美術大學就讀。後來由於對設計師杉浦康平的崇拜及對雜誌設計的嚮往，因此中途退學，在一九八一年加入「工作舍」工作。一九八八年，他離開公司，獨立出來，更於兩年後成立設計工作室 cozfish，並一直經營至今。

祖父江慎可算是日本設計界的老頑童，喜感與戲劇性兼備，可算是「Drama King」，第一天來到學校已搶盡風頭，同學們爭相跟他合照。老師簡直像一顆閃閃耀眼的大明星，留著稀疏的長髮，穿著夏威夷 feel 的花恤衫，面部表情多多，趣怪生動，每條皺紋也在演戲；加上搞鬼的姿勢，收放自如，完全沒有一點尷尬，放得很開！

老師以出色的漫畫書設計而聞名，總是不按常理出牌，設計出極富幽默感的書，帶給讀者無限的快樂，簡直就像是從日劇《重版出來》走出來的人物一樣！(笑) 他的書非常搞鬼有趣，既驚且喜，一看即讓人目眩著迷！

面對失敗，享受糾結

課堂一開始，老師即提出最基本的問題：「書籍設計是什麼？」一般人可能會說書籍設計就是對內容的整理，但是設計師單是整理內容是不足夠的；例如懸疑小說，書籍設計不能告訴讀者犯人是誰，如果把它的內容說出來便沒有意思了。他認為，書籍設計並不是說明書的內容，而是要傳達用文字無法傳達的內容。這些文字沒法傳達的內容，往往通過圖像、數據、計算、觸覺等不同的方式，將信息傳遞給讀者。當讀者發現在書本中能有一個自己從未接觸過的世界的時候，便會感到驚喜與感動。

在他的觀念中，書籍設計並不是把自己腦中原有儲備變成實體這麼簡單，而是要把自己沒有的、對外部的感動所產生的反饋，化成造型設計。他反對做事因循守舊，反問大家：「試想像一下，能做出跟自己想像一樣的東西，這是我們追求的嗎？一本書完全跟自己想像與掌控的那樣，還有意思嗎？」老師強調，設計師不能單一做保險的東西；而要尋求挑戰、突破、改變！

老師語重心長的提醒作為設計師的我們：「在設計的過程中，我們需要尋找意想不到的驚喜，感知意外的趣味；我

老師面部表情多多，趣怪生動，每條皺紋也在演戲。

們需要這種力量。我們應嘗試享受這種『不理解』，我們要跟這種『糾結』做朋友，我們或會覺得『不滿意』；但我們要對這種狀態抱持欣賞、品味的態度。請不要怕出問題、不要搞不好、不要怕障礙頻生。如果怕的話，就不可能成為好的書籍設計師了。就是不要怕，怕就做不好。請大家睜開眼睛，放開雙手，勇敢面對所有意想不到的事情！」

這段說話，簡直就是日劇裡的勵志對白！若設計師能時刻謹記著這智者箴言，在迷失時或能救回一命。

祖父江慎從事書籍設計工作三十年，設計書籍無數。他曾花十一年時間完成其作品集《祖父江慎＋コズフィッシュ》，厚達四百頁，記錄了他多年來的設計與思考。每本書也被注入巧思，賦予其生命，腦海湧現無邊無際肆意的想法，還勇敢地把這些意念一一實踐出來，在外人看來，老師是完全無所畏懼地在做書籍設計實驗。他曾在印刷油墨中加入咖喱粉、醬油與作家的鬍鬚、研發橡膠質感的紙張、構思夜裡能發光的漫畫、在書口印上恐怖圖像、做出錯漏百出的書等等。我們想到的、想不到的、敢做的、不敢做的，他也通通在嘗試，挑戰既有的框框。

《新耳袋》收集了各種靈異故事，全部內文以很細的字型印在封面上。

在設計《櫻桃小丸子》隨筆書的封面時，祖父江慎跟漫畫家商量，請她用雞蛋殼、毛氈與沙子來作畫。

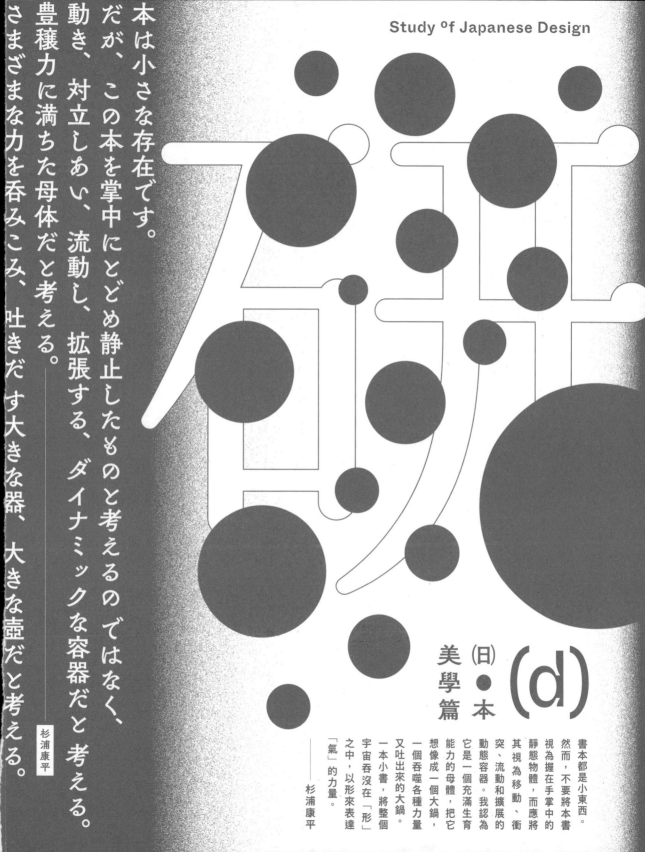

本は小さな存在です。
だが、この本を掌中にとどめ静止したものと考えるのではなく、
動き、対立しあい、流動し、拡張する、ダイナミックな容器だと考える。
豊穣力に満ちた母体だと考える。
さまざまな力を呑みこみ、吐きだす大きな器、大きな壺だと考える。

杉浦康平

美
學
篇

（日）
・本

(d)

書本都是小東西。
然而，不要將本書
視為握在手掌中的
靜態物體，而應將
其視為移動、衝
突、流動和擴展的
動態容器。我認為
它是一個充滿生育
能力的母體，把它
想像成一個大鍋，
一個吞噬各種力量
又吐出來的大鍋。
一本小書，將整個
宇宙吞沒在「形」
之中，以形來表達
「氣」的力量。
——杉浦康平

偷瞄到這裡的您，

證明您對書本結構很好奇；

請保有這份好奇心，

繼續探索充滿未知的閱讀世界！

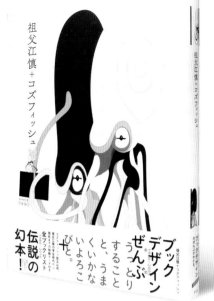

作品集《祖父江慎＋コズフィッシュ》

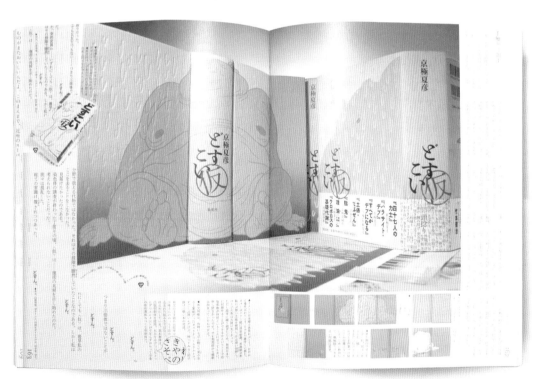

封面相撲手上的汗珠使用了熱加工樹脂特效，讓它有好像膠一樣黏黏凸起的手感。

瘋狂激進的《胞子文學名作選》設計

祖父江慎老師的設計作品簡直就是瘋狂、激進、先鋒的代表！

其中，他與工作室的另一設計師吉岡英德曾共同設計的《胞子文學名作選》可說是瘋狂設計的表表者！此書是一本關於「孢子」的文學傑作選集，收錄了有關各種透過孢子繁殖的植物的小說和詩歌。我們常見的透過孢子繁殖的包括苔蘚、蕨類、蘑菇、黴菌、海藻等，這些常被忽視的自然界生物就藉由今次的結集，讓讀者透過文學的新方式重新感受。這次出版社找來苔蘚研究學者田中美穗小姐擔任此書的主編，負責挑選奇幻兼具感染力的孢子文學，當中更收錄了大文豪太宰治、宮澤賢治等的相關文章，整本書也流露著田中小姐對孢子的迷戀。

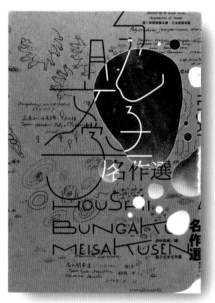

《胞子文學名作選》

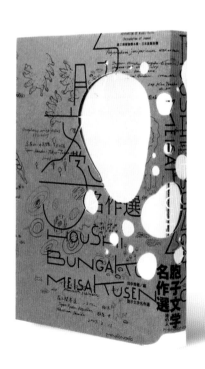

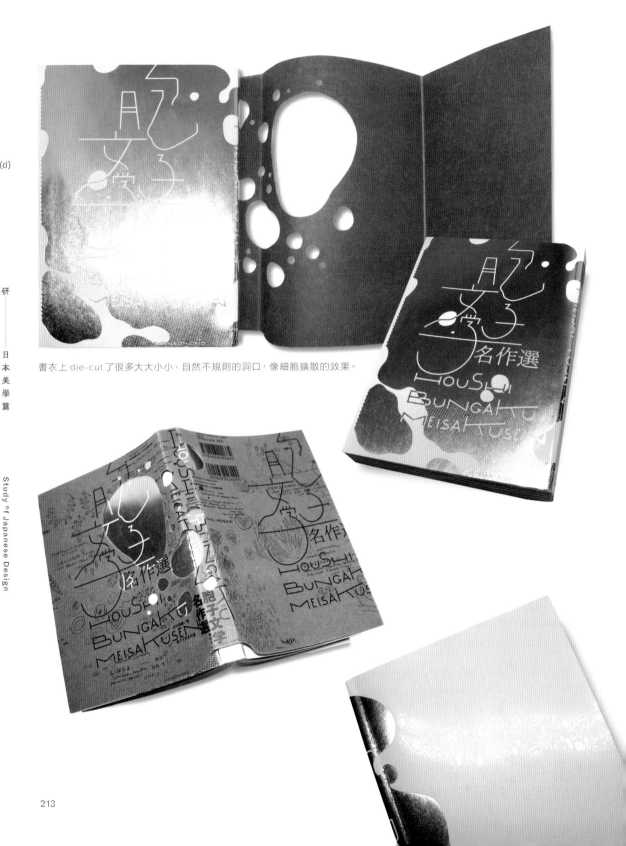

書衣上 die-cut 了很多大大小小、自然不規則的洞口，像細胞擴散的效果。

《胞子文學名作選》是前作《蘑菇文學名作選》的姊妹作，設計的瘋狂前衛程度不相伯仲，前作《蘑菇文學名作選》還獲得了東京字體指導俱樂部（TOKYO TDC）二〇一二年設計競賽的特別賞，其書籍設計的極致程度不言而喻。

這次《胞子文學名作選》也一樣，設計心思十足。書衣與封面的設計已經很吸引耀眼，書衣採用像牛皮紙般的啡色花紋紙，上面印著插畫師松田瑞夫所繪的孢子插圖，很粗糙、手繪、草稿的風格，線條幼幼的、小小的、密集的佈滿書衣，書名「胞子文學」的字體設計則具任意延伸感、幾何設計感。最重要的，是書衣上 die-cut 了很多大大小小、自然不規則的洞口，像細胞擴散的效果。洞內就透出閃閃金光，書衣裡的封面燙了淺色啞金。啡色的書衣，配上局部燙金的內封面，加上 die-cut 打洞，絕配之餘，簡直迷人！

兩位設計師為書內的二十篇精選文章度身設計，不同的主題以不同的設計方式呈現，他們在內文使用多種類型的紙張，並根據篇章而改變設計，度身訂製字體與版面編排，還包括許多孢子的插圖和圖片。一直翻頁，每篇也予人

(d)

不同的驚喜，多種用紙，當中包括牛油紙、報紙紙、色紙、滑滑的光粉紙、做了擊凸效果的灰色紙，嘩！簡直目不暇給！一邊翻，心裡一邊想：「怎麼能這麼厲害！」新穎的設計和各種孢子的亮點散播至書的不同部位，其蠕動浮游感，讓這本書看起來很有趣，讀起來更有趣。

看祖父江慎老師的書，就是感受到自由、任性、無界限！看得人超爽呢！這些巧妙設計讓設計師一再反思書籍設計在這循規蹈矩的出版界能否發揮更大的創意空間！我們真正要學習的，不止那些表面的加工特技、操作技法，而是背後那讓人嘩然的意念與動機！看著老師的書，學習到讓人意想不到的思考法。

每篇用不同的紙張，予人不同的驚喜。

白井敬尚

白井敬尚｜idea 雜誌的編排詩人

活字真美啊！就像人們會覺得花朵很美一樣，我也會覺得活字很美。

白井敬尚恩師清原悅志

《說文見部》

「視」上從示下從目，會目有見天東之意。

「觀也」（說見子）。本惡招看，視天睪睪

西　視　視

引申指觀察，下視其權，不相看待，對待，再而引申指比較比照。

現代中国の書籍設計

呂荷人の仕事

2008年3月1日発行・第56巻
奇籍月1日発行　ISSN 0019-

327 20

international
graphic art and
typography

世界のデザイン誌
誠文堂新光社

現代中国の書籍設計 Book Design in China Today

Typography，個人認為比較精準的中文翻譯是「字體排印學」，
簡單來說就是包含字體、排版、印刷的一門學問。文字排版是由字
體、字號、字距、行距、欄寬等構成的空間佈置。這次介紹的白井
敬尚就是以Typography為創作核心的書籍設計師。

一二年起擔任武藏野美術大學視覺傳計工作外，他還涉獵教育，從二〇社設計雜誌 *idea* 的藝術總監。除設〇〇五至二〇一四年擔任誠文堂新光計等工作。最廣為人知的，是他從二計設計工作，從事書籍設計、編輯設形成事務所，從事書籍設計、編輯設鍊後，他於一九九八年成立白井敬尚縣豐橋市。經歷數間設計公司的磨一九六一年白井敬尚生於日本愛知

上編排文字後所構成的空間造型。井敬尚特別挑選的詞彙，強調了紙頁（Typographic Composition），是白眼界。這次展覽命名為「排版造型」多年來的設計作品，著實令我大開井敬尚　排版造型」展覽，看看他有幸到訪京都 ddd Gallery 參觀「白賞與尊敬的設計師。二〇一九年，我藝術總監的白井敬尚，是我非常欣曾為國際權威性設計雜誌 *idea* 擔任

白井敬尚

京都 ddd Gallery 舉辦的白井敬尚展覽

達設計專業教授。白井敬尚從事平面設計工作四十年，其特色是以字體、排版理論和淵博學識為基礎，理智與詩情兼備，編織出像詩篇般的作品。

展覽詳盡介紹白井敬尚的設計作品、創作理念、網格系統、設計哲學等；分類非常仔細，從A至O順序分成十五個部分，包括白井成立公司前的個人創作、他成立公司後的作品、idea雜誌、一些知名叢書、按客戶與合作單位分類的書本等，呈現超過三百件作品。

其中，我覺得策展最用心且珍貴的，是在作品與作品間穿插展示了一些學習與參考資料。在展示桌上，白井敬尚的設計作品註解字體用黑色，參考資料的註解字體則以紅色標示，使觀眾容易區分。例如他曾設計《書籍與活字》一書，這是德國字體排印師Jan Tschichold晚期代表作的日文版；他就把原著放在旁邊提供參考。這些是設計師多年來的養分，有形或無形、直接或間接地影響著

《書籍與活字》的原著放在旁邊

白井敬尚的設計作品《書籍與活字》日文版

參考資料的註解字體以紅色標示

白井敬尚自己的設計作品註解字體用黑色

創作。這讓觀眾看到設計師的思考脈絡，及其所受的影響與薰陶。這是此次個展的獨特之處，也是策展的力量！

整體展覽甚佳，唯一美中不足的是展示的雜誌與書本作品不能翻閱。始終感受書的五感對觀眾了解設計很重要。若果觀眾帶手套，或一些量產的作品可以給觀眾觸摸、翻頁，就會令這以紙本為主的展覽更為圓滿了。

白井敬尚的設計作品與參考作品穿插擺放

十年磨成 idea 視覺利刃

在擔任藝術總監的十年間，白井敬尚以其獨到的眼光重新詮釋 idea 雜誌，把網格系統發揮得淋漓盡致，讓每期雜誌近乎以藝術品的層次呈現，給讀者驚喜，造就經典。

白井敬尚還記得，他第一期參與 idea 是二〇〇五年二月發行的第三〇九期「設計的解放區」特輯，設計得比較吃力，當時感覺快忙暈了。之後回看，他完全不滿意，覺得像商品圖錄，排版很是生硬。這期以後，總編室賀清德對他說：「雜誌要『雜』，每篇文章需要更多地切換氣圍，不要統一成同一個調性。」一言驚醒夢中人，令他開竅，往後會以更成熟的方式設計。雖說雜誌要「雜」，但雜得來又不亂，是很難的。通常雜誌期刊都用統一格式、統一調性；但 idea 不一樣，白井敬尚會根據不同的內容給每期做專門的網格系統。設計既豐富多樣，又散發出和諧之美，實屬不易。

idea 雜誌三四七期

作為設計師，我一直很喜歡 *idea*，也是白井敬尚所設計的 *idea* 的支持者。我最深刻的有兩期，一是二〇〇八年的第三二七期及二〇一〇年的第三四二期。第三二七期的特輯是「現代中國的書籍設計」，最吸睛的是右書邊的部分，封面、序言、內文三者尺寸層層遞進，讓魚尾樣式重疊，強調其東方感。封面圖片用上呂敬人老師的書藝雕塑作品，散發抽象與藝術感。序言的四頁像中式線裝書一樣，用了薄薄的白廣告紙，紙張向外對摺，魚尾樣式落在對摺的書邊位，非常貼題而有趣。不同的魚尾樣式在後面不同的部分也沿襲了下去，但版面設計則從古代逐漸變得近現代、當代。而第三四二期的特集則為「橫尾忠則一九六X∷六〇─七〇年代平面設計選集」，封面已經非常吸引，用了一張橫尾忠則伸手拍著牆，回頭眼睛凝視著鏡頭的照片，疊在照片上重複了多個橫尾忠則招牌的「伸舌露齒笑」插圖，非常異色，滿滿的幽默感！打

idea 雜誌三二七期

idea 雜誌三四二期

開書，前面數頁的氣氛營造也是一絕，有一張黑色小紙做目錄，背面是熒光桃紅色，之後來一張有橫尾忠則簽名的牛油紙，牛油紙下是主角迷一般的凝視眼神，整體設計把橫尾忠則的激情與異色精神發揮得淋漓盡致。

借總編室賀清德的話來評價白井敬尚：「在特殊空間中，白井敬尚先生會讓編輯和作者的交織更加融洽，他不會讓內容只是簡單的表達，也不會讓設計只是純粹的解決方式，而是讓設計與內容融為一體。」他更盛讚：「是白井敬尚先生讓 idea 閃耀著光芒！」

為己所活用的網格系統

網格系統是為了整理文本內容而製作的參考線，把文字、照片、插圖、資訊圖表等合理且美觀地進行佈置，是收納資訊的一套系統。

白井敬尚所奉行的不是一套死板、盲目跟從規則的網格系統，他所提倡的是為自己目的而活用的參考基準，既靈活，又富彈性。他曾解釋：「的確，如果不靈活使用網格系統，就會被格式束縛，會有傾向導致所有設計都變得均勻、單調。我在開始設計的時候，就很想做瑞士風格那種精密的設計，也曾思考過他們使用網格的方法論，但在當時，我把這些制約過分地當做絕對制約，往往導致自己動彈不得。後來，在某個時候我才意識到，這些其實只不過是一種參考基準。這樣一來，我就想到，透過重新審視這些結構，就可以從制約中解放出來。理解到網格系統的本質，能自由自在地對其進行操縱後，就覺得沒有比這個系統更方便、更可靠的了。」每本書的內容材料也不一樣，設計師要不斷用心地調整去找出最適合這本書的網格系統，為己所用。而非反過來被網格系統規限與束縛，本末倒置。

《排版造型　白井敬尚 ── 從國際風格到古典樣式再到 *idea*》

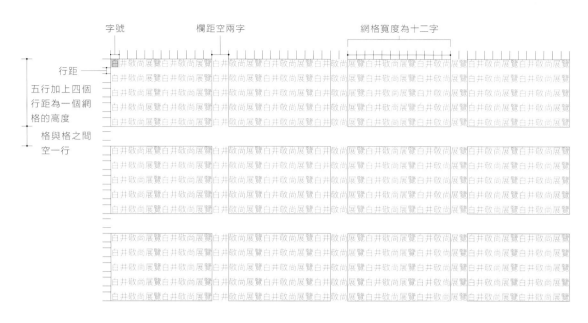

字號　欄距空兩字　網格寬度為十二字

行距
五行加上四個
行距為一個網
格的高度
格與格之間
空一行

而白井敬尚自己又是怎樣運用網格的呢？首先，他會決定貫穿全書的正文字號，設置好大致的欄寬（Column Width），然後依此設計出適當的行距。

例如上下五行、左右十二個字形成一格，格與格之間的空間是兩字；推而廣之，整頁就包含左右四格、上下九格的狀態。決定好正文的字號、行距、欄寬、格子後，要嘗試加進其他文字樣式，包括標題、副標題、圖註等。網格上存在不同的字號與行距，要與正文作整合，系統就要相應地更複雜。之後就要把文字與圖片放進網格內試驗與實踐。口講是沒用的，實際操作才是重點。

實戰時，即使運用同樣的網格，根據內容與用途的不同，設計也會不同。當網格一致，能讓全書整體保持統一感的同時，又要讓版面展現變化。最後，他認為沒必要把所有元素都與網格對齊，網格只不過是方便的參考線。

整頁是左右四格、上下九格

花田佳明編『老建築家の歩んだ道 松村正恒著作集』鹿島出版会 2018

YOSHIAKI HANADA (ed.), *The Selected Writings of Masatsune Matsumura —Life-long Footprints of a Modernist Architect— Kajima Institute Publishing Co. Ltd., 2018*

他說：「一定要走到極端，再退回來，不要不敢，要先學會規範，再去學破除規範。」這是我們常說的「Making and Breaking the Grid」，先建立規則，若然排出來的某些地方太悶，我們就想辦法破一下，讓版面設計更活潑！

透過展覽裡的設計作品、參考資料、詳盡註解，我們得以進入其繁華視覺背後的世界，深入了解他在書籍設計方面的思考、研究與實踐，實在獲益良多，滿載而歸。

白井敬尚所用的網格系統

松田行正

多重影分身的雜學家

書籍設計者必須在充分了解內容後，用設計力，將內容貼切的表現出來。對設計者而言，這是受委託的工作，此時要忠於所託，而不是展現自己的特色的時候；但是現今仍有許多設計者做自己想要做的形式，卻和書的內容沒有關係。

日本書籍裝幀家松田行正

二十世紀六十年代，可說是日本學運最火紅的時代；
同時亦是後來成為書籍裝幀家的松田行正開始接觸設
計的起點。由於戰後的日本經濟迅速發展，各種後遺問題
在二十年後開始逐步浮現；學費飆升、社會不公、貧富懸殊、價
值喪失等，讓大學生極之失望與憤怒，因而發起第二次「反安保鬥
爭」。為了抵制大學加費及要求院校積極民主化等，各大學開始出現武力
鬥爭。及後學園紛爭蔓延，席捲全國。最嚴峻時期，東京都內有多達五十五
所大學遭到封鎖。

文藝氣息薰陶，自學成設計師

當時松田行正所就讀的中央大學法學部，就是被封鎖的大學之一。由於校園被封鎖，加上他對法律課程完全不感興趣，因此經常往高中友人就讀的東京藝術大學裡跑。松田行正開始深受藝術大學的文藝氣息薰陶，並經常與藝術人士來往。他也在中央大學組織藝術社團、擔任戲劇美指、創作概念藝術、寫作詩歌及印製詩集等，並沉浸在文青的理想國度裡。

畢業後，松田行正並沒當上律師，而是繼續自學設計。那時雜誌出版業蓬勃，他深受編輯松岡正剛及書籍設計師杉浦康平所製作的《遊》、《銀花》及 SD 等雜誌的影響，對編輯設計（Editorial Design）很是著迷。為了進一步掌握設計的竅門，於是他白天工作，晚上參考前輩的作品學習，幾年下來，終於打下了成為編輯設計師的基礎。

松田行正

牛若丸出版社出版的書

(d)

成立戰神般的出版社——牛若丸

在一九八〇年代中期，松田行正開始嶄露頭角，不但成立了自己的設計工作室，還開始經營牛若丸出版社。以日本平安時代的傳奇英雄源義經的乳名「牛若丸」來命名他的出版社，目的是借用戰神的「精準」及「速度」兩大特點，作為公司出版的訓誡；旨在做出「在書櫃或桌上都具有存在意義及具有說話形式的書籍設計」。

綜觀日本裝幀界，松田行正先生的確是一個學識淵博、才華洋溢的雜學家；不但是頂尖的書籍設計師，還身兼作家、編輯、出版人於一身，能把獨特的主題構想，由內至外完美地呈現。他的著作更涉獵電影、符號學、色彩學、歷史、地理及思想等多方面的題材，研學範圍非常廣泛。二〇一一年，日本殿堂級設計雜誌 *idea*，特別製作「松田行正專輯」，回顧其二十多年的作品。

零──世界記號大全
日本平面設計師松田行正蒐羅的121座奇妙的符號宇宙

易卦、靈數學、鍊金術、烏托邦語、
馬雅文字、十字記號、鳴叫音節、
忍者護身符、單字母替代暗號、
臉部表情記號、拉邦舞譜記號⋯⋯

建築設計	顏忠賢 聶永真
廣告創意	李欣頻 魏瑛娟
符號學	安郁茜 韓良露
雜學與文化研究	辜振豐 錢亞東 盧郁佳

聯合推薦

我買過松田行正的幾本出色作品，其中讓我感到最驚喜有趣的是《ZERRO 零：世界記號大全》。台版是一部精緻的硬皮小書，全書連書口也被塗上滿滿的黃色，搶眼非常！這是松田行正從世界各處文獻紀錄所搜集回來的一百二十一種記號、暗號、符號、密碼、圖案及文字等，帶領讀者走進偉大的符號世界，探索鮮為人知的人類文明。書名中的「ZERRO」有兩個「R」，意思是從「零」（ZERO）出發，逐漸偏離（ERR/ ERROR）溝通和文法的秩序，形成這些符號譜系。我每翻一頁，都驚嘆著人類為什麼能創製出這麼多複雜而有趣的符號，當中有武則天新創的文字、共濟會的暗號、摩斯密碼、鍊金術的記號等，匯集成這本不可思議的大全。

書籍設計方面也充分表現了松田行正的巧思與想像力，他像推理小說偵探一樣，在每處秘密地設下暗號。在書的後記裡，他才把謎底逐一揭開。書衣上被挖了九個圓形小孔，這些小孔是凡爾納的小說《桑道夫伯爵》裡的桑道夫伯爵用來解讀暗號的模型紙。而小孔的排列方式則來自杜象的《新娘，甚至被光棍們剝光了衣服》（通稱《大玻璃》）中的「九個射擊的痕跡」。當讀者把書衣

書衣上被挖了九個圓形小孔，原封不動時，會顯示「ZERRO 松田行正」。

若把書衣順時針轉九十度，就會看到「ZARRATHUS」。

再轉九十度會出現「TRRASIGNE」

再轉九十度則會顯現「ASINTOERR」

蓋在封面上的燙白文字，原封不動時，會顯示「ZERRO 松田行正」。若把書衣順時針轉九十度，就會看到「ZARRATHUS」；再轉九十度會出現「TRRASIGNE」；再轉九十度則會顯現「ASINTOERR」。這三十六個字母去掉作者名，就會變成 ZERRO、ZARRATHUSTRRA、SIGNE、A SIN TO ERR。

除了 ZERO 外，其他三組詞是什麼意思呢？

首先，ZARRATHUSTRRA 減掉兩個 R，為 ZARATHUSTRA，是瑣羅亞斯德的德文，瑣羅亞斯德是波斯瑣羅亞斯德教的創始人。該教建基於善惡、光暗的二元論，信奉至高善神 Ahura Mazda。Ahura 是神，Mazda 是智慧的意思。第二，SIGNE 在法文裡解作「記號」。第三，A SIN TO ERR 是「犯錯之罪」的意思。

而再減掉 R，變成 ASINTOER，是二戰時德國

文字網絡 Forest of Character

主要語集的系統

書衣背面是文字網絡資訊圖表

共產黨員克勞森所創的暗號系統，以0至7替換 ASINTOER 這八個字母，非常複雜。

封面字體，也是經過松田先生仔細研究後才選上的。這五組詞實為五種語言：作者名是日文、ZERO 源自意大利文、SIGNE 為法文、A SIN TO ERR 為英文。他因而選了各國的代表字體。松田行正用的是龍文堂明朝體。ZERO 用的是意大利人 Giambattista Bodoni 所設計的 Bodoni 體。ZARATHUSTRA 用的是德國人 Paul Renner 所設計的 Futura 體。SIGNE 用的是法國人 Claude Garamond 設計的 Garamond 體。A SIN TO ERR 用的是英國人 Stanley Morison 設計的 Times New Roman 體。五國語言，配五國字型，堪稱一絕！

從此書的例子可見，松田行正對書籍裝幀的態度嚴謹、思慮周全，能把內容完全反映在設計上。設計過數千冊書籍封面的他年紀雖長，但在其臉書專頁仍看到他不斷地推出新的封面設計，這種孜孜不倦的做書精神真令人敬佩。

研——日本美學篇

Study of Japanese Design

蔦屋書店

Terrible bookstores, with staff who don't know what they're doing, but open at 11 and close at 7 will go bankrupt. It's simple.

Mark Dytham, British Architect in Japan

二〇一八年，我曾應邀參與香港設計中心所辦的日本交流計劃前往東京進行設計考察。行程讓我最期待的一站，就是拜訪設計「世界最美書店」的建築師——Mark Dytham。

三棟建築的外牆以宏大的 T 字構成

來自英國的建築師 Mark Dytham，
畢業於倫敦皇家藝術學院，從
一九八八年起在日本從事建築工作。
至一九九一年，他與拍檔 Astrid
Klein 於東京成立 Klein Dytham
architecture（KDa）。在日本建築
界屹立超過四分一世紀，KDa 現
已是國際知名的建築設計公司，其
建築特色是善於利用迷人的材質設
計；並曾參與多個大型建築及空間項
目，其客戶包括 Google、Tsutaya、
Sony、Nike 及 Uniqlo 等。其中，
他們替 TSUTAYA 集團設計的「代
官山蔦屋書店」，開幕不久即獲美國
Flavorwire 網站評選為「全球最美的
二十家書店」之一，一鳴驚人。

這次，Mark 帶我們一邊漫步於書店
與風景之間，一邊把他跟蔦屋合作的
故事，娓娓道來。

蔦屋書店的華麗轉身

TSUTAYA BOOKS 是由增田宗昭於一九八三年創辦的影音書店，初期主要經營影音租賃，及後逐漸增加書籍販售，定位為「透過書籍、電影及音樂，給年輕人帶來全新的生活選擇」。三十多年後的今天，它已發展成日本書店業巨頭，擁有超過一千四百間連鎖式影音書店。

二〇一〇年，Mark 剛認識增田宗昭社長，社長告訴他：「影音業已經步入黃昏，我要把業務轉移至書本上。」聽見那刻，Mark 非常驚訝，認為這是一個非常瘋狂的決定，心中對書業的發展空間充滿疑問。但 Mark 續說：「現在回看，社長當時的決定雖則瘋狂，但絕對正確。」

當時，TSUTAYA 就決心開啟嶄新的經營模式，增田宗昭要開首間轉型升級的書店——在代官山打造獻給「白金世代（Premium Age）」的複合式體驗書店。在社長眼中，代官山蔦屋應如同白金世代書房的延伸，不只能一邊看書、一邊喝咖啡，還能享受綠蔭、香氣、清風與陽光，形成獨特且具魅力的空間氛圍，讓顧客享受美好的時光。

我們一眾設計師與 Mark Dytham 交流

(d)

同是二〇一〇年，代官山蔦屋書店的設計競投比賽開始，有多達七十七間建築公司參與競投，KDa便是其中之一。

首先從地理位置談起，Mark比劃著書店的外圍地帶，轉身跟我們說：「代官山是東京都內非常昂貴的地段。」這裡除了擁有高級購物商場及高消費力族群外，不少厲害的建築設計也坐落於此，對面是丹麥、埃及和利比亞大使館，旁邊是普立茲克建築獎得主槙文彥設計的Hillside Terrace。這地緣因素給Mark及其團隊很大壓力，感覺不能輸給周遭的建築群。

經過多番琢磨，Mark與團隊想到兩大設計賣點，讓他們突圍而出。

第一，Mark想到一個非常簡單、直接、兼容易理解的設計元素──T。T代表了TSUTAYA，是具品牌指標性的符號。三棟書店建築，從外到內，均由大大小小的T字組成。三棟建築的外牆以宏大的T字構成。再靠近看，大T還以細緻的白色T字玻璃混凝磚編織而成，含蓄而高雅。室內空間設計也配合了T字構想，書架設計成隱藏版的

(d)

MAGAZINE STREET

Starbucks　日本文化　體育　旅行　設計建築　畫廊　設計建築　哲學宗教　商業　自然歷史　文學　汽車　美術攝影時尚　食物生活　文具

1　2　3　1F

T字。Mark重申：「"T" is the branding. It is branding a building without branding. It's really relax. You don't really notice the "T"s. You do and you don't.」這似有還無的 T，滿滿而低調地陪在顧客身邊，讓人忘不了 TSUTAYA。

第二，想要「創新」，就必須「Break the Rule」，盡地一鋪，設計自己認為對客戶有利的攻動。「It's always a good idea to ignore the design brief in the competition.」Mark笑稱。本來design brief要求設計一整間大書店；另外，也想要書籍、唱片及電影各自佔據獨立的部分。但這兩項指引也被Mark打破了。

原本一大棟建築的構思，變成現在三座各兩層的獨立建築，彼此以二樓空橋相連。最初想書籍、唱片及電影分家的想法，變成現在比較融合的做法。三棟建築的地下均為書店，中間間著有Starbucks cafe及絕版雜誌／圖書借閱區.；一座二樓為電影與音樂區，二座二樓為高級餐廳，三座二樓為Share Lounge。Mark強調：「Another thing we did is we push all the way through the three buildings, the magazine street in it.」橫跨三個館的「雜誌街（Magazine Street）」是另一大特色，它不只串連起三棟建築的室內外，還是隱性的書籍分類標識。因為雜誌

Share Lounge

Share Lounge

Anjin 休憩餐飲空間

兒童

¥

漫畫

電影
音樂

1

2

3

2F

● 傳統書店不敗在書，敗在經營

除了解構蔦屋書店的設計特色之外，Mark 還替我們分析為何有些傳統（連鎖）書店會輸得一敗塗地。他清楚指出，傳統書店（如美國 Borders）的失敗原因有三：一是選書、二是人、三是時間。

首先，傳統書店的入書制度過度僵化，盲目信任經銷商（Distributor），任由擺佈，他們說入什麼就什麼，有什麼新書就直接運過來，根本沒有考慮書店的定位與讀者的喜

街上的雜誌，是依隨書籍分類而陳設的。當讀者找到他們喜歡的雜誌時，他們喜歡的書就在附近，例如汽車雜誌旁邊就是關於汽車的書籍；時尚雜誌旁的就是時裝書專區，不怕走太遠也不怕迷路，這是最 user-friendly 的路標。雜誌街上的雜誌每月也在變化，新的刊物總吸引著讀者，帶動人流，把兩區互動互補起來。

就這樣，KDa 憑著創新破格的設計勇破三關，闖進十強，再躋身三甲，不但贏得社長的青睞，最後還脫穎而出奪得建築設計權。經歷一年半的設計規劃，以及十個月的建造期，代官山蔦屋書店終於在二〇一二年建成。

惡。大家按照老舊的制度把工作輕鬆的完成，經銷商減輕自家庫存，書店有大量不用預付的書，一舉兩得，暢銷與否變得其次。[That was great! Large bookstore, loads of books, but nobody wants the books.] Mark 笑說。這讓我回想起，香港 Page One 倒閉之前也是這樣的境況，大量沒人想要的書在店內堆積如山，何其諷刺。

第二，傳統連鎖書店的大部分店員都是兼職，他們對書籍一無所知。書店店員理應對各類書本及作家有所認識，顧客可以詢問有關圖書的資訊。但在出版業不景氣的情況下，連鎖書店聘請大量廉價兼職，又缺乏訓練，導致他們對書、書店、作家等都一問三不知，解答不了顧客疑難之外，更談不上能推薦好書，更遑論與讀者建立關係。最後，當然留不住消費者的心。

第三，書店通常在早上十一點開門、晚上七點關門，這麼短的營業時間，更讓生意雪上加霜。Mark 說的這種營業時間當然不可能在香港出現，但如果現在還是這樣，就真是匪夷所思，非但沒跟上社會的步伐，也不 user-friendly。人們辦公時間怎能到書店買書呢？[11-7] 可能在歐美還會發生，但亞洲城市真的不太可能，只會讓生意更少。

Mark 總結書店的死因：[So we have a selection we don't like. We have staff who don't know what's going on. And we have a short period of opening time.] 若三料全中，那死不足惜。

地下座與座之間連接的通道

● 不只賣書，更賣內容

分析死因後，Mark 當然要分享一下 TSUTAYA 轉型的成功秘訣。他開門見山的說：「What we are doing here is very very different from a normal bookstore does.」

TSUTAYA 的致勝關鍵，在於打破一般書店的銷售模式，他們不只賣書，賣的更是「內容」，是書裡內容延伸出來的商品及服務。Mark 表明：「It's quite interesting branding. We are not looking for fashionable thing, we are looking at content.」譬如當讀者在旅遊雜誌區瀏覽，想深入了解更多，旁邊就是旅遊書籍區，再旁邊有旅行用品出售，再轉個彎更有 T-Travel 旅行社，讓顧客即時預訂旅遊行程。這就是蔦屋的經營模式，把紙上的內容，延伸至實體銷售的產品，更進一步提供服務。

又例如我在烹飪書籍區買了一本關於煮食器具的書給朋友，旁邊就販售著書內的陶瓷鍋，附近也放著其他廚具、調味料及相關食品等；務求讓顧客立刻身體力行，即買即煮。「The products are changing every two weeks. Every time you come back, there is different display. It is very important to keep the high energy.」Mark 如是說。常常轉換陳列貨品，讓顧客每次回來也不覺悶。

T-Travel 旅行社

這正是販售 lifestyle 的專門店，店長所做的，不只是選書，還是「策劃內容」（Content Curation）的工作。他們從海量的資訊中挑選富價值的內容，再以此為基礎，延伸至商品和服務，並放在這裡讓人選購。他們的工作重點在於如何利用內容為目標客戶創造價值，發掘、篩選、推介的能力至為重要。

代官山蔦屋也不貪心，實行分眾營銷（Segment Marketing），只賣 lifestyle 面向的書籍及產品，如藝術、設計、攝影、時裝、飲食、汽車、旅遊⋯⋯等十二類，其他的一律不賣，只針對具高消費力及富品味的市場。

二樓連接三座的天橋

Mark 高呼，這簡直是百貨公司的再進化（Reinvention of Department Store），呼籲其他面臨倒閉的百貨公司應向他們好好學習。

二樓音樂區域

● 個性化「社交銷售」（Social Retail）

之前說過，短而不便利的營業時間，以及無知的店員是書店的兩大死因。對症下藥，代官山蔦屋不但延長營業時間，還實行「專業生活顧問」（Concierge）制度。

代官山蔦屋當年的營業時間是早上七點至凌晨兩點，共十九小時，是平常書店的兩倍。這也明顯參考了誠品書店的做法。而這絕對是對書蟲、遊客的一大喜訊，也是很多人晚上的好去處。

東京大部分商場、景點、遊樂設施在九、十點就已關門，晚上想靜靜地看書、聽音樂、喝咖啡，此處確是不二之選。作為遊客，我當然多次在這裡尋寶至夜深！

另一焦點則落在其 concierge 制度，店裡聘請了三十位專業生活顧問，負責這十二個區域，每個顧問也擁有各自界別裡最深厚的知識及經驗。當中有些人是文學評論家、美食家、旅遊達人及作家等，他們負責每個區域的行銷及經營，包括選書、選商品、舉辦活動、陳列佈置及解答客人的疑難等。然而，他們重中之重的工作——是與客人建立個人關係。

舉例說，有客人對汽車很有興趣，到汽車書籍區想找某類車的書，concierge 會主動幫助客人：互相認識、了解喜好、推薦書本、交換名片、保持聯繫。

經過溝通，concierge 會充分了解客戶擁有的車款、喜愛的顏色、家人的數量及消費能力等。Mark 強調其獨特性：「A specific customer begins to build a relationship with only that concierge, not the whole store.」當客戶與顧問建立個人關係後，日後有什麼車展、優惠，也會預先通知特定客戶。相對地，客戶也會優先光顧 concierge。

這被 Mark 稱為「社交銷售」，賣的是「個性化關係」及「生活體驗」。這當然是極其困難的事，亦要花許多心力與時間；但此服務能開拓高端客戶的市場，

二樓電影區域

正是蔦屋的過人之處。Mark 不諱言：「There are books, magazines, products, services. And services where you make the most money.」書店利潤不跌反升的原因，顯而易見。

T-POINT 是一種共通的會員積分卡，在全國擁有超過六千七百萬會員。

● 掌握個人消費模式的大數據（Big Data）

從影音租賃起家的 TSUTAYA，多年來建立起一套極為完備的會員卡制度——T-POINT 積分卡。

T-POINT 是一種共通的會員積分卡，在全國擁有超過六千七百萬會員，是領先全球的先進系統。在日本各地商店，只要看見這「藍底黃T」的方形標誌，都可以使用 T-POINT 卡。

其使用範圍非常廣泛，不但能在 TSUTAYA 租借影音，還推廣至其他商戶，包括便利店 FamilyMart、咖啡店 Starbucks、烤肉店牛角、電訊商 SoftBank、網路商 Yahoo 等，皆可儲點。它會根據消費金額累計相應積分，積分便能在某些商店再消費。

TSUTAYA 就以 T-POINT 系統把數千萬人的大數據收集起來。他們對會員們

吃什麼、穿什麼、買什麼，一切都瞭如指掌。

TSUTAYA能根據每個人的喜好、消費模式、個人行為進行分析，從而度身訂做適合市場的書籍、產品與服務。

TSUTAYA將最龐大的數據分析結合書店營銷，緊貼市場動態。「It's a brand new experience. They're going to help you discover what you want. It helps you navigate culture.」Mark驚嘆道。

數字證明，蔦屋近十年的改革之路正確。在全球書市慘淡的陰霾下，TSUTAYA集團的營收不跌反升，在二〇一六年的營收較二〇一五年增加三十一億日圓，逆勢增長。它更超越其他大型書店，躍居日本最大連鎖書店。下一個目標是在日本國內開一百間像代官山這樣的轉型店;;此外，亦已落戶大陸與台灣。

「蔦屋書店」四字成為現今世代成功書店的代名詞，具非凡的爆發力，用創意撼動人心。

二樓電影區域

二樓 Share Lounge

Mark Dytham 與我合照

「編輯創作設計」書架

性格改變命運　品味決定高度

聶永真

大學時代，具藝術天分的聶永真唸的是商業設計，是班上少數圖、文創作能力兼備的設計學生。從大二起，他已嶄露頭角，替誠品寫文案；畢業後，他本想去廣告公司當 copywriter，可是人算不如天算，他因一份畢業作品，打亂了人生的規劃，改變了所要走的路。

大四畢業前夕，所有學生也埋首製作畢業作品及展覽，永真亦不例外。當時其他同學一股腦兒跟著潮流走，決定自己編寫、設計；永真則逆向而行，選做多媒體設計圖文書《永真急制》，作為畢業作品。一來他很清楚自己喜歡不同紙材的質感；二來他知道自己做平面的專案又快又好，想做出一本能展現其文字與設計功力的書。

最後，《永真急制》不但讓他順利畢業，其後還正式發表。作品在書店曝光後，永真的才華被看上，不同的出版社與唱片公司紛紛找上門邀他合作。

《永真急制》一書，是為他開啟這扇設計大門的鑰匙，讓他從此踏上追尋無盡的創意與夢想的康莊大道。

《永真急制》一鳴驚人後，當時二十五歲的永真從此受到各方賞識與邀約，開始成為 freelance designer，其後更成立工作室。這些年來，由他設計的唱片與書籍，所展現的是當代的流行觸覺、新鮮度和輕盈感。經過長年的經驗累積，他現在的設計已進化至更洗練、更內斂。如把永真昔日的設計與近期的作品相比，我們或多或少也能感覺到他的設計語言正在轉變。

永真說：「這是心理上的轉變。」當他還是新人的時候，自然希望自己給人注視，但就是由於急於表現自己，因此設計也往往比較「多」。最後他真的被看見，甚至被追捧了。經過一段時間的磨鍊，當他慢慢儲到一群穩定的客戶時，他的心裡也漸漸長成一種踏實的感覺，這種「踏實感」讓他在設計上可以更自信、更勇於發揮，做自己認為「對」的設計。其實這才真正進入設計本身去鑽研的時候，他裝備了足夠的能力，分析每份設計的風格方向及細節處理等，把那些多餘的元素丟掉，去蕪存菁。

從這些年封面上的字體設計，也能看到其心態上的變化。「以前我還蠻常設計標題美術字的，無論是書或是唱片，特別是唱片會做得比較多。因為每位歌手都得被賦予某種個性吧！其實純粹打字也會很好看呢！但是除了好看以外，好像少了一點點味道，所以我還是會將字體重新描繪一下。近年，我還是會做這件事情，但會讓它那個設計的感覺少一點點。若果不小心過多了，看起來就會有過於設計的感覺，所

以還是會小心翼翼的處理，不會讓這件事情發生。」
近年永真謹慎處理標題字體設計，以讓整體作品更
獨特耐看。

能做出更「對」、更「收斂」的設計，並非一朝一
夕的事。永真的例子告訴我們，要以「口碑」建立
「話語權」，設計師才能走出自我。永真認真地說：
「那陣子就已經掌握某種話語權了。無論我丟出什麼
樣的東西，大家都會買單，所以就更敢出我覺得
對的設計。以前我不敢是因為不安心，怕客戶會拒
絕。我們太擔心這樣的眼光了。」這段話必定讓每
一位設計師感到共鳴，簡直是我們的心聲。直到永
真替「金馬五十」設計極簡而有力的主視覺，或是
近期的書籍作品，他已沒有太在意客戶或觀眾的目
光，勇於嘗試自己認為最好的設計。

「老子就喜歡用簡單的不行嗎?!」他語氣淡然又不
失霸氣的道。當然這是已歷練多年的聶永真，才能
作出的美感判斷；同時，他也得到客戶與讀者的認
同，紛紛樂意給他買單。商業設計活動的確非常現
實，而書籍出版亦然。出版社、編輯、作者、設計
師也在這權力遊戲當中爭取主導權，提升自己討價
還價的能力，設計師能否在當中取得較多的議價
力，則要看自己在出版社眼中的地位、欣賞程度，
以及自己的設計能否抓著讀者的心。「的確是有點現

實，如果是一位設計新人所做的設計，我們可能也會覺得非常好看，但是他可能要面對那些客戶與群眾排山倒海而來的不理解，這會對他造成壓力。」

聶永真認同這一現實，亦認為年輕設計師要努力做到被客戶需要，做事方能更自由。「我知道很多設計師新人做得很好，但很多時候遇到的困難就是在於客戶；我當然希望他很快可以掌握到話語權，快點被需要、被認同，更紅一點。」

「很多群眾會因為你是一個知名的設計師，而影響到他們覺得這可能是一個好的設計。」所謂「能力越大，責任越大」，設計師的責任在於以設計教育大眾美之為何物，提升整個社會的品味素質。永真的設計讓我們看見，他正在用行動來實踐。

封面設計不准改的秘密

二○○九年，聶永真曾與王志弘在媒體對談，談及被要求修改設計的話題時，他苦惱的道：「王志弘可以這麼冷酷地拒絕別人，我做不到，這是我最羨慕他的地方。有時候我會想把東西做得很極致、很有我的風格，但有時卻會心軟跟客戶妥協，有時候編輯之上還需面對高層的魔頭角色，會身不由己。所以在我的作品中，自己很喜歡的，其實沒有很多。我覺得成品帶著妥協的意味，就已經不是你的東西了。往後我想我會朝堅定立場的方向前進。」講得出，做得到，這次他直呼：「我已經不可以改好幾年啦！」

在妥協與抗爭之間，爭取雙方最大的共識。但對於掌握了「話語權」與「詮釋權」的聶永真來說，這已不是一個選項了。如果改出來的東西是自己不喜歡的，為什麼要改？永真直截了當的問。

對大部分設計師來說，不論台、港兩地，面對客戶的修改要求，我們只能在這權力遊戲中討價還價，編輯們常來信詢問說：「可能我覺得怎麼樣怎麼樣……」永真還是簡短的回覆：「我覺得不要改。」接著，還會很客氣的補充說：「如果你們覺得不適合或許可以找其他設計師試試看。」這能避免耽誤彼此的時間。「如改完後，它也不是我喜歡的，我不知道繼續完成這本書有什麼意義？因為這已不是設計師覺得最好的狀態了。」

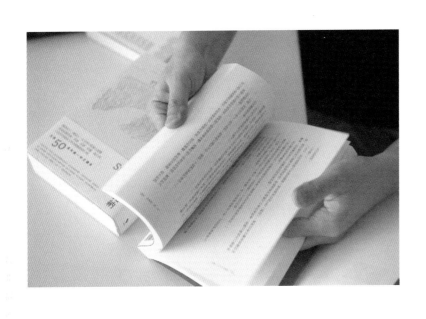

他坦言，這只會面臨兩個結果：一、出版社尊重他的決定，不能改就不改，原設計得以捍衛。二、雖然封面已設計出來，但設計師不肯改，所以編輯只好硬著頭皮找別人再做。

當然，並不是所有出版社也會接受，永真也試過第二個結果。話說他曾替某位填詞人設計一本書的封面，但最終被退稿了。其實他真的很喜歡那設計，並曾在公開演講中展示。「對我來說，這本書的內容有很多關於時間的虛與實的對比，或是一些問題的正反兩面不同觀念的解釋，這個設計是我在看完書後所得的想像。」當他把這封面提給出版社時，編輯回信問：「可以給設計說明或解釋嗎？」當時他翻了一下白眼，因為他通常也不給設計說明的，並只會提一個自己認為最有把握的封面。他就想：「完蛋了！當編輯要求給解釋的時候，代表他覺得不安，所以需要一些具安全感的文字去填補。」當時永真也負責任地說明了設計理念。三天後，編輯還是回了一大篇說不太好，問他能否再試一次。他再想了一天，「我應該沒辦法做得比現在的更好了，那就不如不做。」因為永真的確覺得這樣對彼此而言都是浪費時間，結果出版社另找別人了。這看似可惜，但永真並不介意。

所以說，聶永真不能改的背後，其實已隱藏了那思慮周密的想法，他深信要把最好的提供給客戶，如果第二次不能做得更好，那就不要做了。從某種角度看，這也是負責任與果斷的表現，不要再拉拉扯扯了。而正因為設計師的堅持，是捍衛了不少極致的設計。這也完全體現了聶永真在《Re_沒有代表作》中的話：「客戶付錢是買你的美學判斷與獨當一面、買你的絕對美的詮釋與主觀，而不是請你成為實踐他們貧乏想像那一枚倒楣完稿。」

在台灣做書籍設計其實蠻辛苦的，因為相比唱片或 VI（Visual Identity），設計費真的不高，還要付出極大的努力才能做好。但聶永真還是堅持接部分的書籍設計工作，因為覺得這一塊還是很有趣：「我覺得設計師會來做書，絕對是因為書有很多其他地方做不到的，是好玩的東西。一方面我覺得可能是為了形象，只有在書上才能做出設計師渴望在創作的樣子；另一方面，能夠做書的確是每個設計師在大學時期所抱有的夢想。」

「當然我也很鼓勵新人做這一塊。雖然對我們來說，是覺得 pay 得不高，但對新人而言也是一個 payment 呀！我覺得書是一個很好的平台，書跟唱片最好的地方是我們翻到最後版權頁的時候，是有我們的名字的。在外面，我們做很多 VI 是不會點出名字的，我覺得那個名字很重要。」這可說是出版業對設計師的尊重與肯定，而當一本書的設計受到注目，銷售成績理想，設計師必然受其他出版社的青睞，知名度亦會因而提升。

聶永真認為，即使設計師有一定的知名度，也不能因此而原地踏步，反而要不斷挑戰自己。「每次我看完書名與內容之後，就馬上把『第一時間想到的對

應圖像」從腦中刪掉。因為當我能想到的時候，代表其他人也能想到，所以不能採用。之後我才想其他比較抽象的視覺元素去表達那意境，才用這個去設計封面。」他就是以這樣獨特的思考模式去持續磨鍊自己。

在他還是新人的時期，永真曾經用「順理成章」的手法做設計，後來發現做出來的東西非常普通。那種「普通」，讓他不時檢討並問自己：「作為一個設計師，我完全沒有為自己帶來任何挑戰；而且當我做出這樣的成果，我會覺得客戶其實再找其他設計師，他們也能做出一模一樣的東西，我跟其他人是沒有任何區別。」那是畢業兩三年後的一段時期，他覺得仍未找到自己的獨特性；之後，他慢慢發展出一套手法，強迫自己想出不一樣的意象，這樣才能做出獨有的味道。

「我覺得很多設計師也是這樣子，只是沒有講出來罷了。當你想到某一樣東西，你當然可以拿來用，但你一定估計到其他人也想得到，就是想要迫自己更進一步。」樣子看似很輕鬆的聶永真，其實對設計非常執著與認真，非要迫自己拿最精鍊的東西出來不可。

tag

signature work

yet

Aaron Nieh

8位國際級設計師共同側寫 × 萬字訪談爬梳創作軌跡

26張專輯包裝　　42件書籍設計　　逾35項字型　物件　平面視覺作品收錄

AGI瑞士國際平面設計聯盟————————入選之前與之後
金曲獎最佳專輯包裝獎————————第一次與第二次獲得之間

作為一個設計師，他在台灣，甚或全亞洲，都擁有獨一無二的地位。——後藤哲也，YELLOW PAGES,《IDEA [アイデア]》雜誌。Aaron Nieh能客觀地駕馭自己超凡的才華，使作品不失社會性，如此洗練的設計手法，為讀者／觀眾留下了十足的感受空間，也因此他的作品無論力道多麼強烈，仍令人感到賞心悅目。——佐藤卓，Tokyo。他感性理性兼具的手傳達的是理解的喜悅、真摯的關懷、以及對工作的熱愛，凝聚成友誼的溫暖擁抱，他創造的每一件事物都希望被理解，這就是他設計中最耀眼的創造力。——Erik Brandt, Typografika, Minneapolis。不單純是平面設計師，對文字敏銳的他能結合圖像及語言，創作出獨特視覺，還能把設計應用於社運上，是一位「真」正關注社會的臺灣設計師。——毛灼然，milkxhake, Hong Kong。永真精妙的手法讓影像跟語言相互作用，中英文混用在一起形成新的語彙，他的作品有時就像連通東西文化的橋樑。——Rik Bas Backer, change is good, Paris。他真摯的關懷以及對工作無限的熱忱深讓我感動，身為地球另一端的另一位設計師，這種心情是我進入他作品的途徑，也是他為人與作品的價值。——Jan Wilker, karlssonwilker inc., New York City。我們並不需要等到印刷品看，就已輕可以確定聶永真一定是某個時代中擁有最多詮釋權的平面設計師。——王志弘，Taipei。起名為「沒有代表作」，是永真永遠在期待下一個會是更好的作品。——何見平，Hesign, Berlin

限量盒裝版————————特別收錄
設計作品
實體樣本 9 組
你永遠需要翻閱完整本書，看完整張專輯，才能體驗到完整的設計

每一個需要被理解的聶永真符號　每一次他的名字被標記的理由

二〇〇九
│
二〇一四

作品集

tag　　沒有代表作　聶永真

Damn Useless Art !

ABSENTE

RENDEZ-VOUS AVEC SOPHIE CALLE

Richard
and
his
underground
parking
lot

二十世紀末，不論台、港兩地，每個平面設計學生也被美國平面設計師 David Carson 的瘋狂設計所迷倒，當年的聶永真也不例外。

David Carson 可說是眾多設計師對「後現代主義」（Post-Modernism）的集體回憶，是眾人的偶像。當年炙手可熱的 David Carson，其實開始時並不是從事設計工作的。在聖地牙哥州立大學修讀社會學畢業後，他曾當過幾年中學老師。由於對滑浪的熱愛，讓他先後負責 Surfer 與 Beach Culture 等運動雜誌的設計，之後更擔任音樂雜誌 Ray Gun 的藝術總監，藉著其版面設計帶給讀者視覺衝擊，瘋魔全球。

David Carson 曾說：「I can't work with any kind of guidelines on the computer – the first thing I do is eliminate them.」

「在我讀大學的時候，一向接觸的是非常平穩的瑞士風格設計，而當 David Carson 出現時，我們每個人都發瘋了，覺得超酷的！當時我們的設計教育所灌輸的觀念是為客戶而服務，因此很難像脫韁的野馬一樣任性地做設計。我們看到 David Carson 像不受任何拘束地把東西玩成這樣子，把規則完全打破、拆解，而服務的客戶又是百事可樂、Nike、Levi's 這些酷的品牌，就覺得很瘋狂了！」永真興奮的道。「他設計 Ray Gun 的版面編排非常破碎，但我們依然會看出他的平衡感非常強，這一定是經過非常成熟的訓練後，才能夠做到的！」永真非常欣賞他的設計，即使很多作品已到「無法閱讀」的程度，也無損設計師對他的鍾愛，根本美到不行呀！

當聶永真繼續分析這現象時，突然來個反高潮：「這同時害死了非常多人！」說得一針見血。有些年輕學生根本還未把基本的、完整的版面編排學會，就硬要玩這樣實驗性的排

版，很多人因此學壞了。當這些人畢業時，竟然連一個成熟、完整的版面也做不來。這些孩子們未學懂基本的設計規範，如網格系統、視覺層次、結構、字型選取等，便想未學行、先學走，急著要玩像 Carson 的東西。」這的確是當時很多人的心態。「因為這個東西能第一時間看到的是『酷』，就急著讓人家看到。」這的確是當時很多人的心態。「因為這個東西能第一時間看到的是『酷』，就後來有人把這樣玩 David Carson 的東西，竟用一個非常貶低的字詞就叫做『Photoshop風格』，因為這被用爛了！」聽永真這樣說，讓我感到非常心酸，明明這麼前衛、具前瞻性的後現代設計，被不斷模仿與複製之後，竟淪落到只配作設計軟件的一種效果按鈕。

二〇〇六年，聶永真替搖滾天團五月天設計的《下課後，怪獸家點名！》一書，也處處散發出 David Carson 的味道。「為什麼會這樣做是因為它本來就在談音樂，裡面大量素材都是五月天的自拍照，就是很隨興的東西，所以這本書玩得很開，很好玩！」永真告訴我，原來這本書前後做了五年之久，其中三年空窗期，各自忙完後又再回來繼續。這本三百五十頁的樂團史，細說著五月天成團十年的精彩事跡。牛皮紙封面帶出了搖滾樂的粗獷，再於牛皮紙上隨性地貼上吉他和團員的不規則形狀的貼紙，展現搞怪的趣味。為了表現五月天那道青春而毫不造作的味道，永真嘗試了每一頁不跟 grid，並把大量的手稿、塗鴉插畫、手寫字、生活照、行李條標籤等加入，隨興地編排具節奏兼張力的版面。他更巧妙地運用了 Ray Gun 式紅黃藍三原色，讓整本書充分表現那種音樂感。此書的設計完全突顯出五月天的活潑與叛逆，讓五迷愛不釋手。

在當今「後現代主義」過後的時代，設計似乎又再次回歸「現代主義」的懷抱，永真對此又有什麼看法？「現在偶爾還會看到一些像 David Carson 的設計，但是好看的。我覺得只要這樣美好的東西不要那麼多，那就物以罕為貴。而對現代主義的設計，我覺得它真的很厲害，無論時間過了多久，它還是怎麼看都不會膩呀！」永真評說。

從台灣歌唱選秀節目《超級星光大道》奪冠出道的林宥嘉，以其高辨識度的嗓子及迷幻音樂風格走紅，可算是極具代表性的華語男歌手。一路走來，替其打造形象的聶永真可謂功不可沒，用心的設計從他的專輯，以及音樂小說概念書《我們從未不認識》中可見。聶永真對林宥嘉「寵愛有加」，為他所做的設計可見特別出色，敢於放他在安全與危險之間，突圍而出。數年前，聶永真先憑《感官／世界》拿下金曲獎最佳專輯包裝獎；後以《美妙生活》奪得德國紅點（Red Dot）傳達設計獎。

「我覺得林宥嘉的可塑性很高，所謂的『可塑性』不代表他很新，讓我們可以把他捏成任何樣子；而其實他在《超級星光大道》的比賽裡，已經幫自己定位了。」永真說。在《超級星光大道》的總決賽中，林宥嘉演唱了英國搖滾樂團 Radiohead 的成名作 Creep，宣示他的音樂態度，大獲好評，因此奠定其較 indie 的形象。「我們在做他第一張專輯的時候，已經料可以把他做得更文氣一點；但第一張畢竟要試市場水溫，所以沒辦法玩得太開，還是帶一點安全感。完成第一張，到第二張、第三張之後，他的唱片公司華研覺得比較難掌控林宥嘉的 TA（Target Audience），也不太肯定怎麼樣的味道能吸引觀眾。幸好，負責林宥嘉的企劃人員很有 sense。因此，管理層就完全放手讓企劃與我去琢磨，去找『對』的味道，再做得越來越危險。這或許對一般唱片公司是危險的，但林宥嘉本身又比其他歌手沒有那麼富娛樂性，可以把他塑造得更感性一點，正中目標觀眾的口味。」永真分析其可塑性。

「林宥嘉從沒干涉設計，也沒對拍攝提意見，他很認同我們的做法。當然我們不會把他亂搞，大家也都小心翼翼的去雕琢怎麼樣的路線比較適合他，所以才讓我

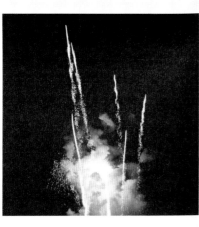

們越來越有信心做他的第三張、第四張專輯，一直到做他的書。我跟企劃人員已經有一定的默契了。」永真非常滿意一路以來協助育成林宥嘉的路線。

曾看過林宥嘉演唱會的觀眾會發覺，他的歌聲能散發一種獨有的魅力，黏著觀眾的耳朵不放。除了他的音底厚實、唱功了得及轉音技巧靈活外；最重要的是，他能把真摯的情感注入音樂中，讓觀眾聽時感動，聽後回甘。而一直以來，永真等人幫他打造的形象與包裝，對年輕觀眾來說，是─沒─得─輸！

音樂與形象上的成功，唱而優則寫，大家很好奇林宥嘉為何會跨足文壇，執筆寫作呢？聶永真替我們解開這個謎。「因為做完《大小說家》專輯後，他覺得不夠過癮，好像可以再玩下去，那就來當小說家。」後來，自轉星球出版社真的找上門，提議林宥嘉跟作家萬金油合寫一本小說。出版企劃的雛形定下後，他們理所當然地找永真來設計，他這次亦肩負起企劃與部分編輯的職責，「結果是我提案說萬金油寫哪一部分，林宥嘉寫哪一部分，然後佔多少比例。」永真說。

經過企劃、編輯及永真的討論，擬定把書分為兩個部分，〈PART A〉以林宥嘉的歌曲為基礎，選出如〈神秘嘉賓〉、〈說謊〉、〈眼色〉等十二首曲目，再由作家萬金油延伸寫出十二篇小說；而林宥嘉則在讀過小說後，再延伸創作出〈PART B〉，以極具個人色彩的文字表現其獨特的想法，有些是延展故事結局，有些則是對角色補充論述。待稿件收齊後，再以視覺結構出發，幫他們重新調配比例。

「在初期，跟他們解釋我們的想法時，書名與結構也同時討論，這樣會比較準確。我建議了十多個書名，再跟他們說哪一個比較可以操作，大家最後選出《我們從未不認識》這個。書分為兩部分：上部叫〈我們從未不認識〉；下部也叫〈我們從未不認識〉，但『從未』被劃掉，以一個『交叉線』符號代表；而林宥嘉在寫〈我們從未不認識〉的部分，則以『平行線』符號表達。」永真解釋結構與視覺符號的關係與理念，說明怎樣做一本以視覺企劃發展出來的書。

跟一般書不同，這是一本設計師主導的書，設計代替編輯，把它結構起來。「這次兩者身份的確有點重疊了，因為內容結構我們先以視覺結構出發，主編端則在文字方面理順文章的次序。這沒大問題，我也跟主編很熟，主編知道一直以來我做林宥嘉的設計做得很純熟順暢，所以她的確開放很多編輯空間讓我來做，因為她也怕抓不準。」書籍設計師就該如永真一樣，想的不單是視覺上的東西，有時還應涉及到企劃和編輯的工作，以比較宏觀的思考，把文字、結構、美學綜合起來，讓作品更完美地呈現。

影像方面，「我們一開始便不想做的太『明星書』，很容易不小心就會導向成寫真書，亦擔心讀者混淆萬金油的角色，加上林宥嘉的文氣特質，不須操作得太商業。」因此永真建議找擅長實驗影像的登曼波擔任攝影工作，想帶出林宥嘉不一樣的味道。「影像方面，我們得抓住非常小心的平衡，不要讓他拍起來就是個單純明星的樣子。我們跟攝影師討論過，要讓他『間接』一點，不要那麼『直接』的；風格則走八十年代的復古味，盡量把林宥嘉的明星感減到最低。其他影像有很多暗示物是跟『媒介』有關的，像鏡子的反射，或是他拿著攝影機之類的。」永真與攝影師不敢怠慢，每個細節也細膩地傳遞著信息。

這次的裝幀設計也別具心思。「剛開始我給的封面就是這張他『遮蔽的臉』的半身照片而已，但宥嘉問可以不要這麼明顯嗎？」其實心裡有潔癖的林宥嘉也會擔心說，如封面不小心臉太大，看起來很『偶像』的感覺，這件事就會很俗氣。永真絕對理解，所以再把影像重新切割與拼貼，組成現在較實驗性的封面視覺。主色調則用了『綠色』，展現了清新感。「從《美妙生活》專輯就有綠色加入，之後演唱會樂迷就揮動綠色螢光棒，所以很多人也記得他的綠色。」而為了讓書能被攤平來讀，裝訂選用特殊螢光綠色線以裸背穿線膠裝，還在裝訂處印上螢光綠，呼應那螢光綠穿線，非常奪目。

透過文字，樂迷能閱讀一個全新的林宥嘉。在預購期間，《我們從未不認識》火速售出兩萬本，還未上市旋即再刷，銷售量驚人。永真不忘推薦，笑道：「其實文字很漂亮、很好看。萬金油寫得很好；林宥嘉更有幾篇寫得好，沒有丟臉。」

PERFECT LIFE
YOGA LIN

我們
從未
不經識

This Is Fiction

ⓑ

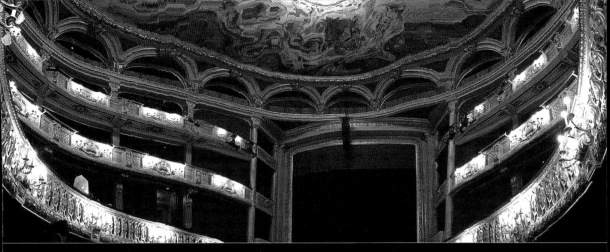

**work with
formosa circus art**

How Long Is Now ?
2017
-
poster
74x52cm

二○一二年，聶永真以其三十五歲之齡成為台灣首位 AGI 會員，當地媒體以「在平面設計界投下一枚震撼彈」形容，其影響之深，無庸置疑。

首先介紹一下何謂 AGI（Alliance Graphique Internationale）國際平面設計聯盟，它是在一九五一年由五位知名的歐洲設計師創立的小圈子設計組織，一九六九年把其總部由法國巴黎移師至瑞士蘇黎世。早期有人稱之為「大師會」，雖然他們的成員很少，但每位皆為其國家、城市最具影響力及代表性的設計人物。在設計界裡，他們被視為一群革新者，甚至教育家。會員通過其作品的發表、展覽、論文等，令全球整個工業得以持續發展。每年輪流在世界各地舉行年會，邀請當時得令的會員進行演講，分享他們的作品及心得，並進行學術交流，從而預視下一年度的潮流大趨勢。從前的會議均是閉門進行，但從二○○九年起，首設「AGI Open」，是給大眾參與的設計講座。

直至多年後的今天，該會在全世界只得數百位會員，可謂結集全球精英，因此被喻為國際平面設計界的殿堂級組織。AGI 的入會門檻很高，每位會員必須經過嚴格篩選，過關斬將才能成為每年為數極少的新會員。新人必須先由三位會員提名，後經其他會員和議，然後再交由十人組成的 AGI 委員會的學術評審通過，方能成為會員。

當問及永真能成為會員的感覺時，他坦率地說：「感覺很爽呀！」

因為獲得這個身份，他才感覺踏實。「因為在 AGI 前，我一直被定位為『明星設計師』，我不知道『明星』是什麼意思，說明星設計師就好像是一個很紅的設計師，但並不一定指那人的設計很棒。我覺得『明星設計師』這五個字非常討厭，那種討厭是因為他看起來就代表一個很紅的設計師而已，這句話令我很生氣，為什麼不直接說這個設計師很厲害，聶永真的東西真的很棒之類的。」因為他在設計上已投入非常多時間與努力，好設計沒有人欣賞，只是被放大虛名。有時報導還會給他冠上「周杰倫御用設計師」的銜頭，他對此亦感到非常厭煩，講到他好像在叨光，靠這些歌手們才變紅一樣。「我會希望人家覺得我做的設計很好，所以才能做到歌手們的唱片。」與他談這段時，我完全感受到他的那種無奈；被這些眼光困擾，並一直在排斥。而我也在心底一直問：「人家到底怎麼看我的呢？」

直至得到 AGI 認同，呼！終於讓永真鬆了一口氣！這是很大的鼓勵，也是最大的榮譽認證。「它代表說，即便被人冠以『明星設計師』之名，當上 AGI 會員就代表了我還是很踏實的在做設計。」永真補充道。AGI 確實對他的影響很大，當他進去看到很多走在時代尖端的大師時，感覺世界就是被他們帶動的。他亦希望，憑自己的力量，能提升市場的品味。他正在努力地把標準再拉高一點，做得更精準一點。

入會後，在二○一三年九月，聶永真首次參加 AGI 的會議。當年 AGI 的年會選在英國倫敦的巴比肯藝術中心（Barbican Centre）舉辦，永真要在只給會員參與的閉門會議上演講，是多麼具分量的門券票價高達五百七十五英鎊，可想而知，這是他人生第二次的英語演說，所以要事前準備了一個多月。他想把全部內容記得滾瓜爛熟，並要練習得非常暢順，要達至講任何一句就可以想出下一句的程度，並避免任何突發的意外，即使緊張也可以接上。「AGI 那氣場實在是太恐怖啦！坐在你前面的是三百多個神仙。當你走上舞台，只有十秒鐘可以調整呼吸，但是調整不好的話，你整個人就亂了，呼，就開始，過了就過了。」永真的演講其實只有十二分鐘，但聽他這麼說已感受到那份巨大的心理壓力。不止是他，其他新會員在演講時也緊張到不行，永真心裡一直替他們捏一把冷汗。

有了這次經驗，「我真的覺得人外有人，天外有天，當你覺得自己好像很厲害的時候，再看看那些神仙，其實世上厲害的人太多啦！我們真的不能夠驕傲。」

聶永真首本作品集《Re_ 沒有代表作》，裡面載有他出色的設計作品之餘，同時刊有他寫的好看文章。這些篇章主要以設計師的角度出發，聊生活聊感覺，不但寫得幽默有趣，還很有感染力，讓當設計師的讀者有深刻的共鳴。

永真從小就對文字很敏感，但真正發掘到這一塊是在大學時期，並開始慢慢的磨鍊。「在大學二年級，那時很年輕吧！當時什麼比賽也去參加，就連文字的也不放過，沒想到當中獲得的比較大的獎其實是有關文字的。」原因跟一般工讀生一樣，為的是要賺一點零用。「我是台中人，但在台北唸書。

<div align="right">Signature work yet to come</div>

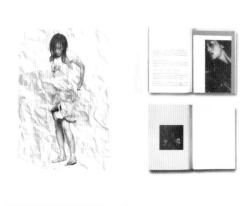
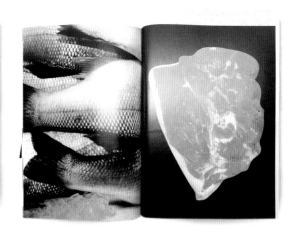

當時我也沒有偉大到說要自己付房租，仍是需要家裡的經濟支持；但可以多賺就多賺，那就可以自己去花，買零食、買衣服之類的。」永真在誠品書店辦的文案比賽贏得第二名，順理成章地擔任他們的特約文案，替其寫了兩年，他的寫作才能也開始被人看到。「的確，對學生來說是一個很大的收益，因為像短短幾句的文字，就有台幣八千塊左右，真的覺得很多很棒，所以當時的誠品是很尊重文人的。」永真讚嘆道。

文案並不易寫，因為這些文字運用了很多象徵性符號去服務目標顧客，鼓勵消費。兩年間，他一邊寫、一邊探討寫作的結構，慢慢訓練出好文筆。不過寫得越久，他越排斥商業的、裝飾性的文字，並漸漸覺得「如果我真的要寫好看的東西，那就得要誠實。」因此慢慢就不再寫了。

直至《Re_沒有代表作》，永真才再一次提起筆，寫起來。「一開始出版社來跟我們討論的時候，就說裡面要放文字，但我非常排斥類似設計說明的那種文章，覺得非常無聊。我告訴出版社說，如果要我講一些對設計的大道理，不會有人想看的，因為看久就麻痺，看到最後就想睡覺了。而且這個世界上可以寫好設計的人非常多，不須要我來做。」他覺得一本書要有趣，就必須要有更像人類的語言。寫設計理念與想法，對他來說，顯得有點造作。「這就說明設計師故意要做出跟讀者的距離感，代表他們是來看大道理的；但我不是這樣子，我寧願寫一些完全出乎意料的東西。」他從設計師的角度，告訴讀者他怎樣觀察這個世界。

對不起
我只想點半杯可樂

non
sense

聶永真雜文集

不妥

這個不夠對，那個有問題
在你我都還有那麼一點清醒的時候
用絕對敏感繼續對生活有點意見 ——— 聶永真

台灣首位錄入AGI國土國際平面設計聯盟
聶永真歷續三年全新雜文集

從外圍開始掃射入裡 直視他人 也直視自己
it doesn't make sense.
已經存在的東西，不必然是最美之選

不妥

繼《Re_ 沒有代表作》之後，《不妥》於二○一三年出版，收錄五十篇雜文，記錄他這幾年在生活上的瑕疵與不完美。「很多時候，我們只看到設計師的作品跟最檯面上的樣子；老實說，對於設計師的人格養成，我覺得是更重要、更有趣的。設計師在生命中的私密事或生活點滴，都會影響到他的風格，甚至影響到這個社會。我很在乎最開始的原點。

我覺得讓大家看到這一塊，對新一代的設計人來說，他們反而會比較輕鬆，因為設計師也是人，沒那麼有距離感。」永真其實對生活的狀態比較挑剔和敏感，而對身邊的人則很關心，也會考慮到新人的感受。

他近年有很大的心態轉變，做什麼，寫什麼，都不會有包袱，也不恐懼人家怎樣想。「把我在乎的東西都放掉，這樣反而自由地可以做很多事。」無論是面對寫作、設計或單純的生活也適用。

聶永真所涉獵的範疇的確很廣泛，不單是書籍與唱片，還有品牌及舞台劇等設計，而跨界涉足的還有寫作與編輯，完完全全稱得上是多媒體創作人。從二〇一一年起，永真以主編身份策劃「永真急制」書系，以「Inside out, outside in」為創作精神，旨在發掘國際上最優秀的新晉藝術家，以台北為基地，直接洽談、統籌、編撰最具潛力的作品，並發掘各地藝術家，並在台灣作第一手出版。他們不似一般坊間所策劃的美學書系，翻譯各國大師的作品，而是堅持發掘各地藝術家，並在台灣作第一手出版。

當時台灣流行以設計師主理書系，自轉星球出版社因此主動問永真：「你要不要來主編一個書系？」他很隨興的回說：「好呀，下次過來開會。」永真在會上分享了他想策劃怎麼樣的書系的想法，很輕鬆的跟出版社討論。「我喜歡很情色的東西，也想跟攝影有關的。」後來，想法付諸實行，書系逐漸成形。

幾年來，他們先後推出日本攝影師森榮喜的 *tokyo boy alone* 與中國大陸攝影師「編號 223」的《編號 223》兩本作品。談到這裡，永真很滿足的笑道：「我自己很開心能編出這兩本書來！其實攝影集因為成本

很高，不是所有出版社也會出版的。剛好這兩位攝影師也是新世代的人物，不是很多人認識；所以如果能用上我跟出版社的力量，加上一點點的市場與行銷策略，把他們兩個放大，是件很好的事情。」

其實，台、港兩地一樣，要出版攝影集是一件非常困難的事，高成本高定價之餘，沒有固定的市場，也沒有很多讀者願意付錢購買。「在台灣，這書也是有點拉扯的。價錢沒有上千塊，所以老實說出版社有點算是硬著頭皮花很高成本賺很少來做，有點像做形象／品牌，其實沒有賺。」但他們這次無限量地付出，費盡了心力，務求做出最高質素的攝影作品。

以 *tokyo boy alone* 為例，此書無論是在編輯或設計上皆以世界攝影集的最高標準來實行，作品原稿由日本攝影圈最負盛名的寫真弘社 Shashinkosha（Tokyo）沖印監製，非得展現照片上每個細緻的毛孔不可。為了讓作品全球同步發行，因此特別收錄中英日三語譯本，並邀得重量級作家吉本芭娜娜、吉田修一等寫推薦，絕對是誠意之作。

聊到永真與這兩位攝影師合作的經過，他欣慰的道：「最棒的地方是那兩位攝影師完全沒有干涉我。我在編輯上也是很強勢的，我跟他們說把所有的照片給我，我要刪掉，你們也不要講什麼。那個順序、那些節奏就交由我們來處理好了。因為很多攝影師看自己的作品，是單張單張的看，但是設計師來看的話，我們會看到這張作品會不會影響另一張作品的節奏，是完全不一樣的判斷邏輯。他們也完全讓我做這件事情。當我把這個編出來的時候，他們第一次看到那個樣子，幾乎都沒有任何改動（或只有一兩張可能版權問題而改了）。其實這幾乎都沒有動，我覺得這是很好的合作，因為這讓作品更順暢、更完整。」

二〇一四年，森栄喜憑第二本攝影作品 *intimacy* 獲得第三十九回木村伊兵衛寫真賞，此獎是日本公認最具權威的攝影獎，主要表彰和鼓勵年輕攝影師。森栄喜的獲獎，也同時奠定了他在日本攝影界的地位。

這事實證明，永真選人的眼光很準。「我很驕傲我選對人了！當初我們在賭森榮喜會是新世代日本一個很重要的攝影師，因為他選的題材很好。然後，我們把 *tokyo boy alone* 從零做到它生出來；再到森栄喜做下一本在日本發行的書的時候，他就拿到木村伊兵衛賞。我們覺得很驕傲，我們是賭對了。」永真高興的說。

tokyo boy alone 與《編號 223》出版以來，贏得口碑與掌聲，銷量也在同類書中脫穎而出，印證台灣自家出版的攝影書絲毫不差於別的地方。

Unexpectedly
上乃意外

A Condition
狀態

No. 223
編號 223

The Simple, the Violent, the Instantaneous
簡單暴烈的瞬間之 2

Beauty of Sex
我的名字是一個代號

My Name is a Code

PROJECT INSIDE OUT 02

No. 223

我的名字是一個代號
No. 223 編號223

「昨天拿獎。沒有慶功。今天照常工作。這樣反而覺得夠實在夠快樂。嗯……榮譽感。我會繼續保持努力。」在剛拿下二〇一〇年度金曲獎最佳專輯包裝獎後，聶永真接受媒體訪問時率真地說。興奮過後，他回到原來的工作崗位，設計日子一樣的過。

各個設計獎項的原意，在於對業界優秀人才或高水準作品表達敬意、肯定與鼓勵。聶永真的設計成就有目共睹，並獲一致肯定，曾拿下 Red Dot、iF、金蝶獎、金曲獎最佳專輯包裝獎及博客來年度好設計等不同殊榮。在二〇一三年，他再下一城，遠赴德國柏林，為 Red Dot 傳達設計獎擔任評審。由獲獎到頒獎，永真跟我們分享他這幾年的經驗與想法。

「我剛開始接觸『紅點』，是在二〇一一年，因為當時『紅點』跟『iF』在台灣很紅，就想要不要去追求流行一下。那時我獲得紅點的是一個報紙作品，後來是林宥嘉的專輯。」當年永真與誠品設計節合作策劃了「物生物報紙展」，以「轉換再生」為概念，設計了「抽取式報紙」作品，讓舊報紙如紙巾般可抽取，方便擦拭玻璃。他當時只想為展覽留下一些記錄，同時覺得此作品頗符合紅點獎的商業味道，

所以就參加了。「其實我以前也沒有參加過那些獎。投來看看，然後就中了。」

其後，永真先後憑林宥嘉的兩張專輯奪 iF 傳達設計獎，以及 Red Dot 傳達設計獎。雖然囊括兩個國際大獎，但永真每次回去翻閱 Red Dot 的得獎專刊時，沒太大欣喜，感覺淡然。「因為我發現，雖然裡面每個都是好作品，但每個也非常商業，我的東西被放在裡面並不太酷。」獎項的名氣並未讓他為之雀躍，他依然保持著銳利的眼光。另一方面，永真對日本東京字體指導俱樂部（TDC）所辦的年獎卻推崇備至，看著他雙眼閃閃發光的道：「我的作品跟其他我非常喜歡的設計師放在一起時，我覺得非常非常的興奮！你看日本那些非常厲害的設計師根本不會去參加紅點。」

到二〇一三年，德籍華裔設計師何見平寫信給聶永真說推薦 Red Dot 找他來當評審，他欣然答應。Red Dot 傳達設計獎當年邀請了共二十四位國際

評審，分別來自世界各地。設計中心在介紹評審時，介紹了聶永真在音樂和出版品設計方面的出色表現。「我覺得各位評審也是很專業的，大家看作品的眼光也很成熟，除了語言上的限制沒有辦法。我們會遇到像是阿拉伯語、希伯來文等的Typography，我們看不懂內容或美感，必須找其他評審來解釋。」

我們或許看不懂阿拉伯語的設計，換個角度看，很多外國人也看不懂漢字（Chinese Typography）的設計。近年越來越多外國人迷戀漢字設計。而那年Red Dot 比賽有大量以華文來做設計的作品，而聶永

真說：「我覺得我必須要在那裡跟他們講這個好醜那個好爛等。但對外國的評審來說，這是『距離的美感』，每個也覺得很美。我就要直接跟他們說這個不好，這個要刪掉。因為當我們覺得看到麻痹的時候，其實他們是覺得新鮮的，他們完全不懂裡面的那種氛圍、那種感覺，但我們一看就知道是舊的東西啦。」從那次取得的經驗，聶永真能實實在在的告訴我們，外國人真的看不懂華語設計。

從當初對獎項彎在乎的永真，到現在開始慢慢看淡這些獎項。「後來，我也陸續擔當一些獎項的評審的時候，就發現它純粹是評審的個人口味，例如我評『新一代設計展』，我們共五個評審，要起碼有其中三個同時選中那位設計師的作品，他才會入圍；但是有些沒有交集的作品是我自己非常喜歡的，就是可惜。我覺得其他的獎項也是這樣，就是一定會剩下一些遺珠。所以當我越來越明白這件事情，就越來越不在乎獎項。」

的確，一件作品得獎與否，並不會因而否定設計師的好，這只是沒有符合評審的口味，或沒有取得最大的交集點而已。

台灣書籍設計圈另一代表人物王志弘曾評說：「每個時代總是藉由極少數最優秀的人來定義，聶永真一定是某個時代中擁有最多詮釋權的平面設計師。」以書籍設計來說，聶永真與王志弘是公認的最 TOP、A 咖的兩位，並駕齊驅。文化評論人詹偉雄曾以日本建築師風格來形容他們：「王志弘是內斂的沉靜、沉澱禪意和詩意的安藤忠雄；聶永真則是魔幻中帶甜美的妹島和世。」聶永真這次不諱言地暢談他眼中的王志弘。

志弘風格，曾在台灣掀起一陣風潮，聶永真一語道破坊間出現一堆王志弘分身的現象。「我發現台灣在這五至十年來，看到有很多類似他的風格的設計出現，驟眼看，那些圖片與文字以為只是雕琢一下、排一下，就可以有他的味道。但實際上，這些複製品完全超越不了。如在書店看到他的作品，我還是會在那裡看非常久，因為那個味道是獨特的。然後看久了，我就想，這到底跟那些『分身』差別在哪裡？就是不一樣。王志弘的書籍設計所花的時間可能比別人多出兩三倍。兩本看似一模一樣的書，那個味道、那個氣質就是不一樣。」王志弘設計的成功之處，往往在於那雕琢到極致的細節，而且那是千錘百鍊的匠人功力，不是一時三刻能輕易複製的。聶永真續指「志弘風格」能成立的另一重要元素是：書封上極豐富的文字編排。「像他會要求非常多的文案、非常多節錄語放到封面或書腰上，當然我覺得並不是每一本書都那麼適合，有時可能點太多了；但就是因為這個元素，讓他的封面設計看起來更接近完美的編排狀態。就是剛好他做了這件事情，所以看起來才散發出特別的味道。」

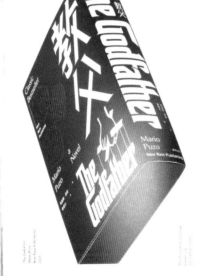

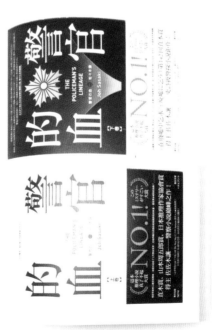

雙語設計（中英或中日）亦是志弘風格的另一大特色。中文搭配外文的設計的確比較好看，感覺比較洋派或和式，富當代美感。「王志弘在華文世界非常吃得開，因為我們看中文看久了，當看到外文搭配，就會覺得『距離的美感』。」但聶永真指出這樣的搭配亦需符合邏輯上的合理性，例如他提到王志弘替諾貝爾文學獎得主莫言所設計的小說，封面上充滿了英語，但莫言寫的皆是鄉土情懷。「我想他應該有接收過類似的信息，而我覺得這幾年他有試著找平衡。老實說，他不用把那些歐文放進去也可以做得很好呀！」

跟傳聞一樣，王志弘不太會在外面社交，也不常跟任何人來往，所以聶、王兩人基本上都不會互相打擾。但從永真的言談可看出，他倆似乎牽絆著某種無形的、彼此尊重的默契。「他本身人很好，沒有你們想像中的嚴肅啦！」永真補充說。聶永真的工作室恰巧與王志弘為鄰；王得知後，竟寫了一封非常長的信給他，說這附近有什麼好吃的。幽默的永真即時回信說：「他可能不好意思問我『可不可以上去（晃晃）？』而我也不好意思問『要不要上來？』」永真搞笑的說。所以最後不了了之。

誰說一山不能藏二虎？兩強相遇，互相觀摩、相互啟發，能帶來良性競爭。永真坦白說，他也會受其他設計師刺激，「所謂的刺激是說，看到王志弘新的作品出現，有時候我還是會緊張一下，心裡喃喃自語：『不行，我下一本也要更好。』」刺激總是好的，這樣才會迫使設計師不斷進步。

多年前，我跟聶永真同時被邀出席一個在香港舉行的書籍設計論壇，及後一起晚飯。席間，我們無意中閒聊起星座，那時我才得知他很迷星座。他跟我說很久以前就開始看唐立淇的星座書了。直到有一次，唐立淇透過出版社找他設計，當時讓他樂透了，能設計之餘，更能在出版前一個月率先讀到自己的星座運程。然而，這隻一九七七年生的「獅子」，又怎樣看自己的個性呢？

外表不羈的他，幾乎讓人看不出任何獅子座的特質，他說有刻意把某些性格「隱藏起來」。原來背後有一段深刻的成長經歷，他說：「獅子座其實是很自傲的星座。」他小時候都蠻自傲的。在高中時期，年少無知的他自覺很有才華，一不小心就會脫嘴炫耀說「這個我也懂」之類的話，完全不理別人感受。

直到有一次，跟他非常親近的表姐很嚴肅的告

誠他：「你真的不要太驕傲。」當時的永真簡直像被潑了一盆冷水般，如夢初醒。「當時的確覺得自己的驕傲帶給他人很不舒服的感覺，所以一下子就完全收起來了。」從那時起，他把天賦的「企圖心」與「傲氣」全都收藏在內，盡量「少說話多做事」。長大以後，當他面對其他驕傲多話的人，感覺原來少說話真的比較開心舒服。他淡淡然的說：「我們根本不需要跟人家在言語上面比較。」與永真相處談天，感覺最深的是他的真性情，會說笑、會講八卦、會有性格上的瑕疵。

設計師可以穿得光鮮亮麗，可以追求作品上的完美呈現，但我們始終是有血有肉的人，我們並不完美，具有人性的一面，亦因為擁有這樣的不完美，才令我們更懂得感受這世界，學懂怎樣與人相處，甚至用設計關懷別人。

「老實講我很喜歡香港欸！」聶永真毫不掩飾的說。最愛茶餐廳的永真曾有一段時間多次遊港，不知留下多少腳毛。在一眾受訪的設計師中，他可說是來港最多的一位。

「可能也是距離的美感。」他笑說。「我覺得香港很洋派呀！其實遊走在那些高樓大廈之間，自己也覺得超棒的！」永真回想當初為什麼會被香港吸引去玩，說到底還是廣告的魔力。「學生時代到大學畢業後幾年，去香港覺得很便宜，比去東京便宜，很近。那時候，香港又有一段時間常打電視廣告，說如果購物的話最便宜，所以吸引很多人去呀！」他特別讚賞香港的建設：「我覺得香港有個地方做得非常好，就是能在大廈與大廈間的一樓任意穿梭，（樓宇間的行人天橋）規劃得非常好。走來走去，完全跟車子避開這件事情做得很成熟。」英國人留下來的都市建設還是很值得欣賞的。

永真直言以前來港都是跟朋友吃喝玩樂，是後期才做比較正經的事，參與一些設計活動，例如宣傳《不妥》時在誠品銅鑼灣店所辦的分享會、香港三聯辦的「兩岸三地書籍設計講座及論壇」、「字旅」設計展覽與講座、設計營商周的演說等。我也常去捧他的場。

熟知香港狀態的永真，一直有留意香港的唱片設計。他能輕易說出一堆他喜歡的名字：「當然我們最早認識的就是 Shya-La-La（夏永康），我一直覺得從以前到現在他所做的東西都很厲害，都還是比不上。另外，設計工作室如『模擬城市之光』、『五代十國』也做得很好。還有，很多陳奕迅的唱片設計也不錯。」至於港式設計的強弱，他一語中的，認為香港唱片做「明星味」做得很好；相對地「文青味」做得不好，抓不到那個感覺。永真也把這些年的樂壇與唱片設計的興衰看在眼裡：「在華語唱片非常非常流行的時候，台灣人非常愛找 Shya-La-La，剛好王家衛也很愛找，所以在那個時候還是很多人知道 Shya-La-La 的。後來，他們漸漸少做了。而這十年華語唱片還是台灣這邊炒出來，我們一些音樂的獎項有唱片設計獎，經過這些渠道宣傳，名氣與待遇會有差別。」唱片以外，永真非常欣賞 Mikxhake 毛灼然的設計，「你看做唱片的那些是真的比較洋味，但如果說 Chinese Typography 的話，毛灼然他們就真的做得很好。」

這些年來，無論是唱片設計或是書籍設計，香港平面設計圈也處於邊緣位置；反觀近年台灣的成功經驗，我們的確不得不急起直追。

台灣科大設計系畢業，台灣藝大應用媒體藝術所肄業。洛杉磯十八街
藝術中心駐村藝術家；第二十一、二十五及二十六屆金曲獎最佳專輯
設計、德國紅點（Red Dot）、iF 傳達設計獎得主；德國紅點傳達設
計大獎國際評審；瑞士國際平面設計聯盟（AGI）會員。

著有《永真急制》、《Re_ 沒有代表作》、《FW：永真急制》、《不妥》
及《#tag 沒有代表作》。主編統籌 tokyo boy alone（2011，森栄喜
著，東京）及《No.223》（2012，編號 223 著，北京）。

命運共同體　分享喜與悲

霧室

霧室於二〇一〇年成立，是「霧設計工作室」的簡稱，由彭禹瑞、黃瑞怡兩位八十後設計師所組成。

與他倆交流，一切皆貫徹「霧」的詩意。不論是走進其日式禪意味濃的工作室，或翻閱他們所設計富質感的圖書，抑或跟他倆交談時的輕聲細語等，都自然而然地予人溫暖感。

借用宋代詩人葛長庚的《水村霧》，去形容霧室及其作品，最適合不過：「淡處還濃綠處青，江風吹作雨毛猩。起從水面縈層嶂，猶似簾中見畫屏。」

詩中沒有一隻「霧」字，卻把「霧」寫得透徹，靜謐優雅。霧室常以另類的手法設計書本，作品像披上神秘的紗帳一樣，輕盈飄渺；非寫實，卻寫意。除了技法外，此二人擁有獨特的親和力、想像力，以及為人設想的同理心。或許正因他們抱持著對客戶與讀者的這份人情味，才能做出如此情感細膩的紙本作品。

這次讓我深入古墓，拜訪這對設計武林中的拍擋，探索他倆的創作歷程。

彭禹瑞與黃瑞怡原本是舊同事，約在二〇〇八年時，一起在同一間設計工作室擔任平面設計師，主要負責表演藝術類的活動視覺設計，如海報及宣傳品等。在舊公司裡，他們剛好坐在隔壁。禹瑞當時做得比較久、比較有經驗，所以每當瑞怡遇到案子上有什麼不會的地方，會轉過頭來問禹瑞；反過來亦然，因此兩人有比較頻繁的交流，也因而熟絡起來。

二〇一〇年，禹瑞偶然在設計書上看到一個蠻不錯的唱片包裝設計，跟瑞怡分享。大家也對那個作品很感興趣，因此就上網去查找究竟是哪間公司的作品，一查之下就發現是出自香港 CoDesign 的。「在網上查看時，我們發現他們有很多很藝術性的作品，不像我們想像中的香港商業設計專案。與此同時，瑞怡還發現 CoDesign 正在招聘設計師，我們也就討論說要不要轉換工作。」禹瑞說。當年離開前公司的時候，禹瑞做了三年，瑞怡做了兩年半。禹瑞解釋原因：「那時我們做表演藝術的設計，那時候做的工作也覺得很好玩，但畢竟做了三年都是同樣的事情，做久了就會希望有新的學習機會。」在同一塊 comfort zone 待得太久，他倆嘗試尋找新出路。

當時，禹瑞和瑞怡同時申請 CoDesign 的設計職位，一起去香港參加面試。見面時，CoDesign 合夥人 Hung Lam 真心的忠告他們：「我們公司沒有你們想像的那樣，你們感興趣的那個作品，比例其實很少，我可是花白自己私人時間去做這些東西的。如果你們是因為這個才來工作的話，想像與現實會有一些落差。我們大部分時間其實在做偏商業

類的案子。如果你們真的想做這一塊，我覺得你們或許更適合自己成立公司。那時候如果有適合的、要配合的案子，我也可跟你們合作。」全因 Hung Lam 的這個建議與鼓勵，給了這對年輕人方向，促成他們勇敢踏前，回台創業。

那時剛好瑞怡家在汐止有一間房子，是阿嬤住的舊居。家人也很鼓勵他倆出來做，因此讓他們在那間房子成立工作室。「那個地方很舊，我們要整理一下才可以工作。七月初開始找木工、水電工，去弄一弄。七月二十二日就正式搬進去，開工！」他們在二○一○年六月中才去香港面試，七月就已經回台開業了，行動之迅速令人難以想像。我有點驚訝的追問：「真的是因為 Hung Lam 的一句話，所以回來後就立即成立工作室嗎？不用多作考慮嗎？」禹瑞認真的答道：「是的，因為我們真的很喜歡他的的東西，覺得他講的話就一定對，他給我們這個方向，我們就跟著這個方向走，沒有多想。現在回想起來可能有點笨。」（笑）

或許他倆就是有這種直率與傻勁，才能心無旁騖地創業。人想多了，就想退縮，不會做了。禹瑞續說：「我們沒有想到成立工作室會產生一堆問題（如賬戶、合約等），我們只是單純地認為這是一個不錯的選擇。從面試到回來成立工作室，時間實際上很短。如果現在跟我說要開公司，我知道了這件事是如此複雜的，我就會想一下到底要不要做。其實身邊很多做平面設計的朋友也在設計公司上班，也說想出來做，可是只會一直說。他們會說等待收入、客源都穩定後才出來做，那是不可能的。世上沒有這麼順利的事情。所以，我覺得其實創業是需要一些傻勁，不要了解太多，會比較容易出來做這件事情。等到

人了解很多的時候，想東想西：客源、開銷、薪水等，就不會出來做了。」確實如此，趁年輕，想做就付諸實行吧！

瑞怡記得 Hung Lam 曾跟他們分享過人文與商業的共存法則。「Hung Lam 說，人文跟商業之間應如何拿捏呢？他以前覺得人文跟商業分家，沒有重疊之處；但他現在其實在做人文跟商業中間的這一塊。『人文』通常有幾個面向，也許是獨立、也許是成本預算較低，或許客戶沒有思考得太周全。我們在做『商業專案』的時候，可以嘗試加入人文的元素，比如紙材、思考的脈絡。這樣就不會說，我特別喜歡做人文，也不會特別喜歡某一類型。商業案子也可以做，也是很有發揮的。我覺得他講的很有道理。」禹瑞補充說：「其實有些客戶不喜歡商業的東西就這麼商業化。現在有些客戶就喜歡我們為項目注入一點人文的氣質，不要給人家感受到只是在賣東西，而是也有一點人性的成分在裡面的。」

原本看似互不相容的兩個極端，混合做出比較理想化的設計。這樣的思考法則可以取兩者之長，簡單的說，亦能創造出平衡的狀態。

Hung Lam 的理論影響霧室至深，使他們後來做設計都能從更多方面作思考。

工作室名字是從香港回來後才想的，他們兩個也喜歡比較曖昧的、模糊的感覺。在構思時，有一次瑞怡拿了妹島和世的建築書給禹瑞看，畫面是一間充滿著霧氣的房子，這意象吸引著二人的目光。看著照片，瑞怡跟他說：「如果我們叫霧，你覺得怎麼樣？」禹瑞邊看畫面，邊想著這個字，覺得很漂亮。「所以我們就叫一個字嗎？」瑞怡想了一下……「不然叫霧設計工作室，把中間的字除掉，就選頭跟尾，叫『霧室』吧。」就這樣，「霧室」的名稱隨之成形。

有些事情很不可思議，「霧室」這名字一直影響著工作室的風格，是重要因素之一。禹瑞說：「我們一開始單純地認為很適合我們。後來，為了讓人跟名字混搭起來，甚至有時會被這名稱牽著走。我們下意識地要求設計上要更『霧室』一點，讓作品看起來更像我們的名字。人和名相互影響，久而久之，名字成為我們風格的一部分。」這也有助於他們釐清方向，定位於人文詩意的領域。

瑞怡說：「我想霧室的設計中，特別希望讓讀者感受到時間、手感與生活的痕跡。不須完美無瑕，但是值得讓人親近。」這名稱正正盛載著他們的希望，讓人感覺如霧在身旁，且充滿生活感的設計氛圍。

從原本負責海報設計的工作，到成立工作室後轉為書籍設計，轉變的契機在於他們在前公司時期合作的第一本書——《邂逅之森》。那次愉快的經驗，讓他們覺得書籍設計很有趣，認為可以深耕下去。

「那時候，我們公司一直在接表演藝術的設計。有一次野人出版找公司做《邂逅之森》，便安排給瑞怡負責。但她正忙於其他案子，來不及看書的內容，所以她請我先把故事讀一遍，然後把重點與感想跟她說，好讓她更好理解這本書。」禹瑞說明。

《邂逅之森》講述的是一個獵人到雪山上跟熊搏鬥的故事。禹瑞把書看完後，生動的轉告瑞怡。「讓我印象最深刻的是，那隻熊一掌把獵人推倒在雪地上，熊掌打到他臉上的一幕！這讓我們想到，把書緣做成毛邊，表達那刮傷的效果。而掌印抓在獵人身上，濺出鮮血的那一刻像是定格般，非常震撼！那時候也請禹瑞幫我畫這個背影，他用炭粉跟乳液混在一起，用手去塗抹畫成的，充分展現出肌肉線條的感覺。最後獵人流了很多血，染紅了雪地，所以我們才用燙紅的方式去表現。那時候就覺得一起合作做書真是很開心，所以才會對書感興趣。」瑞怡笑道。

他倆因為經歷了這次體驗，才驚覺書籍設計跟他們想要朝著的方向很接近，所以在成立了工作室後，便選擇了書這一塊去做。

禹瑞認為，書本不像海報的時效性那麼短暫，而是在每次翻閱過後，都能留下使用的痕跡。書經過時間的洗禮，還會被珍惜的保存下來，包括其設計。

「書本留著的時間比較長久，它放十年、二十年都可以，且依據不同人的使用方式，會使它呈現不同的樣貌。而那時候我們做的海報設計都有時效性，表演藝術的宣傳品都是一個檔期、一個檔期的；通常現在做的東西觀眾這段時間看到，但過了一、兩個星期之後，它就會完全消失在這個市場上。活動結束，它就不會再出現了。那時候我們就想做一些可以長久的、比較能保存下來的東西。」禹瑞語重心長的解釋選擇做書的原因。

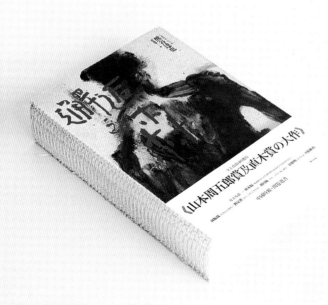

由於書籍設計的形式與預算通常不多也不高，個人可以應付得來，不太需要團體合作。而設計師通常也是獨立主觀性很強的動物，有些甚至不太喜歡與他人接觸。而本書訪問的一眾書籍設計師，也是以單打獨鬥的居多，只有霧室是以組合形式存在。他們是怎樣在互相扶持的情況下，一起走到今天呢？

「我覺得，自己有不足的地方，所以想去聽聽別人的想法。像我做這個東西，以自己的觀點來看，會覺得沒有問題；可是當套到別人身上，則未必是。我想聽聽她的觀點與想法。有時候，她會提出一些我的確是沒有想到的東西，站在新的角度或是感性一點的方向，多一個人的聲音對我來說是好事。」禹瑞認為多一個拍檔以不同角度去詮釋同一個概念，可能更好；因為每個人也有盲點，對方或能把事情看得更清楚透徹。心理上，他也不抗拒另一個人給予意見。因為他倆目標明確，就是合作把設計做得更好。「的確有很多設計師沒有辦法讓別人改。別人提出什麼意見也會抗拒。的確有些時候會是這樣子，就算在我倆之間也會發生，不是她講的就會全盤接收。可是，我覺得我們有一種默契在；她講的絕對不是為了要指責我，或者是要罵我幹嘛的，而是為了作品好；所以可能當下我不能接受，但當我冷靜下來，想了一下，這個方向是需要調整的，我們再溝通一下。我們試著接受這些事情，去調整。」禹瑞一臉理性平順的道。合作，建基於信任與溝通；不是為了爭勝，而是為了把設計做得更好。一加一的力量，應該大於二，甚至有百倍威力。

瑞怡較為感性的看待合作這件事。「那時候我們一起做，我真的沒有想太多。我們兩個其實也不是很擅長對外溝通的人。可是，工作要分工，他是屬於執行層面的人，而對外溝通則交給我了。這幾年來，我常常在溝通上受到挫折，不知道要怎樣跟客戶溝通。我有經歷過大大小小的低潮，我發現身邊有多一個人，可以討論，或是禹瑞可以下一些決策，或是他會改變我對這件事情的想法。我就覺得，兩個人一起合作真的是很幸運的一件事情。」瑞怡很慶幸能兩個人共組公司，能互勵互

勉。「我聽朋友講，他一個人，有時候一整天都沒有跟人說話，所以客戶打來就一直講。如果他經歷低潮的時候，就自己一個去面對和消耗。比較起來，我就覺得一起成立公司最珍貴的地方，反而是可以一起渡過低潮。如果我自己一個人的話，我確實沒有勇氣出來開設工作室；或經歷低潮時，也未必能恢復得這麼快。」

對我來說，他就是一個理性的人。」

所以說，霧室二人，人如其名，感性溫潤；個性如此才能做出那麼詩意的作品來。

說著說著，我們慢慢把話題轉到討論「感性與理性」來。禹瑞指出，瑞怡早期比較浪漫、感性，因為沒有想太多。但合組公司後，因為瑞怡要跟客戶溝通，面對一大堆非常實際的問題，所以漸漸也要朝比較理性的方向走。最浪漫的人被分配了最不浪漫的工作。

在瑞怡眼中，禹瑞較理性；但原來在外人看來，他竟是一枚暖男！「有朋友都覺得禹瑞很感性。我反問：『會嗎？很多人都說他是理性的，我是感性的。』可是，他們覺得禹瑞在很多事情上也很細心，比如上班時會問其他人冷不冷？有沒有喝水？我們會放一瓶水給來上班的人喝。他們說這是很細心的人才會做的行為。我就不太知道，

在平面設計界中，小型設計公司比較像師徒制，一個資深的藝術總監帶著數個設計師，分配工作後，總監會給各人適當的指導，通過口、耳、手等傳授技藝與思考方法，培訓資歷較淺的設計師。而在出版社，通常是總編輯負責分配工作，由於書籍設計專案規模較細，通常一個人能單獨處理（或有其他人員輔助排版）不用仔細的分工合作。

然而，霧室的做事方式有點不同，他們所做的每個案子都會像玩投接球般，互動地尋找出共同認為最合適的答案。互提意見，一投一接再回傳，這種無間的合作，讓所有設計都是相互合作下的成果，絕非各做各的。

分工方面，瑞怡負責比較前端的工作，主要是創意發想及評估設計案。「我負責承接專案，比如說我覺得這個案子適不適合工作室的調性，然後初步跟客戶溝通，甚至簽約。在搜集資料時，我會做一些草圖的發想；禹瑞會回應這值不值得執行，或是符不符合這個客戶的需求。我覺得這個方式很適合。因為如果沒有這種互動過程，到他這邊，他可能沒有辦法執行。我們盡量想引起讀者共鳴，想著更能被大家理解的方向。溝通完後，能決定方向，我就放心了。」

禹瑞則是後期的執行者。「接下來，我要把她提供的那個概念變成畫面，也許她只是講『水波的光』，可是我不見得真的用水波或是光，可能轉換成大家可以理解的方向，同時呈現她想呈現的東西。我這邊要思考用什麼元素可以做。有可能是烤餅乾或是什麼的，或是容易達成的方式。我會跟她反提案，我表現的方法跟她想像的方法是不是配合的方式。

呢？也許這次是她打我槍，或是這個東西大家覺得可以了，再把這個概念能否執行，信息能否準確傳遞。」他們不斷的反覆討論到底概念能否執行，信息能否準確傳遞。

當他倆玩球玩得興高采烈之際，客戶也跟著過來一起玩，球正好拋到他手上。「我們內部會先做一次草圖的提案，跟禹瑞提案後會決定最後的版本，接著再畫仔細的草圖提供給出版社，及附上以文字描述的概念。我們會提供一些圖例說明大概會運用什麼設計手法，出版社內部也會討論。如果他們也覺得沒問題的話，便開始執行。」

「我們透過草圖畫出客戶的想法，就變成我們大家一起完成這件事情。如果待我做完後，才跟我說有什麼想法，我會想：為什麼不早一點說？可是客戶沒有看到畫面又不知道怎麼說？所以草圖是較好的溝通方式，被改也不會抗拒，而他也有方向去調整設計。雙方也不會感覺被冒犯。」禹瑞補充。

這種跟客戶的溝通方式，是霧室成立第二年後才慢慢磨合出來的。因為霧室做的「手作設計」非常花時間，一時烤餅乾、一時又繡字，如果沒先跟客戶確認好，是很難執行下去的。透過草稿的方式，客戶可以回饋意見，跟他倆一起把這個概念更完整地完成。從此就三方一起玩這種無間斷的傳球遊戲。

日本工藝研究家柳宗悅曾說：「手與機器的差異在於，手總是與心相連，而機器則是無心的。」

「手感」可算是大部分讀者對霧室的書籍設計的第一印象，他們對此有兩個層次的詮釋。第一，觸感會慢慢演變成視覺的延伸，帶有記憶、溫度及時間性的心理感受。第二，手感也著重背後的手工製作過程，通過不同的手法，嘗試把不平凡的效果呈現出來。他們所作的手感實驗著實不少，包括《印度放浪》的炭筆塗抹畫、《城市殘酷》把書名字用線香去燒、《柳宗悅日本民藝之旅》的雕刻膠板、《我的母親手記》的紅線繡字、《漢字的魅力》的烤餅乾等，其手法之新穎多變，讓書封變得有趣，也讓讀者感到驚喜。

「我們只是選擇我們做得到的表現方法。我不會刻意朝著拿手的方向走，而是看書適不適合。其實這都是讀完一本書當下的感受，朝著這個方向走。沒有說我可以在電腦上做但我不做，而一定要烤餅乾或是捏黏土。我盡量讓自己不要預設想法，而是先把書讀完，根據內容把第一個念頭表現出來。如果『用手做』這件事情執行上是有助於概念表達，會加分，而時間上又容許，我就會嘗試。」禹瑞解釋他們的方法不一定千奇百怪，一切還是取決於文本。

懂得用手來揉搓創作，可能亦跟教育背景有關。他倆也是唸平面設計的，在大學時期已接觸不同的物料。「我之前讀復興美工，上課的時

藤原新也

候會教你製作不同的東西。其實課程的設計並不是讓你專心某一塊，而是讓你每一塊都學；到你覺得自己對哪一塊有興趣，再朝著那個方向走。所以那個時候有教版畫、金工、雕塑；我大概知道怎麼做一些基本的手法。而瑞怡在大學玩的是比較實驗性的素材，像乳液加炭粉去畫畫，或粉彩筆畫在相片上。我當時不知道這些方法，覺得好新奇啊。她讀書時課堂上有教，她又喜歡，所以私下的時間會嘗試這種創作。」禹瑞回想起來。

霧室曾經替南方家園出版社設計楊渡的《水田裡的媽媽》。這書的內容講述的是他家族的故事，再連結到整個台灣的顛沛流亡史。楊渡透過此書去講這一百年的歷史，同時背負著他的童年記憶在裡面。

「我們印象最深刻的是，台灣以前如果要經營公司，要開支票。可是，很多人開的是空頭支票，是沒辦法兌現的。楊渡的爸爸當時以他媽媽的名字開了空頭支票，之後警察找上門要把媽媽抓起來。那時候奶奶就大喊，叫他媽媽趕快躲到田裡去。那時候的楊渡還是個小孩子，在廚房裡洗澡；他只是聽見啪啦啪啦的腳步聲。首先是媽媽跑出去，然後是警察跑進來的聲音，他不知道發生什麼事。他洗完澡後，奶奶趕快要他把一袋衣服拿去田裡找媽媽。那時他才十四歲，那天晚上又黑又冷，路燈點點，他一直找一直找，也找不到他媽媽。他隱約聽見有聲

漢字的魅力

音在叫他，才發現媽媽半邊的身體埋到田裡，全部都是泥濘。他有點嚇倒了。而他媽媽只有簡單的跟他說了幾句話，『因為你是長子，接下來家裡就由你來照顧。』她就為避開警察而躲了一段時間。」楊渡把這書名命名為《水田裡的媽媽》，就是因為這一幕對他最刻骨銘心，且張力也極強。

霧室花了頗長時間去思考怎設計。書名本來叫《一百年漂泊》，後來作者把它改成《水田裡的媽媽》。他們想了很多不同的提案，再思索哪一個真正適合。

「我們想作者為什麼要換名字呢？我們可以圍繞這一百年來台灣轉變的過程，也可以講述那個晚上跟他媽媽之間的情感，後來作者還是聚焦在這一塊的時候，這個封面提案就成立了。我們在想概念的時候，會回推作者是什麼背景，有什麼想法，這也得考慮。」

最後，霧室以泥腳印作為封面設計。「書封的這個腳印就是講述那天很多人進出的情景。這個製作方式是我們拿泥土去拖腳掌印的痕跡。製作時，上了兩次白墨，絹印也印了兩層，除了在紙材上表現一深一淺的層次外，讀者也可以觸摸到凸出的質感。兩冊的封面分別用了土地的黃褐色與走入工業時代的灰綠色紙張，以表現一個流亡時代的過渡性。」瑞怡慢慢解說設計理念。

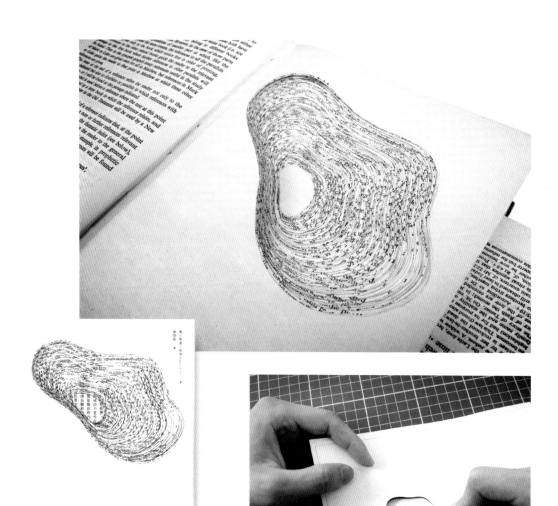

顛覆思想的
心理大師

耶穌超凡的智慧

霧室的另一本代表作是《顛覆思想的心理大師：耶穌超凡的智慧》。世人常常把耶穌的神性與奉獻，視為理所當然。或是大家也把祂的話當成真理。而作者作為心理學家，則以另一個方向切入，用不同的分析去驗證耶穌其實是一個心理學家。祂沒有告訴信徒怎樣做比較好，而是透過談話去引導他人自己洞悉答案。書中有一段點題語：「在生命的學校裡，最大的成功不是外在的成就，而是能征服你的內在世界；這趟漫長艱巨的旅程不是外在的，而是沿著你自身存在的路徑走去。」霧室從中找到靈感，嘗試把它實體化。

「那時候，我們要怎樣讓讀者感覺到，耶穌其實一步一步慢慢的往人的內在挖，慢慢的進入裡面。當人講出心底話時，耶穌再把這件事情引導到好的方向，所以說耶穌很懂我們，主要是他懂得去引導。他們向出版社借

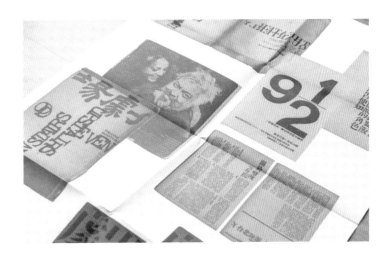

來一本在一九六六年出版的 The Jerusalem Bible，一頁地往內挖空，讓薄薄的切面形成輪廓線的構圖，能窺視聖經的核心。然後再翻拍，最後在印刷時把核心 die-cut 出來。蝴蝶頁部分，他們則以三組跨頁呈現了一條幽暗的道路，越往前走，這條道路就會越明亮；這同樣是那個概念延伸，越往內在前進的那個想法。

在這之前，禹瑞也試過用電腦做，但完全沒有「往內挖」的效果。直至實實在在的用手在紙本聖經上割兩百個洞，才能做出這樣層層鏤空的立體效果。果然，霧室的「手」還是最靈巧，能揉出最動人的質感。

二〇一五年，霧室再下一城，憑「為台灣文學朗讀」系列獲頒金蝶獎金獎，讓他們的設計留下璀璨的痕跡。

霧室最為人熟悉的業務當然是書籍設計，成立初期書本案子與其他項目是八二之比；而隨著公司的成長，其他業務包括專輯設計與品牌專案等開始迅速增長，發展到現在已是五五比。他們認為，除了案子的性質不一樣之外，他們為客戶構想與規劃的脈絡其實是一樣的。書籍以外，其他類型出色的設計作品包括生命樹樂團的《我們都不完美》專輯、《漂浮之境》——鋼琴家的細膩音樂日常》專輯、卡爾吉特企業形象手冊等，充分實踐了Hung Lam所說的「人文與商業可以共存」的理念。他們精準地抓住商業與藝文的平衡，執行得很不錯。

有一段時間，因突如其來有大量案子湧入，曾經一度讓瑞怡很苦惱：「那個時候最辛苦是因為突然間工作量變得非常之多，然後我們沒有辦法像早期一樣，花一個

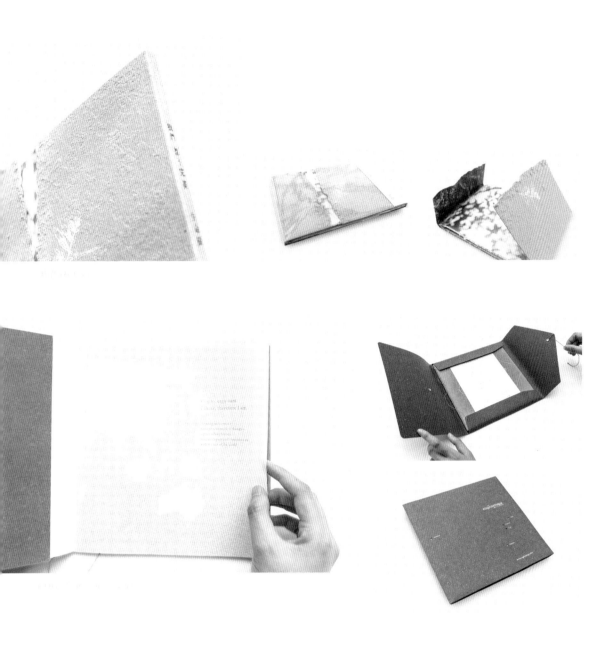

月或很長的時間去做一本書，這個需要心態的調整。這是我所遇到最大的問題。」禹瑞也說：「那時候是自己那關過不去，我們知道自己可以做得更好，但是並沒有時間去繼續做，我們就會覺得為什麼會有這個落差。」

但兩位皆明白這是成長的必經階段，必須以更宏觀的角度看，試著調整。「現在我們會調整自己說，換一個角度去想這麼大的量，我要怎樣分配時間跟人力去執行，是一個成長的階段。如果把這個問題放長遠來看，是一個訓練。如果要公司建立得長久，而不是單純的把作品做得漂亮，是學習怎麼去經營一間公司。」創業難，守業更難。經營設計公司，跟做漂亮作品之間，怎樣取得平衡，也是所有設計創業者所必須解決的一道難題。

「手感」在霧室的設計中佔很重要的位置，當然，要表現好的觸感，監督印刷的質素是必不可少的。

瑞怡指出，案子量比較多，沒辦法每一件都去印刷廠看。「早期的時候，或是一些特殊裝幀，我們都一定去現場看。這些年來，讓我印象最深刻的是印刷生命樹樂團的專輯的時候。我們設計了一個紋路的板，要在那灰卡上打凹，只要打一次，但不知道為什麼現場所見的效果不是很明顯，看了三、四個小時，打凹的效果還是不行。禹瑞就騎機車過來幫忙看。那個師傅就再打，他拿錯了，把同一張紙反過去再印一次，造成了兩個加工交疊了的效果。雖然是打錯了，但我們覺得這個效果最好。」

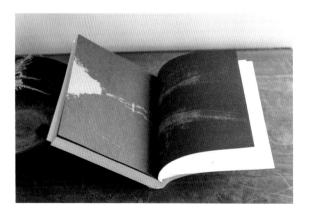

禹瑞補充：「師傅說，這是印錯的。但對我們來說，我就是要這個不確定的東西。他一直強調『印錯』這件事情。印刷廠對加工有他們的堅持，像是打凹要打很凹，印東西要印很重，這才是好的。但對我們來說，要的是一種氣氛，而不是這個加工有多棒！（笑）他們有堅持，我們就試著說服他們做到這個程度就好。這個不完美的東西，對我們來說是完美的。」

霧室認為，他們去現場看印刷，效果當然比較好，師傅們也會認真一點。印刷就是從失敗裡去學習，如果設計師不去看，就不知道最正規的做法。就算被印刷廠嫌棄，就算花的時間倍增，要去的還是得去，設計師還是要堅守印刷及加工的質素。

「如果我不去盯，他們印了就過去了。有時候真的差很多，時間允許能去我們還是會去。」禹瑞說。

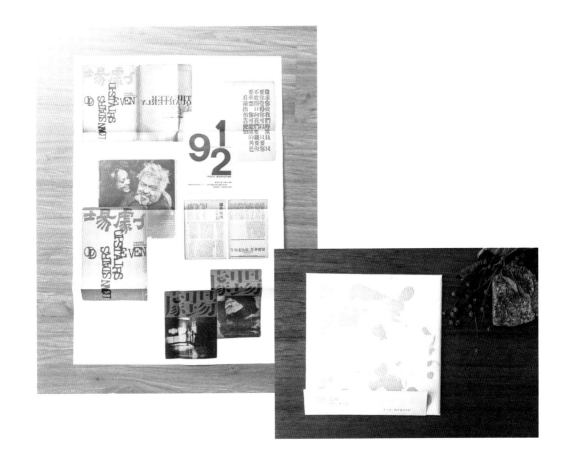

當談及欣賞的書籍設計師，他倆不約而同的提及祖父江慎先生。從日本愛知縣出身的祖父江慎，一九八一年被杉浦康平的設計所吸引，進入「工作舍」工作。一九九〇年，祖父江慎成立自己的設計工作室，至今在出版界依然非常活躍，其書籍設計作品屢次獲獎。

禹瑞每看到祖父江慎的書，就會立時放鬆，心情舒暢起來。「我喜歡他，是因為做設計總是看到太多精緻、深奧的東西，看久了我覺得有點疲乏。到書店看到他的書，會覺得做設計沒有那麼難以理解。他的設計會讓大家看得很輕鬆易懂，讓人快樂，也讓我有一種充電的感覺。其實人不要想這麼多，做設計就做自己喜歡的東西就好。看完之後，我會希望我的設計也會讓人家輕易就懂，能讓人快樂；而不是這件設計很酷，但不知道在表達什麼。」

再來，他們還很喜愛來自日本的山口信博、荷蘭的 Irma Boom 及德國的 Veronika Schäpers；因為他們同樣遊走於藝術與設計之間，不斷挑戰創意的界限，製作出表現五感的作品。「Irma Boom 曾替荷蘭 SHV Holdings 集團製作品牌專書 SHV Think Book 1996-1896，書中沒有頁碼，因為她覺得歷史

就像『回憶』，能隨時翻閱的。記憶是跳動的，而不是順序或倒序。而 Veronika Schäpers 其實是藝術家，都在做手工書。她很喜歡日本文化，特別跑到日本去學怎麼做書。她曾在台灣的 LV 書店擺了一個小型展覽，我們都有去看。我記得，曾經拿起她的一本黑色書，才發現書上有磁鐵，可感受到一股無形的吸力，那是我從來沒有過的閱讀經驗。綜觀山口信博的設計都很優雅，編排的功力很強，設計從未搶過作品本身。我們深深被他內斂的設計吸引。」瑞怡逐一點評。

我們的視線，慢慢回來聚焦於台灣本土。他倆同樣尊敬一班本地的前輩們。「當年我們設計的《我的母親手記》在『博客來好設計』得獎時，同場還有小乙跟永真，因為我們都很喜歡他們，所以特別開心興奮。在設計圈裡，我們還是很資淺的，像聶永真、王志弘、何佳興、黃子欽，他們都資深很多。在早期，他們真的很努力去經營，奠定了一道頗高的標杆，一直幫我們把那個往更好的方向推。所以現在台灣的書籍市場，才會這麼接受新的設計。我們真的很幸運！這幾個人的特質又是對書籍設計非常的專注、專業，很感謝他們堅持做自己的事情。」霧室把前輩們的努力一一看在眼裡，為後輩們打好了一座比較開放的江山，讓他們可以更努力、更堅持往這個方向走。

禹瑞認為，如果想不出東西，沒有靈感的時候，就應該好好休息。即使什麼事情都不做，他們也會找回一些活力、體力。

「之前，我們的工作室在汐止，那邊全都是山，位置很偏僻，無論到哪裡也要大概一個小時的車程。因為很遠，所以客戶很少來開會。快遞也不願意送啊，如果送台北市要八十塊，送汐止就要三百塊。但是，那邊的好處是山很多，我們工作得很累的時候，就會騎腳踏車、騎機車，或走路到山上逛一逛。山上就是一個讓人完全放鬆的地方。那時候，我們早上五點就起來，騎著機車到山上，跑步或散步一個小時，之後才工作。我們晚上大概十點就睡了，好像老人的作息生活。」他們很喜歡大自然，充電最好的方法就是散步。「後來工作室到了這邊，好處是到處都可以散步。敦化南路那邊的樹也很多，到處走一走，跟她聊一聊天，就是休息。一直工作會使人麻痺，走一走能讓心沉澱，靈感自然會來。」禹瑞嚮往地說。

山上散步、吃好東西、出外旅遊等，只要不跟設計有關的，皆是他們休憩的方式。旅遊的話，他們很喜歡日本與挪威，而多年前到 CoDesign 面試，也來過香港。那他們對香港的印象又是怎樣的呢？

禹瑞有人群恐懼症，所以非常害怕香港。「我很害怕很密集的地方，所以當我到了香港就覺得很恐怖，巷子人多、街道車多，招牌也超多；旺角比西門町更多人，更密集的擠在一起。我覺得我沒辦法在香港工作。但是，我很喜歡那輛雙層巴士，很有味道。我覺得香港很有自家的風景在。」說著說著，大家無意識總會談及台、港兩地各自的風格。

瑞怡覺得：「我們有我們的味道，但比較難呈現在設計上，我覺得要思考如何跳脫客家花布／台灣島嶼的造型，不是堆疊出一個台灣風格，而是深入去探討屬於台灣的獨特魅力。當時看到又一山人做的紅白藍，其實這個台灣也有，但他就能做出特別香港的味道。」

禹瑞接著說：「台灣似乎沒有特定的形象，大家對於台灣的視覺語彙其實是很模糊的；香港人做設計會有香港人的味道。在市面上，我會看出哪個設計一定是香港人做的，有一種大氣的氣度在。另外，我也很喜歡香港人講話，有一種氣質在，粵語有不一樣的味道。」我很喜歡跟台灣設計師討論台、港兩地的形象及意識，覺得能互相交流、互相提醒。

在各自的慣性裡，我們總是嗅到隔壁飯香，而遺忘了自身的「好」。台、港兩地的設計師，要加倍努力觀察與發掘，建立能展現自身特色的在地美學。

霧室成立於二○一○年，由彭禹瑞、黃瑞怡兩位設計師組成。八十後出生的兩人，作品中常見獨特的切入點及細膩的情感呈現。著重概念呈現的兩人藉由不斷的溝通與合作，產生許多有趣的火花。設計領域包括：書籍裝幀、表演藝術海報設計、唱片設計、包裝設計等。代表作品有「為台灣文學朗讀」系列、《水田裡的媽媽》、《顛覆思想的心理大師：耶穌超凡的智慧》、《朝一座生命的山》等。

鐵漢柔情　俗擱有力　一拳打出新台風

小子

小子是日本怪獸哥吉拉（港譯：哥斯拉）的超級狂迷，更因此替自己取了個特別的英文名字——Godkidlla。搞怪的他把「Godzilla」（哥吉拉）與「kid」（小子）硬拼在一起。他喜歡哥吉拉的原因，是牠能把人類的恐懼轉換成自己的力量。對他而言，創作亦一樣，經常把自己的陰暗面，內化成設計的一部分。

走進他位於永和巷弄中的工作室，桌上放滿散亂的書法、試砌的模型、剛用過的畫筆與顏料，牆邊則立著數幅他的油畫，予人樸實的感覺，是一處充滿生命力的創作空間。理著平頭、留著馬尾、穿著拖鞋的小子，剛陽的外表散發出粗獷的江湖味。

但其實他性格很爽快隨和，親切地招呼我們坐下，一邊喝台啤，一邊天南地北地聊；從美術系畢業說起，經歷起跌，到現在已是兩間書店的合夥人，他毫無保留地分享他的設計人生。

美術系出身的小子，他的設計手法跟一般設計系畢業生不太一樣。「其實我從美術系畢業去做設計，有好處，也有壞處。好處是我對視覺的想像會比較多，而壞處是我對設計的基本排版、字體也從來沒有學過，全是後來自學的。」小子坦率地道。在書籍設計的創作上，小子擅長以繪畫、塗鴉、書法、拼貼等具質感的手法，搭配反差鮮艷的色彩，加上剛勁有力的字體設計，三合一化成「小子式」設計。

如此張狂不羈的視覺設計，猶如拼命打出一個直拳KO眼球！這種獨特風格是怎樣鍊成的呢？

從大二起，小子開始在高雄接設計案子，例如補習班宣傳單、校園校刊、公司宣傳海報等，基本上什麼都接。「我剛出來的時候是簡約的風格，當時超級迷王志弘。那時候做的案子很巴辣，我記得其中有一個是化妝品宣傳的案子。那個包裝瓶子長得像毒品一樣。他們的要求就是很鮮艷、很大、很撞型，那時候我是超痛苦的！我心目中的『無印良品』風格徹底崩潰，更承受了前所未有的打擊！」雖然我們一邊談，一邊哈哈大笑。但小子回想起那時候，著實是承受著極大的矛盾與掙扎。一方面要賺錢，另一方面則思考著設計理念究竟是什麼回事。

小子坦言新人時期經歷很多失敗，在還未懂得行業潛規則、印刷知識之前，也吃過不少苦頭。他說這或許透視出另一種南北差異。「南部人接案子比較容易先談感情，客戶不會先把條件講清楚；若是找我，就直接跟我談內容，沒有先講多少錢。案子也差不多做完了，才叫設計師報價。報價後，他們會說預算沒有這麼多，直接砍一半。」小子回憶著，南部的客戶總是說：「這本書算我便宜一點，以後我還有案子給你。」

小子續說：「在高雄剛出道工作時，南部還沒有『設計費』的概念啊！報價是沒有『設計費』這個項目，『設計費』是含在『印刷費』裡的。」這確實有點兒誇張。相反，北部的大型出版社如有案子邀約，會先請他報價，程序清清楚楚的。

類似這樣的狀況當時經歷不少。

「那時候我也傻傻的什麼也不懂。印刷條件沒有做好，紙張印出來效果不對，整批貨品都要賠掉。沒有公司的保護傘就要自己來承擔啊！」從沒有「設計費」的名目到後來受眾多客戶青睞，從不懂印刷到十八般武藝，小子當中經歷了不少汗與淚的磨鍊。

大學美術系剛好畢業時，小子因為剛好接到高雄電影節的主視覺案子，但又怕卡著當兵的時間，因他不想失去這大好機會，所以就透過唸研究所來拖延時間，讓他有足夠時間去完成電影節的設計。「那個案子感覺蠻不錯的，蠻有挑戰性，因為我想做完就去唸視覺設計研究所。教授教的東西我本身已經過了，其實沒什麼特別的。應該這麼說，真正塑造我的，是在大學時期。在研究所，我就是把我在外面做的案子拿來交功課。那時候我開始做一些表現性比較強的作品，努力把這些理論性的東西運用在外面的案子上，再拿回學校交功課。老師拿我沒辦法，他說我這個不能用，但我在商業上已經成功了。」當時小子的思想已經完全脫離教育體制，社會經驗深刻地磨鍊他的獨立性與批判式思考。

小子在二〇〇七年從研究所畢業，隔年當兵退伍。

從學校出來以後，小子沒有打過一份長工，他形容這是命運的安排。「我當然曾經有想過進去某個公司工作，也試過找工作，但沒有一次成功。我曾經去台北一個蠻大的藝術空間去應徵美術設計，那時候跟老闆聊得非常開心，我就回去考慮一星期；一

星期後，他找別人了。另外，我也去找一些大咖前輩，希望去當他們的助手，然後他們看完我的作品集以後，跟我說你比較適合自己做。我並不是一開始就打定說我不找工作，而是命運，我完全沒辦法控制。」或許上天賜予他如此這般獨樹一幟的設計風格，就注定要他尋找自己獨有的出路。

二〇〇九年，小子跨過濁水溪，隻身從高雄來到台北闖蕩，最後在這裡建立自己的工作室，發展自己的設計事業。

身為南部來的設計師，小子深深感受到台灣的南北差異。身為香港人的我，對這種差異特別感興趣，因為香港本身就很小，沒什麼「港九差異」。但台灣不同，地緣區別存在已久。小子比喻，台北跟高雄的關係，就像是東京跟大阪一樣。「我並不覺得哪一邊比較好或是哪一邊比較壞，但是兩邊的差別是存在的。」

在高雄時，小子幾乎所有藝文範疇也沾過手。先說南部的美感，小子感同身受：「以前我接觸到的每一個南部人也想我把顏色用得超鮮艷的、字體放得超大的，然後越油亮越好，對比度越清晰越好；可能在北部也會遇到這樣的情況，但對比數量來說，南部是多很多的！」

至於展覽，小子也捉不準南部人的喜好。他曾經在二○○七年跟幾個朋友合夥，在高雄開了一個展覽空間。那裡除了辦視覺藝術的展覽外，還有音樂表演、小劇場，也偶爾偷偷放電影。「當時，我們所找的都是來自台北的最前衛表演者與劇團。音樂與劇場也是很實驗性的！可是每次到來參與的人就是不多，甚至沒什麼人來。有時候表演者比觀眾還多。」

小子對此大惑不解。最後，那個藝文空間因為經營不善，也就不了了之地關掉了。

在書籍銷售方面也好不到哪裡去，北部出的書在南部就是推不動。北部的出版社都會認為「書都推不過濁水溪」。小子疑惑的說：「即使作者是南部人，只要他在北部出書，南部就是推不動。我們就想到底為什麼？我辦的活動明明是很認真的，沒有隨便辦；地點、時間也是很好很方便的。」這聽說是一個常態。

劇場的情況也差不多，有的劇團在南部發跡，後來上北部發展。「之後他們的表演門票在南部就賣不好，但在北部大家都在搶。知名度是很高啊，全台灣也知道的團。」狀態就是這樣，大家一直也找不到問題的癥結所在。

「你也是南部人，你也搞不清是什麼問題嗎？」我問。「我在嘉義出生，在高雄求學。可能我一直也在接觸藝文相關的東西，走在很前端，所以我跟一般人有脫節。因此我也搞不清為什麼！是作者的問題？文化沙漠？還是南部人沒有那種社會習慣？」但小子沒有放棄，一直在追求這難以解釋的答案。

終於，在他經營高雄三餘書店的過程中，找到一點點端倪。「像我們在做三餘的時候，我們一開始把很多重點活動放在星期五、六、日，這在台北來說是很正常吧！但是在高雄呢？人不多。後來我們漸漸把活動移到星期一到星期五也辦，我們發現，星期三的人最多。因為南部人周末喜歡往外跑，去爬山、公園之類的，不會因為興趣去聽演講。星期三晚上就是一個小周末，他們會在這天去聽演講。」這是跟北部完全不同的習慣，終於被他發現，以後辦活動就懂了。

「我們在三餘的時候，也想找適合南部的題材，到後來讀者們相信我們的選書。在我們店隔一條街就有一間誠品，而有時候我們的業績還較誠品好。我們的店租比較貴，所以也迫著會有相當的櫃位在售賣商品，因為利潤會比較高。可是我們書量少又怎麼辦？我們就每一種書也精選幾本，量是少的，但是由我們精選過。」小子分析著。

有了書店經營的經驗，小子得出一個結論。關於「書都推不過濁水溪」的說法，這不是書的問題，也不是作者的問題，而是怎樣「推」的問題。小子告訴我們，選貨技巧、推廣策略、活動時間安排等，通通要在實戰過後，才能弄明白，才會有成功的機會。

打不過它，就加入它

「打不過它，就加入它。」是小子經常掛在嘴邊的人生格言。這是從他的大學好友身上見證到的道理，對小子有極其深遠的影響，徹底改變了他對事情的看法。

「我在大學最好的朋友，他給我的印象很深。他跟我同讀美術系，但他是色盲的。可想而知，他對任何顏色的判斷都非常不準確。他要靠記位置去分辨紅綠燈。他甚至看不清楚哪一個紅綠燈在閃。因為他會把某幾種顏色混淆，所以他的每個作品也會運用非常獨特的顏色配搭，這反而成為最獨特的風格。他能把自己的弱點，變成武器。他大可以努力學著別人怎麼判斷顏色，什麼樣才是藍色、什麼樣才是紅色，以及怎搭配起來好看。但他沒有，他嘗試用自己的感官來做。」

「我們當下並不一定覺得他的配色好看，但是確實讓人印象深刻。他所用的每一種顏色我都認得，但是常人絕對想不到這樣搭配的。那時候就一直給我一種感覺，覺得我們這邊處處受限，反而是他那邊可以找到絕對的自由。因為他的配色法則，我們所有人也學不來。我們當然不可能模仿他，而他也不想仿傚我們。這很有趣！」小子從中明白一個道理：

352

設計試驗品

「打不過它，就加入它。」既然不能改變大環境的局限，我們何不試著適應，把這限制扭轉為有利自己的優勢。

於是，小子巧妙地運用這套概念，來應對他南部的客戶。他們要的不外乎那幾個要求：字大、鮮艷、亮眼、清晰！「我跟著把字弄大，把色弄得更鮮艷，我才有飯吃。那不如就做到最極致，把放大我就放到最大，但也要符合我自己要求的 quality。」小子一邊盡量迎合市場的需求，一邊把設計調整至符合他的美學標準，慢慢發展出他的一套高辨識度的風格。這就是小子怎樣用行動來實踐他的人生格言。

只要把觀點與角度適當地調整一下，我們就能把自己需要隱藏的弱點變成最強大的武器！小子漸漸地在這幾年建立起自己的個人風格，無論是書籍設計、唱片包裝設計、展覽主視覺、影片美術等，受眾一看便認得出是小子的出品，逐漸形成其 signature design！「現在，我覺得我慢慢被迫在轉型，慢慢變成在賣 sense 的人。基本上目前的書籍案子都是這樣，按自己的美感去做。」小子形容現在的工作，不管任何媒介，就是販賣自己的 sense 去當美術指導。

小子的大部分作品看似爆發力很強大，像是一揮而就。然而，設計的背後，他花了很長時間去計劃與商討、去琢磨細節，並非即興的結果。他捧著幾本作品，包括《個人的體驗》、《約會不看恐怖電影不酷》、《你是穿入我瞳孔的光》及不定期雜誌《眉角》，給我們逐一介紹。

像日本作家大江健三郎的《個人的體驗》一書，小子以油畫與書法的形式表達，事前要跟出版社作良好的溝通，取得共識後才可以進行。

書中講述主角的父親面對患有腦筋麻痺的孩子出生，同時背負跟情婦的感情瓜葛，顯露出人性掙扎不安的情緒。最終，他走出陰霾，勇敢肩負父親的責任，和孩子一起堅強的活下去。大江健三郎藉著小說裡殘疾兒的誕生，挖掘剖開現實中的個人經驗，透過寫作進行心靈治療。了解這複雜的情節後，小子嘗試以書法作護封，油畫作內封，重疊展現故事的意象。

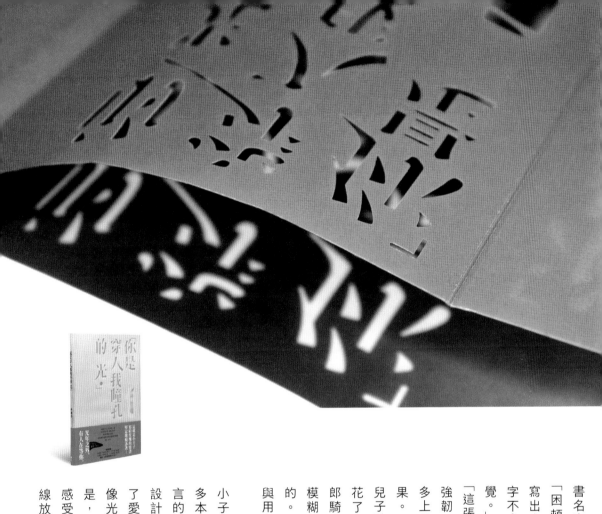

書名書法字體想表達父子那種「牽絲」與「困頓」的感覺。「這書法是我先用墨汁寫出來，然後再用白墨描上它的邊緣，讓字不會那麼自然，呈現出一種受拘束的感覺。」這手寫字最後印在半透明的書衣上。

「這張紙本來是完全透明的，它的好處是很強韌，撕不破。我把它上了局部光油，也多上了兩層白色UV，以營造半透不透的效果。」書衣底下，小子則親自畫了大江和兒子騎腳踏車的油畫，放在內封上。「畫畫花了我三、四天時間，雖然我有大江健三郎騎車的一張照片作參考，但那張照片很模糊，所以很多地方也是我自己想像出來的。」耗費心神特地畫油畫，小子的熱情與用心，讓我為之讚嘆！

小子長期與逗點文創結社合作，已設計出多本出色的書。我也是從二○一一年伊格言的詩集《你是穿入我瞳孔的光》的書封設計，開始認識他的。伊格言的詩作表達了愛情的思念，小子形容其文字「像針、像光，直直穿過所有防衛打到心裡。」於是，小子想到在封面上呈現「穿透光」的感受。小子首先把書名的字體設計成像光線放射般的尖銳筆觸，在250g的安娜白

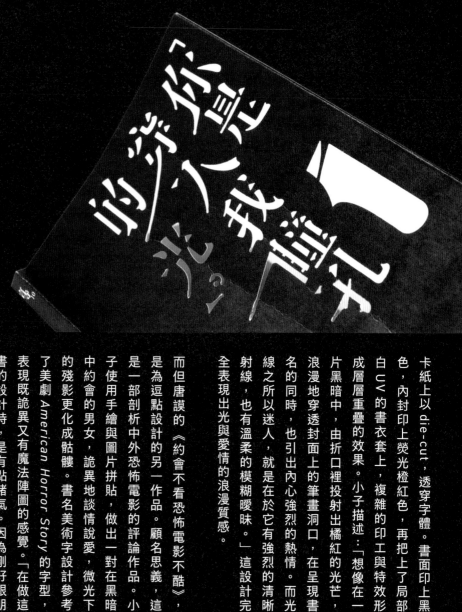

卡紙上以die-cut，透穿字體。書面印上黑色，內封印上熒光橙紅色，再把上了局部白UV的書衣套上，複雜的印工與特效形成層層重疊的效果。小子描述：「想像在一片黑暗中，由折口裡投射出橘紅的光芒，浪漫地穿透封面上的筆畫洞口，在呈現書名的同時，也引出內心強烈的熱情。而光線之所以迷人，就是在於它有強烈的清晰射線，也有溫柔的模糊曖昧。」這設計完全表現出光與愛情的浪漫質感。

而但唐謨的《約會不看恐怖電影不酷》，是為逗點設計的另一作品。顧名思義，這是一部剖析中外恐怖電影的評論作品。小子使用手繪與圖片拼貼，做出一對在黑暗中約會的男女，詭異地談情說愛，微光下的殘影更化成骷髏。書名美術字設計參考了美劇American Horror Story的字型，表現既詭異又有魔法陣圖的感覺。「在做這書的設計時，是有點賭氣。因為剛好跟朋友在爭論說，所謂英文還是中文字體比較容易做的問題。因為英文字體符號性的特質比較多，比較好設計，我覺得不對。我們作為一個做中文字體的設計師，一直在

《約會不看恐怖電影不酷》

《眉角》雜誌書誌

幫自己找藉口，說中文難做怎麼樣的。難做也要做啊！因此就用這個書名作為小實驗。」在設計的過程中，讓他更為理解中文造字的特性，也證明漢字設計能同樣達到那樣的意境。

小子也有參與雜誌的設計，並擔任《眉角》的藝術總監。《眉角》是一本從網絡募資出版的雜誌書誌（Bookazine），一期一主題，以文字、圖片、信息圖像設計等去深度研究每一個話題。「我們一開始有參考 COLORS 雜誌的做法。為什麼想做這樣的一本雜誌，是因為台灣一直以來也沒有像 COLORS 這樣的東西。」

一旦投入案子，小子就會瘋狂地創作，在挑戰眼球的視覺底下，其實藏著對細節的認真思考。

談論書籍設計，我們總不能不討論字體編排設計。很多華人設計師喜愛用英文做設計，覺得較中文漂亮。對小子來說，漢字並沒有原罪，只是設計師做中文做得不夠好罷了。

「我不覺得每次也要死死的在做中文，做不做得出來，跟選不選擇做是兩回事。我們讀美術系的人，像那時候我們會學很多技法，但我們不會把每個技法全部用上。我們雖懂，只是選擇不去用。台灣大部分人選擇用英文，是因為他們不懂用中文用得好看。你懂，然後你選擇不用，作品的高度跟精緻度是完全不一樣的。你不懂，只可以用一種。」

我非常認同，身為以中文作為母語的設計師，設計不出富美感的漢字設計，實在說不過去。無論是台灣或是香港的設計師，大家也應好好磨鍊中英文字的編排設計，把最基本的雙語做好。

小子認為中英文的設計具有不同的規範。「我看過一個比較印象深刻的意大利設計作品，忘記了那是誰的，他用很多鮮艷的顏色，文字用超大的。西文字體可以放得很大使用，漢字就好像不能放得很大？我覺得這是一種迷思耶！我覺得中文不是不能做，而是它的某一些設計規則是不一樣的。英文字的中心和比重分佈在它的四條線上，而中文字則規範在一個九宮格內。像中文字越往內縮的時候，它看起來就越重。九宮格跟四條線的差別其實大不同！」他認為，由於我們普遍所用的設計軟體，以及常看的作品參考，也都以英語作為創作的出發點，所以我們才會有中文放大會很虛的錯覺。

當大部分設計師也有某種「細字迷思」（即細字才顯得漂亮）時，小子推倒固有的想像，給業界來一個革命式衝擊，作品常以「超大字」示人。「二〇〇九年，我開始上台北，大量接書籍案子的時候，客戶覺得很新鮮，知道有個設計師把字放得超大。我完全不用客戶提出，自己就會把字放得很大。二〇一〇年左右，開始有客戶說：『但是你也放得太大了吧！可不可以放小一點？』」那個時候狂接案子，有些書的書名大得整個封面『啪！』一聲的，書名排滿了整個封面。」哈哈哈哈哈！

聽後我倆齊聲大笑！客戶從來只會叫設計師把字放大一點，是沒有客戶向設計師提出把字縮小的。笑聲過後，小子認真地堅持：「我覺得大字沒有原罪呀！大字也能做得漂亮！」

蒼勁有力的書法，亦是小子為人熟悉的標誌。「以前接案子會用字帖，沒有自己的個性。有些設計師傻傻地把不同的字體搭起來，那會很突兀。每個書法家的寫法都不一樣，用不同人拼出來，然後加工，就更顯突兀，超不自然呀！我因而想到不如自己來寫，其實我一開始也不擅長寫書法，到現在基本的楷書也是可以了。但是那個時候就是一個字一個字的、幾十遍幾百遍的練習，寫到整個工作室也是書法。Practice makes perfect，由從前不會，到現在揮灑自如的在寫。「我用毛筆寫很誇張的筆觸時，其實花很大的功夫，用柔軟的線條去調合爆發力帶來的攻擊力、侵略性。看起來剛猛暴烈，但調和的細節藏在其他地方。」小子就是憑著決心與恆心，剛柔並濟，寫出一手自身風格。

我們也討論到書店的淪陷，不禁想起曾在台、港風光一時的 Page One 設計書店。「本來 Page One 有一間很大的店在銅鑼灣時代廣場的，曾是設計師們的打書釘聖地，慢慢從最初的二樓，搬到後來的九樓，最後也敵不過商場的租金而關掉。」我惋惜道。「在台北 101 的 Page One 也是同一命運，唯一間也收掉了。二○○七年的時候，它還是台灣設計書最多的書店，後來為了迎合市場也開始走誠品的路線，越來越商品化，但是敵不過誠品，就收掉啦。」小子回應說。在香港僅餘的兩間 Page One 書店也相繼在二○一六年結業。死因之一，也離不開「誠品化」的問題。

反觀台灣的獨立書店好像越開越多，越來越蓬勃發展。小子認為，Page One 跟誠品是對手，但獨立書店跟誠品是兩種思維，所以它們仍有生存空間。身為兩間書店的合夥人，小子有其對書店經營與出版行銷的執著。

提到香港，小子其實不時也會來港走走，逛逛書展、辦辦展覽、樂隊表演、爬爬山，所以香港對他來說並不陌生。他很喜歡香港山上的寧靜，很愛過來爬山。訪問之前不久，他也剛與逗點文創的社長陳夏民一起來港看書展。

現在，香港書展像是每年一度的節日，書商想捉緊潮流，出一些具話題性的書，像網絡小說、臉書群組成書等，想在那幾天的展期暢銷一時；而市民亦抱著節日心態過來湊湊熱鬧，一年一次還閱讀的債，沾沾文化氣息。這不健康的「供求」戲碼年年上演。我給小子解釋香港書展的現象，他來的時候也有所察覺：「其實我看整個書展大部分也是企劃型的書，很多比較需要沉澱的文學是沒有辦法留著的。那些 hardcore 一點的文學是需要被留存、需要被培養的，但是好像沒有做到。」大部分市民在書展時才買書，有小部分出版社更只在書展時才出書，大家也像過節的在做。小子一針見血，認為這是「飲鴆止渴！」「台灣現在也有一點這樣的狀態，並不一定是書展啦；台灣賣藝術品的也一樣，等到藝術博覽的時候才賣作品，平常時候完全喪失做藝術的動力。」因此，需要長時間沉澱與培養的文學藝術作品，沒辦法在這短暫性的城市滋生成長。

「與其去展覽，我比較喜歡逛夜市；與其去博物館，我比較喜歡去看廟。」小子尋找創作靈感的地方，並非在展覽場館，而是在街頭巷尾。這是他獨有的態度，獨特的思考方式。「我反而喜歡從醜的東西裡面，尋找美麗。」他如是說。

「我現在比較有興趣的事情就是，把街頭那些比較草莽、原生的東西，用我自己的能力把它們轉化成有特別風味與美感，例如在台灣常常傳那些長輩圖，一般人覺得字體好醜，但我就覺得，其實要看怎麼動一下，就可以變得很有趣了。」他就是從中得到啟發，以此概念設計「濁水溪公社」的專輯，運用大量模仿長輩圖的視覺元素。歌詞本是模仿台灣的電子花車，加上很多台灣符咒、彩寶字體，變成台灣元素很強的一張專輯設計！

當說起台灣本土元素，也讓我們聯想到另一設計前輩黃子欽。小子很敬重他，「黃子欽是風格很強的設計師，他用台灣的傳統元素做很多很有趣的拼貼。我覺得，他的拼貼雖然在一般人看來很重鄉土味，但其實當中蘊含著濃厚的書卷氣，那種氣質是別人模仿不來的！」

小子另一喜愛的，就是七十年代在日本紅極一時的設計大師橫尾忠則。他擅長運用大膽而幽默的手法去設計海報及書本，生猛有力！說起大師，小子由關西說起。他比喻，東京、京都及大阪，其實相對就是台北、台南與高雄。走在大阪街上，小子發現也是隨地垃圾，街道也很髒；頭上的招牌都是那些大龍蝦、大螃蟹，很招搖的樣子。相比之下，東京則比較簡潔優雅。大阪跟高雄一樣，本身很俗艷，卻蘊藏著極大的原始動力，所以小子很欣賞出身於關西的橫尾忠則，並視之為學習對象。「我個人蠻喜歡大阪的，也同樣喜愛橫尾忠則的作品。這可能因為個性相像，成長的地方也類似吧！他開拓了我的視野，讓我明白：設計不只得一種樣子，也有這種俗艷的、富幽默感的、視覺衝擊力很強的設計，所以就跟著學習起來。」小子讚嘆道：「他擁有超強大的創作力，有超多能量靈感才可以做出這麼多好的作品！」

所以說，設計師絕不能盲目跟隨潮流，重要的是找出自己喜愛的風格與獨有的設計手法，既自信又能量滿滿的去創作。只要能把自身的概念、美學與情感傳遞開去，俘擄人心，就必然成功。

一九八一年生，高師大美術系，高師大視覺設計研究所畢業，自大學時期便擁有各式規模展覽的豐富經驗，並親自規劃策展工作，也曾與多家出版社合作。作品範圍跨藝術創作、書籍設計、唱片包裝、展場設計、視覺識別等。現為自由工作者、策展人、藝術家、設計師、書店合夥人。

每一個人對美的感覺都不一樣，有時不需要相關的設計專業知識也可以好好欣賞一本書。當你看著封面，摸著紙質，再一頁頁翻讀，感受一下自己有沒有興奮的感覺，如果有這種心動，就是你喜歡這本書最直覺的感受。用紙、行距、字體等設計的知識很重要，但心動的感覺也很重要。

作品賞析篇

(f)

Appreciation of Book Arts & Design

$(f)^1$

Design

Book

設
計

《街坊老店 II——金漆招牌》

270mm(w) x 215mm(h)　文化葫蘆　2018

◎｜此書的結構設計較為獨特，以大、細書的方式呈現，加上小封面，把三者裝訂拼合成書。卷一硬皮封面以棗紅色花紋紙包裹，再印上銀色文案，而書在卷一上的小硬皮封面採用黑景照，由此可見招牌林立，反映出當時的都市美學。卷二硬皮封面則以棗紅色花紋紙包裹，書名大字燙金處理，呼應著主題「金漆招牌」的傳統概念。設計上形成重疊交錯的層次，營造香港街道上招牌高低錯落的感覺。

作品賞析篇　賞

Appreciation of Book Arts & Design

《葉靈鳳日記》　170mm(w) x 230mm(h)　香港三聯　2020

◉｜書盒總設計上，拍翼飛舞的火鳳凰不但與作者葉靈鳳的名字掛鈎，也比喻作其千錘百鍊的文字與人生經歷。文化界行內人一看鳳凰便聯想到葉靈鳳。這火鳳凰同時呼應著作者書內那張鳳凰藏書票。造花火點燃、閃爍的火鳳凰形象非常自然、詩意、漂亮，同時表達了「火」的元素及「鳳凰」的形象。「火」的歷鍊也呼應著封面上「沙」作為時間的概念。書名燙金，圖像在黑色凝柔紙上印金色，展現鳳凰與花火的閃爍，經典華麗。

〔1〕

　　　賞　　　作品賞析篇

Appreciation of Book Arts & Design

◉ | 這次設計的主要概念是讓此書像時裝衣飾般，以不同質感及尺寸的物料配搭，去營造重疊的層次感。書衣設成三層。第一層是時裝表演，照片構圖呈現服裝與模特兒見的錯綜複雜感，也像時裝用加上四十五度斜線質感效果處理，更能展現布料編織紋理。相片調至金色，印上富金屬微粒的啞銀色紙上。字體燙金，燙白處理。第二層用上黑色絨毛布，像黑熊皮毛般的質感，令人的fur，觸感一流。在此之上，燙壓上金、銀，閃閃發亮。第三層最底，一層連著整張書衣，所用的是蛋殼紙，以金、銀、黑色印上主要活動、四個城市及主視覺的元素。三層縫疊在一起，

「Fashion Express 時尚／出行」展覽紀錄冊

230mm(w) x 300mm(h)　Fashion Farm Foundation　2019

《美國早期漫畫中的華人》　　170mm(w) x 240mm(h)　　香港三聯　　2018

◉｜書衣設計賞析概念，把封面設計成「頭版」，把書名設計成「報頭」（Masthead）。歐美報紙 Masthead 很多時用上歌德式字體作報名。參考了該風格，書名特別設計成歌德式的中文字體。頭版漫畫就採用了「克利夫蘭總統奴隸行為的賞賜」的漫畫，它在嘲諷美國總統漠視民意。圖中既有清朝官員，亦有美國總統，而克利夫蘭的尼股更描上滿滿清茶的官帽花翎（孔雀羽毛）；加上漫畫人物的表情、姿態非常生動有趣；非選它不可。若讀者輕輕的把書衣翻下、脫掉，再攤開，當發現驚喜不止於此。當翻開整張大書衣，會驚現眼前左右滿滿的漫畫人物。

[十]　　貳

◉｜封面設計就以「人人皆閱讀」出發，我們繪畫了不同人在閱讀時的不同姿態：有人躺著、有人向前靠、有人坐著、有人站著：他們各自拿著大小不同的書，以自己認為最舒服、最滿足的姿勢去閱讀。像書中所說，這每一個個體也在持續不懈地閱讀，結合來催化人類的知識與文明觀。當讀者把封面以不同的角度旋轉（Rotate）時，會看到多幾重的閱讀角度，相當有趣。讓封面底色用了漸變的銀色、黃色、桃紅色，加上微粒效果，加強此書的現代感與POP感。封面描畫跟內文插圖一致，像版畫般的風格，以漸變深淺淡與微粒繪製，用黑色與湖水藍作主色。

[1]　實　作品賞析篇

Appreciation of Book Arts & Design

150mm(w) x 210mm(h)

2019　香港三聯

《閱讀是一種責任》

「八八青」乾倉創始人
品茶中愛茶
愛茶中懂茶
與茶相遇相知
維繫成匠心獨妙的
陳氏茶經

千載之遇　緣之所至
與茶結緣　回甘無窮

千載之遇

陳國義
與茶走過
的日子

陳國義——著

千載之遇

陳國義
與茶走過的日子

陳國義——著

《千載之遇──陳國義與茶走過的日子》　150mm(w) x 210mm(h)　香港三聯　2018

為表現「禪茶一味」的意境，我選上這幀作者在冥想的照片作為封面主視覺。「禪」是心悟：老師穿著質樸的衣服，盤膝而坐，雙手輕繞胸前，點頭閉目微笑，呈現冥想狀態。「茶」是物質的靈芽：老師面前放了素雅的茶具，靈性與感情上與茶溝通，可說是人茶合一。而「一味」就是老師的心與茶相通相連的意思。照片展現中國禪茶精神「正、清、和、雅」的四種感覺。

自然、身心舒坦、斗室靜謐。翻開書本，我們用和紙放上五張作者泡茶的連續圖像：置茶、沖水、棄血、沖泡、奉茶，以 flipping motion 營造氛圍，把讀者慢慢地、溫柔地領進書本的世界。

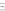

関畢此書，讓我想起既優美又富符號性的「水母」。水母—收—放的泳姿，像跳舞一樣，跟著旋律舞動，漂亮而富詩意，這也正呼應著書名的「旋律」。水母雖然很美，能自身發出幽

光，但這其實是危險而帶毒性的美麗：既誘惑人心，又能殺人於無形，因此被稱為「殺手水母」。牠完全代表了書中情色、慾念、罪惡的意念。本書另一寫作特色是「Hyperlink Cinema」，這

意指將互聯網超文本（Hypertext）裡面的超連結（Hyperlink）應用在「電影」（Cinema）敘事。這就像水母眾多的觸手，不斷延伸出去，與其他水母接觸，形成複雜的網絡，關係千絲萬縷。

《黑夜旋律》　150mm(w) x 210mm(h)　格子盒作室　2019

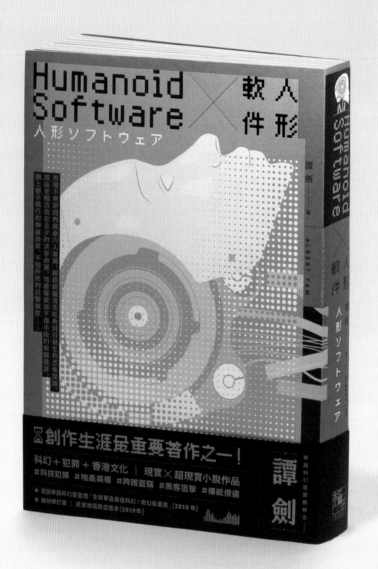

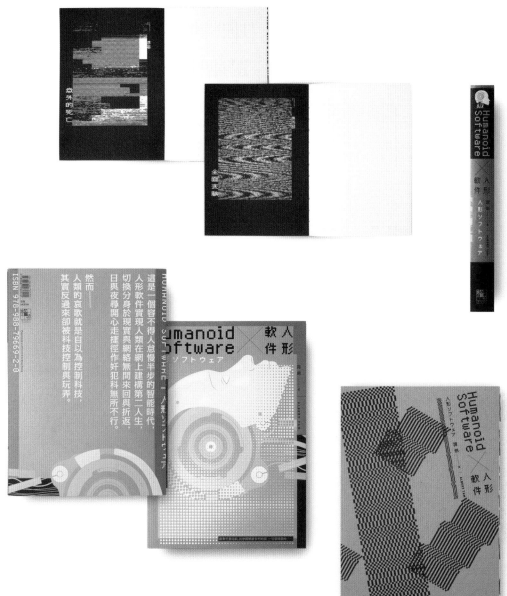

《人形軟件》　　150mm(w) x 210mm(h)　　格子盒作室　　2019

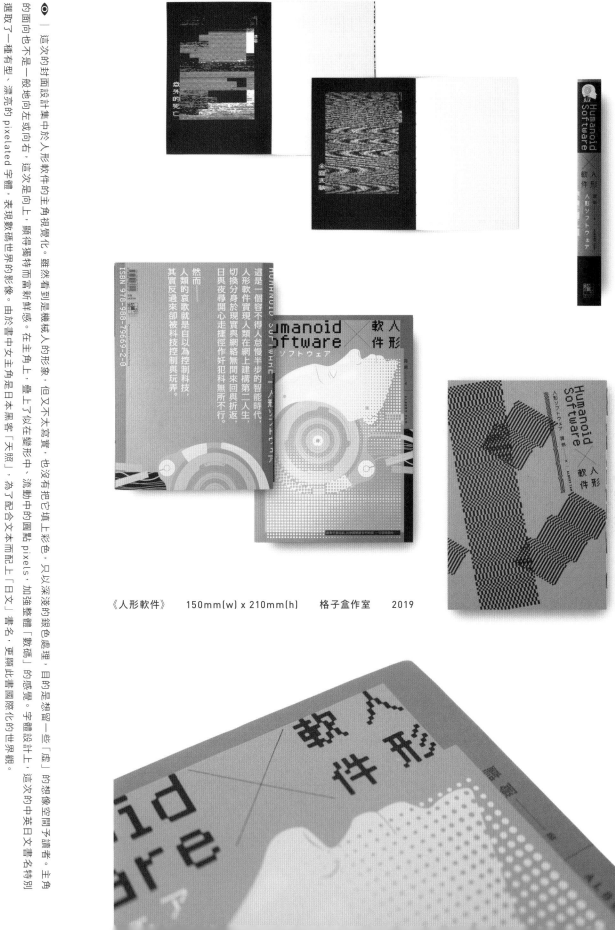

◉ | 這次的封面設計集中於人形軟件的主角視覺化。雖然看到是機械人的形象，但又不太寫實，也沒有把它填上彩色，只以深淺的銀色處理，目的是留一些「虛」的想像空間予讀者。主角的面向也不是一般地向左或向右，這次是向上，顯得獨特而當新鮮感。在主角上，疊上了似在變形、流動中的圓點 pixels，加強整體「數碼」的感覺。字體設計上，這次的中英日文書名特別選取了一種有型、漂亮的 pixelated 字體，表現數碼世界的影像。由於書中文主角是日本黑客「天眼」，為了配合文本而配上「日文」書名，更顯此書國際化的世界觀。

[1] 賞

◉｜這次主題是「百寶圖」，借鑒長洲海盜張保仔的傳奇故事，串連起四大離島的傳統文化。我們主要以清爽的漸變青綠色系，配以粗糙紋質感的幾何插圖設計成主視覺，把不同島嶼的特色景物繪畫下來，包括大嶼山的天壇大佛、昂坪纜車、大澳棚屋、長洲的張保仔「海盜船」、太平清醮的包山、南丫島煙囪白海豚、漁船等。護封以局部擊凸效果處理，使設計更立體，觸感更好。

字體設計上，我特別設計了一款字體，其筆畫視線像中國古代建築中的「飛檐」，展示主題的中式典雅。字體筆畫的轉角位廷伸，形如飛鳥展翅，輕盈活潑。

「百寶圖」展覽場刊　　130mm(w) x 190mm(h)　　文化葫蘆　　2019

長 城 繪

帝都繪工作室 —— 著

INFO-
GRAPHICS
OF THE
GREAT WALL

中華教育

在封面設計上，我們繪畫了配合內文的插圖，以一塊塊色塊去繪畫長城的景象，非常平面化而富現代感，再配以清新的色彩：藍天、白雲、黃色的長城，以及綠油油的山巒；此外，長城繞著山巒高低起伏，營造出層層重疊的效果。最重要的是護封，我們把主視覺圖像一分為三，做成三層 layers，一層在內封面，其他兩層放在護封上；以 die-cut 的方式切了某部分的山與長城，做起真正 layering 層層重疊的感覺，既具立體感，亦非常有趣。

《長城繪》　　210mm(w) x 285mm(h)　　中華教育　　2020

$(f)^2$

Arts

Book

藝
術

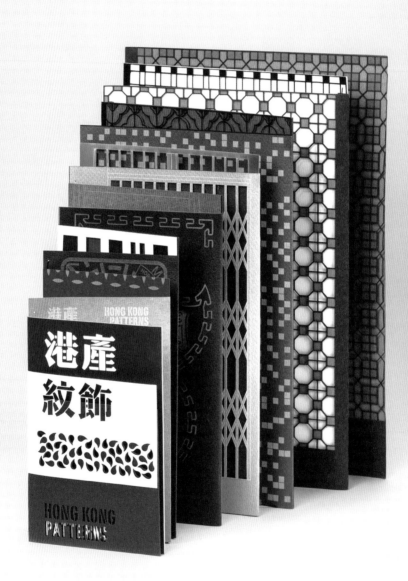

《港產紋飾》

270mm(w) x 380mm(h)　PMQ deTour　2019

◉｜《港產紋飾》是為著 deTour 展覽，以及呼應「師友計劃」中的學生作品而創作。當我帶領學生到中上環舊區做實地考察時，看到很多港式花紋，包括從瓷磚、招牌、騎樓、鐵閘及渠蓋等發現到的。為此，我嘗試以紙張的色彩、質感、剪裁與重疊效果，展現本土花紋之美。每頁以 laser-cut 裁切，再一頁一頁親手縫綴成經摺裝，若我們能細心觀察，當發現城市裡很多美麗的景象值得我們研究、探索與保存。

[1]　頁　作品賞析篇　Appreciation of Book Arts & Design

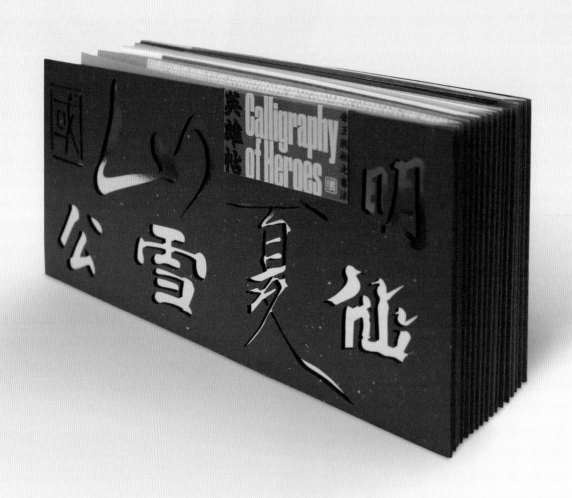

《英雄帖》

280mm(w) x 130mm(h)　PolyU MRC　2023

◉｜這本結集了七位帝王將相書法真跡的書籍，透過紙張、顏色、質感、重疊、切割、光影和印刷效果來呈現書法之美，將書法作品物質化、實體化和立體化，讓讀者重新認識歷史人物、書法和字體設計。當中包括秦國宰相李斯的《嶧山碑》、三國梟雄曹操的《袞雪》、中國唯一一位女皇帝武則天的《昇仙太子碑》、北宋徽宗的《夏日詩帖》；南宋岳飛的「還我河山」、清代順治帝的「正大光明」及民國孫中山的「天下為公」墨寶。

《蛇髮亂舞》 3.5cm(w) x 4cm(h) 蛋誌 2020

Appreciation of Book Arts & Design

蛇髮女妖美杜莎的神話讓人著迷三千年。但她並非天生的妖怪，也曾是令人著迷的美女，侍奉在女神雅典娜左右的祭司。可惜，好景不常，她的貞操被海神粗暴地奪取，才被雅典娜詛咒，美杜莎被終生放逐到偏遠孤島上，她絕望地抓刮自己的臉，幼嫩的皮膚炸裂萎縮；如絲的長髮化作滿頭蛇；憂怨目光成了石化武器。紙張特別用上竹尾的紫色鱷魚紋紙，其紋理兼透出神韻，其質感加上顏色，妖媚嚇人。

青絲化千蛇亂舞，
屬耳瞬石化穿心。

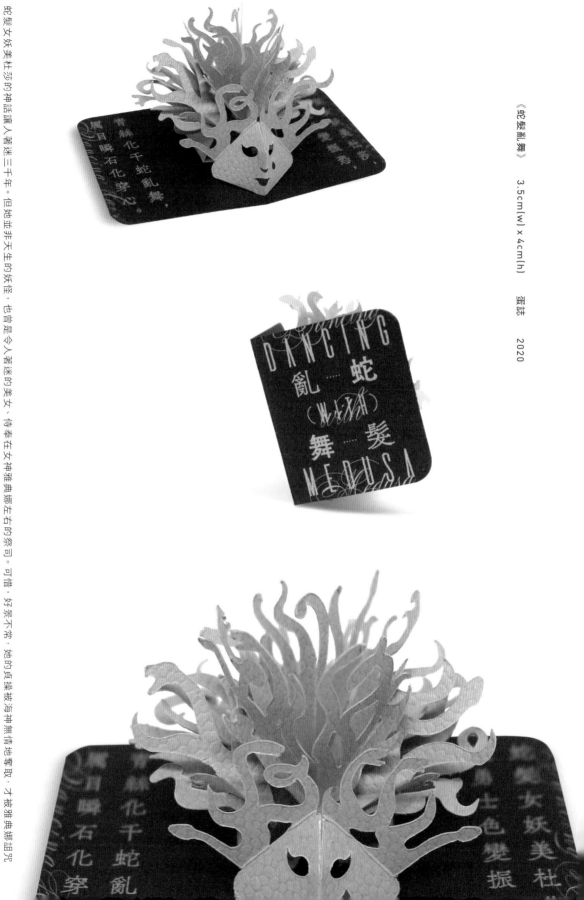

質感就像毒蛇的鱗片一樣，其質感加上顏色，妖媚嚇人。

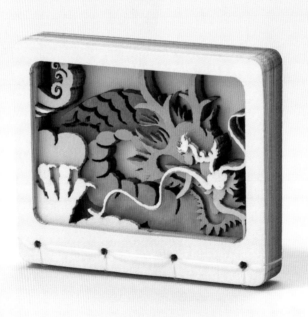

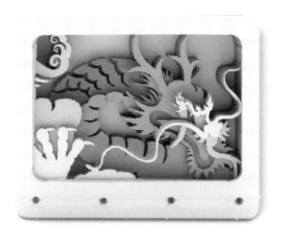

《水不在深》　　43mm(w) x 35mm(h)　　蛋誌　　2018

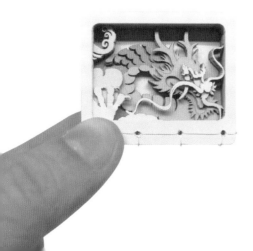

◎｜「水不在深，有龍則靈。」──出自唐朝詩人劉禹錫的《陋室銘》，意思是水並不在於深淺，只要有蛟龍潛藏便顯出神靈。以此借喻為甘於淡泊，不為物役的高尚情操。這小小的豆本共有九層色紙（四十二張），由淺綠漸變成寶藍，及至深綠，每層皆以鐳射切割出龍身體的不同部位，層層重疊，建構成立體的小蛟龍。龍游清溪，不沾污泥。節操清峻，不為物役。龍如得水，能興雲作雨，一飛衝天！

《京·途上》　　5mm(w) x 35mm(h)　　蛋誌　　2019

漫步京都，幽幽醉人。京都旅遊，很是愜意，因此回來後便把印象深刻的各處記錄下來，創作了這本經摺裝的豆本。各處包括二條城、金閣寺、八坂神社、清水寺、伏見稻荷大社的千本

鳥居。這次採用了銀色和紙，尤其喜愛其一絲一絲的紋理，詩意得來，亦能展現京都的繁華閃爍。每頁皆以鐳射切割了當地不同的歷史文化建築，層層重疊，建構成我心目中的小京都。讀者既

可一頁頁的翻，也可一次過全翻開，展示自身走過的漫漫長路，飄逸著古風氣息。

《开木》　50mm(w) x 50mm(h) x 20mm(d)　第四屆香港書本藝術節　2022

Appreciation of Book Arts & Design

◎｜作品名為《开木》，即「鳥居之木」，意思是「翻開通往神域的書」。「鳥居」（とりい／Torii）是結界，即是連接神明居所與凡人俗世之通道。「开」是簡體字，字形結構極像日本鳥居，亦具開啟神域大門之意。書中鳥居按傳統用上朱紅色，具驅魔避邪之效；所用紙材則為日本產的平和千色紙。在日語中，「紙張」與「神明」的發音相同，皆為「Kami」（かみ），由此可見日本人對紙敬若神明。

《飛在空中的屎》　　105mm(w) x 148mm(h)

敬人書籍設計研究班　　2016

◉｜我曾受教於日本書籍設計師祖父江慎，在其工作坊的主題為「攻拙的喜悅——用積極的喜悅的方式詮釋醜拙的事物」。配合主題，這次做的書是我所厭惡的生物——蒼蠅。

書本的造型是參照着蒼蠅的形態去做，封面是我切的一條條毛，毛下面，我特別鋪墊了一張銀黑色橫條的紙，讓人有特別噁心、毛骨悚然的感覺。書的內頁也選取了不同的黑色紙去表達着蒼蠅身體不同程度的「黑」。書的尺寸是 A6，跟着蒼蠅一樣，細小的。翻書時，當讀者越翻越後時，可以把裡面一隻隻翅膀拿出來，就變成一本真正的蒼蠅書。

給速食時代的忠告

在現今以網絡與社交媒體為生活主軸的年代，大眾沉醉於視覺虛擬世界，習慣閱讀能刺激眼球的文字。

手機上的資訊是多麼的快捷便利，受眾是多麼的尖銳敏感，但真正接收到的內容卻是那麼的零碎散亂，一剎那的快感過後，腦海中根本留不低隻言片語。在這樣碎片化的閱讀體驗下，讀者完全不能把「資訊」轉化成「知識」，更難以把「知識」進一步沉澱成「智慧」。

真正能讓人心得以靜下來慢慢細嚼的，始終是書本。身為書籍設計師，我的工作是把作者的聲音實體化；從意念開始，抓著文本中最能挑動讀者思覺和感官神經的部分，一步步以細節說故事，引領讀者進入深度的閱讀世界，留下深刻的記憶。

設計師就應為每本書度身訂做其設計，從封面到內頁，皆用心琢磨，期望為作者與讀者創造獨一無二的驚喜。

在現今以網絡與社交媒體為生活主軸的年代，

世界太大，香港太小，不時到外地進修、工作或遊歷，再回來香港打拚，是我一直以來的創作軌跡。

相較很多人幸運的是，從剛畢業起我就立志當一名書籍設計師，準備窮一生之力鑽研此一領域，因此能無畏懼地一直走下去。

對於現今這個以速度定勝負的社會，日本知名時尚雜誌編輯菅付雅信有這樣的忠告：「編輯雜誌要有相當的速度感。可是就速度感來說，雜誌又不敵報紙、電視廣播等媒體，當然也比不過網路。因此我認為現在應該編輯不以速度感為競爭條件的東西，就是專心致力於做書。」我深表認同。

與作家、讀者、編輯、設計師共勉。

參考書目

杉浦康平（2006）《亞洲之書・文字・設計 —— 杉浦康平與亞洲同人的對話》，台北：網路與書。

杉浦康平（2006）《疾風迅雷：杉浦康平雜誌設計的半個世紀》，北京：三聯書店。

杉浦康平（2011）《杉浦康平・脈動之書：設計的手法與哲學》，東京：武藏野美術大學美術館・圖書館。

Works 編輯部（2009）《書・設計》，台北：積木文化。

呂敬人（2006）《書藝問道》，北京：中國青年出版社。

呂敬人（編）（2004）《翻開 —— 當代中國書籍設計》，北京：清華大學出版社。

楊永德（2006）《中國古代書籍裝幀》，北京：人民美術出版社。

見城徹（2009）《編輯這種病 —— 記那些折磨過我的大牌作家們》，台北：時報文化。

武田英志（2022）《0 門檻自學設計必修課：8 門課掌握用設計溝通的訣竅》，台北：睿其書房。

白井敬尚（2021）《排版造型　白井敬尚 —— 從國際風格到古典樣式再到 *idea*》，長沙：湖南美術出版社。

黑川雅之（2019）《八個日本的美學意識》，台北：雄獅圖書。

荒川弘（2013）《鋼之鍊金術師 CHRONICLE》，香港：玉皇朝。

葛維櫻、王丹陽、王鴻諒（2020）《守・破・離：日本工藝美學大師的終極修練》，台北：時報文化。

李佩玲（2002）《和風賞花幕 —— 日本設計美學的演繹》，台北：田園城市。

郝明義（2007）《他們說：有關書與人生的一些訪談》，台北：網路與書。

楊玲（2011）《為什麼書賣這麼貴？》，台北：新銳文創。

張紋瑄（2018）〈「藝術家 + 書 = 藝術家的書」及其疑義〉，《藝術家》，523 期，台北：藝術家出版社。

Blackwell, L. & Carson, D. (1995), *The End of Print: The Grafik Design of David Carson*, New York: Chronicle Books.

Blackwell, L. (1997), *David Carson: 2^{nd} Sight: Grafik Design After the End of Print*, New York: Universe Publishing.

Haslam, A. (2006), *Book Design*, London: Laurence King Publishing.

Smith, K. A. (2002), *Structure of the Visual Book*, 3^{rd} ed. New York: keith smith BOOKS.

鳴謝

本書能成功出版，有賴各方友好協助與支持。在此非常感謝及榮幸得到呂敬人老師、譚智恒老師、聶永真先生賜序，是我設計生涯中收到最好的禮物；亦非常感謝編輯李宇汶的參與及支持。

在此感謝以下機構和人士給予此書的支持（排名不分先後）：
香港設計中心 ｜ 香港理工大學設計學院 ｜ 倫敦藝術大學坎伯韋藝術學院 ｜ 敬人紙語 ｜ PMQ 元創方 ｜
香港設計大使 ｜ 香港三聯 ｜ 中華書局 ｜ 非凡出版 ｜ 格子盒作室 ｜《號外》雜誌 ｜ Guardian News
& Media ｜ 友邦洋紙 ｜ 金點設計獎 ｜ 荒川弘 ｜ 霧室 ｜ 小子 ｜ 李安 ｜ 侯明 ｜ 秦德超 ｜
許大鵬 ｜ 許瀚文 ｜ 廖潔連 ｜ 李志清 ｜ 杉浦康平 ｜ 祖父江慎 ｜ 吳文正 ｜ 區德誠 ｜ 李穎康 ｜
曾嘉琪 ｜ 徐梓飴 ｜ Shuyi Deng ｜ Dongwan Kook ｜ Mark Dytham

如有遺漏，我在此一併道謝！

作者簡介

陳曦成

曦成製本創辦人 ｜ 書籍設計師 ｜ 書籍藝術家 ｜ 大學客席講師

畢業於香港理工大學視覺傳達設計系，獲一級榮譽學士學位。後到英國
留學深造，獲倫敦藝術大學坎伯韋藝術學院書籍藝術一等碩士學位。

2016 年，創立設計工作室「曦成製本」，專注書籍設計及出版工作。同時
在香港理工大學設計學院、香港浸會大學視覺藝術院、香港專上學院、
香港知專設計學院擔任客席講師。

其作品曾獲多項國際及本地設計與藝術獎項，包括香港青年設計才
俊獎（YDTA）、英國 Guardian Student Media Awards – Student
Publication Design of the Year 大獎、德國 Swatch Young Illustrators
Award – Book Art 大獎、DFA 亞洲最具影響力設計獎（DFA）、香港設
計師協會環球設計大獎（HKDA GDA）、台灣金點設計獎、第二屆年輕作
家創作比賽得獎作家、香港印製大獎等。書籍設計及藝術作品亦曾於世
界各地展出，包括倫敦、巴黎、柏林、布魯塞爾、東京、大阪、台北、錫
菲、列斯、北京、上海、深圳及香港等。